인터뷰하는 법

TURTLENECK PRESS

부제 : 당신이라는 이야기 속으로

도판 1

제목 : 인터뷰하는 법

지은이 : 장은교

interview by

도판 2

TURTLENECK PRESS

인터뷰는

오늘의 나와 당신이 만나는

단 한 번의 사건

삶의 모든 구간이 서툰 우리에게

"저는 인터뷰가 참 무서웠습니다."

첫 인터뷰는 잘 기억나지 않습니다. 아마 신문사에 입사한 지 얼마 안 된 스물일곱 살의 어느 날이었을 겁니다. 절도 사건을 수사한 경찰이었던 것 같기도 하고, 시위를 하는 대학생이었던 것 같기도 합니다. 분명한 건 제가 무척 긴장한 상태로 나가서 엉망진창인 인터뷰를 하고 왔다는 사실입니다.

취재수첩에 빼곡히 질문을 적어가긴 했는데, 준비한 질문은 반도 하지 못했습니다. 무척 떨렸고 떠는 모습을 들키면 안 된다는 생각에 집중하느라, 상대방이 하는 말을 제대로 듣지 못했습니다. 수첩에 열심히 적었지만, 인터뷰가 끝나고 나니 대체 뭐라고 적은 건지 알아볼 수도 없었습니다. 망했다. 어쩌지. 진짜 망했다. 첫 인터뷰가 기억나지 않는다면서 망한 과정을 이렇게 자신 있게 얘기할 수 있는 건, 그 시절 제가 한 대부분의 인터뷰가 그랬기 때문입니다. 저는 인터뷰가 참 무서웠습니다.

준비 없이 갑자기 나가서 그런 거야. 인터뷰하기에 좋은 상황이 아니었잖아. 조용하고 분위기 좋은 곳에서 천천히 했다면 나도 잘할 수 있었을 텐데. 아냐, 그 사람이 말을 잘 못했어. 나도 유명하고 멋진 사람들 인터뷰하면

진짜 잘할 수 있는데. 그래, 내가 한 건 인터뷰가 아니라 그냥 취재였어.

시간을 넉넉히 잡고 좋은 장소를 정하고 다른 좋은 인터뷰에 등장한 멋진 사람들을 만나도 저의 인터뷰는 엉망이었습니다. 긴장한 모습은 들키지 않았을지 모르지만, 여전히 우왕좌왕 헤매며 '인터뷰라는 시간'을 보냈습니다. 굉장히 중요한 이야기를 들은 것 같은데 제대로 이해하지 못하기도 했고, 꽤 괜찮은 인터뷰를 했는데 막상 글로 정리하려니 쓸 말이 하나도 없어 당황하기도 했습니다. 영 맥을 못 짚고 바보 같은 질문만 했다는 것을 뒤늦게 깨닫기도 하고, 분명히 있는 그대로 썼는데 항의를 받은 적도 있습니다. 인터뷰 앞에서 저는 늘 호흡을 깊게 해야 하는 사람이었습니다.

그랬던 제가 인터뷰 책을 썼습니다.
어떤 변화가 있었던 걸까요.

인터뷰를 망치고 돌아온 어느 날이었습니다. 내 탓과 남 탓을 동시에 하면서 소파에 드러누워 책이나 읽기로

마음먹었습니다. 그때 저는 '한 번 실패한 책 다시 읽기'를 하고 있었어요. 매년 겨울이 되면 두꺼워서, 재미없어서, 추천을 받아 사두긴 했는데 진도가 나가지 않아 처박아두었던 책들을 다시 읽어보곤 합니다. 겨울에 하는 '책 겨울 잠 깨우기 프로젝트'인데요. 왜 이 책을 재미없다고 했지? 하며 빠져드는 책들이 반드시 생깁니다.

먼지 쌓인 책장을 둘러보다 문득 그런 생각이 들었습니다. 나는 왜 나에겐 기회를 주지 않는 걸까. 나는 왜 사람에겐 기회를 주지 않는 걸까. 재미없다고 묵혀두었던 책은 다시 읽어보면서, 왜 나에게도 타인에게도 두 번째 기회를 주지 않는가. 관심 없던 분야의 책도 누군가 좋다고 하면 일단 사서 시도해보면서 왜 사람에게는 그런 노력을 하지 않는가. 사람이 한 권의 책이라면 나는 어떤 페이지를 본 것일까. 어떤 페이지만을 보고 이렇다 저렇다 판단한 것일까. 그렇게 놓쳐버린 사람, 흘려버린 만남이 얼마나 많을까. 우리가 다른 날, 다른 마음으로 만났다면 분명 다른 무언가를 발견할 수 있지 않았을까. 오늘 만난 그 사람도 나와 비슷한 얼굴로 돌아가 후회하고 있을까. 인터뷰를 망친 우리에게, 기회를 주고 싶다.

이렇게 생각하고도 무수히 많은 실수와 좌절을 반복했습니다. 인터뷰 주제를 정하고 인터뷰이를 섭외하고 질문을 준비하고 인터뷰를 하고 콘텐츠로 만들 때까지, 과정마다 매번 끙끙거렸습니다. 이것만 끝나면 당분간 인터뷰 절대 안 해!라고 해놓고도, 한 편의 인터뷰를 마감하고 나면 어느새 새로운 인터뷰를 궁리하곤 했습니다. '인터뷰'라는 이름이 붙지 않은 일조차 인터뷰라고 생각하며 하기도 했습니다. 인터뷰를 좋아하게 됐으니까요.

누군가를 인터뷰할 때마다 생각합니다. 저 사람은 어떤 세계를 품고 있을까. 오늘 저 사람도 나만큼 긴장했거나 설레는 마음이겠지. 오늘 우리의 인터뷰는 기대처럼 흘러가지 않을 수 있지만, 그걸 실패라고 부르지는 말자. 모르는 이야기를 아는 체하지 말고, 이해하지 못한 것은 다시 묻고, 오늘의 인터뷰만으로는 아쉽다면 한 번 더 만나자고 청하자. 속 시원하게 말하지 못하고 갈등하는 마음과, 다 이야기해놓고도 부인할 수밖에 없는 복잡한 마음도 이해하자. 나에게도 그에게도 이 인터뷰는 처음이니까.

삶의 모든 구간에서 우리는 서툰 사람이 됩니다. 초등학교 1학년은 초등학생이 처음이고, 84세 어른도 84세는 처음이죠. 한 번뿐인 삶의 순간순간마다 우리는 '처음'을 통과하며 살아갑니다. 저는 낯설고 어색한 처음을 만날 때마다 인터뷰에 의지했습니다. 제목만으로는 다 알 수 없는 한 권의 책을 만나듯, 사람이라는 놀라운 세계 속으로 들어가보고 싶었습니다. 많은 인터뷰를 경험하면서 저는 완벽한 인터뷰란 존재하지 않는다는 것을 알게 됐어요. 인터뷰하기에 완벽한 상황, 인터뷰하기에 완벽한 사람, 인터뷰하기에 완벽한 주제 같은 건 없다는 것을 깨닫게 됐습니다. 인터뷰는 성공이나 실패라는 단어로 가둘 수 없고, 점수를 매길 수 없다는 것도요. 그건 마치 인생 같다고 생각했습니다. 인터뷰는 한 사람의 빛과 그림자를 발견하는 과정이라고 생각합니다. 누구나 밝음과 어둠을 품고 살아가죠. 저는 인터뷰를 좋아하고 즐기게 되면서 부족한 스스로와 화해할 수 있었습니다.

이 책에는 19년째 인터뷰를 하며 살고 있는 저의 인터뷰하는 마음을 담았습니다. 인터뷰를 하며 배운 점들과 함께 인터뷰를 할 때 지키려 하는 과정을 자세히 털어놓

았습니다. 이 책은 인터뷰를 잘하는 비법을 알려주는 책은 아닙니다. 그보다는 왜 인터뷰가 삶의 구간마다 흔들리는 우리에게 든든한 친구가 될 수 있는지, 어떻게 하면 누구나 생활 속에서 인터뷰를 즐기고 활용할 수 있는지를 전하고 싶었습니다. 인터뷰하는 법을 이야기하고 있지만, 인터뷰로 가는 길을 보여드리고 싶었습니다. 인터뷰를 해본 적 없거나 지금껏 인터뷰에 큰 관심이 없던 분들께도 '인터뷰라는 세계'로 안내하는 친절한 초대장이 되리라 믿습니다.

이제 시작해볼까요. 당신이라는 이야기 속으로, 인터뷰하는 법.

인터뷰 진행 과정

출발

⇩

고민, 궁금증(022쪽)

나는 어떤 고민이 있지?　⇨　인터뷰 기획 방향 잡기
(050쪽)　⇨　1차 기획안 만들기
(076쪽)

취향(030, 038쪽)

나는 어떤 인터뷰를
좋아하지?

초고 쓰기(308쪽)　⇦　인터뷰 콘텐츠 형식,
표현방식 정하기(278쪽)　⇦　1차 녹취록 만들기
(273쪽)

인터뷰 콘텐츠 편집
(294쪽)

리뷰(311쪽)　⇨　다시 쓰기　⇨　거리두기(266쪽)

리뷰

'인터뷰'는 어떻게 진행되고, 어떤 과정을 거쳐 '인터뷰 콘텐츠'로 만들어지는지 한눈에 볼 수 있도록 정리했습니다. 다만 실제 과정에서는 여러 일이 동시에 진행되기도 하고, 앞뒤 순서가 바뀌기도 합니다. 흐름을 따라 읽으며 인터뷰라는 세계를 미리 경험해보세요.

interview : 2.
좋은 질문 만들기

interview : 3.

인터뷰이 섭외와 인터뷰하기

interview : 4.

인터뷰라는 글쓰기

interview :

1.

인터뷰 기획하기

인터뷰의 의미

우리는 무엇을 인터뷰라고 부를까요

"인터뷰 좀 해주시겠어요?" 이 말 속엔

"지금 당신의 목소리가 필요해요"

"지금 당신의 이야기가 필요해요"라는

마음이 담겨 있습니다.

"인터뷰 좀 해주시겠어요?"

누군가 여러분에게 이런 이야기를 한다면 어떨까요. 상황에 따라 다를 수 있겠지만, 제가 인터뷰를 청했을 때 많은 분들의 반응은 대체로 이랬습니다.

"인터뷰요? 아휴, 제가 무슨….."

이 말은 이런 뜻일 때가 많았습니다.

"인터뷰요? 아휴, 제가 무슨 대단한 사람이라고 인터뷰를 하나요?"

이런 대답도 많았습니다.

"글쎄요. 특별히 할 수 있는 얘기가 없는데….."

이 말의 뜻은 이런 게 아닐까 생각합니다.

"인터뷰라면 뭔가 중요하고 대단한 이야기를 해야 할 텐데, 나는 못 해요."

저도 그랬습니다. 오랫동안 인터뷰를 했지만, 누가 저에게 인터뷰를 제안하면 덜컥 겁이 났습니다. 내가 인터뷰를 해도 될까? 무슨 말을 할 수 있을까? 고민하곤 했어요. 이런 마음이 드는 건 아마 우리가 인터뷰를 특별한 무언가라고 생각해서일 거예요. "차 한잔하시겠어요?" 또는 "수다나 떨자"라는 말에 '나의 자격'이나 '대화의 완성도'

를 먼저 고민하진 않을 테니까요.

이런 상황을 한번 생각해보겠습니다.

직장생활 5년 차. 회계팀에서 일하는 세모 씨는 마케터가 되고 싶습니다. 그런데 어디서부터 어떻게 시작해야 할지 막막한 상황이에요. 마케팅을 공부한 적도 없고, 회사는 업무 분장을 엄격하게 나누는 편이거든요. 어느 날 회사의 한 선배가 세모 씨처럼 다른 직군에서 일하다 마케터가 됐다는 것을 알게 됐어요. 세모 씨는 그 선배를 찾아갑니다. 그리고 이야기를 청합니다. "어떻게 마케터가 되셨어요?" "저도 마케터가 되고 싶은데 어떻게 시작하면 좋을까요?"

세모 씨와 선배가 나눈 대화는 '인터뷰'라고 할 수 있을까요? 또 다른 경우도 생각해볼게요.

열정도 많고 정의감도 남다른 네모 씨는 불쑥불쑥 화가 나는 상황을 잘 참지 못합니다. 그래서 회사에서든 모임에서든 욱해서 말을 내뱉고 집에 와서는 후회하곤 했어요. 내 성격이 모난 건가 자책했지만, 아무리 생각해봐도 누군가는 나서서 바로잡았어야 했다 싶을 때가 많았어요. 그러다

적절히 할 말은 하면서도 분위기를 어색하지 않게 잘 이끄는 한 친구를 알게 됐어요. 네모 씨는 친구를 찾아가 물었습니다. "어떻게 감정을 잘 조절하는 거야?" "내가 하고 싶은 이야기를 상대방이 불쾌하지 않도록 잘 전달하는 방법이 있을까?"

네모 씨가 친구에게 질문하고 답을 듣는 과정은 '인터뷰'라고 할 수 있을까요? 저는 이런 대화가 멋진 인터뷰가 될 수 있다고 굳게 믿습니다.

우리는 인터뷰를 대단한 사람에게서 대단한 이야기를 듣는 것이라고 생각할 때가 많습니다. 엄청난 지식을 갖고 있거나 흔치 않은 경험을 한 사람들, 혹은 유명한 사람들만 인터뷰의 대상이 될 수 있다고 여기곤 하죠. 물론 그런 사람들은 좋은 인터뷰이가 될 가능성이 높습니다. 그러나 우리의 마음을 움직이는 게 늘 큰 이야기만은 아니죠. 어떤 날은 두꺼운 철학책에서 삶의 지혜를 얻지만, 어떤 날은 칼로리를 줄이면서도 맛있게 한 끼를 즐길 수 있는 레시피가 더 힘이 되기도 합니다. 어떤 날은 남다른 매력을 가진 사람들을 보며 설레고, 어떤 날은 자꾸 실패

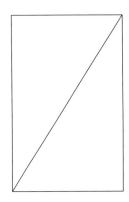

우리에겐 큰 목소리도

작은 목소리도 필요합니다.

우리에겐 큰 이야기도

작은 이야기도 필요합니다.

하고 넘어지면서도 다시 일어나는 사람들의 이야기를 보며 위로받습니다. 세상에는 좋은 지식과 지혜, 정보와 재미를 담은 콘텐츠가 많지만, 지금 이 순간 나에게 필요하고 나를 움직이는 것은 그때그때 다릅니다.

인터뷰는 대단한 사람에게서 대단한 이야기를 듣는 것이다? 맞습니다. 여기서 '대단한 사람'과 '대단한 이야기'의 의미를 바꿔보겠습니다.

인터뷰는 <u>대단한 사람</u>에게서 <u>대단한 이야기</u>를 듣는 것이다.

대단한 사람 → 지금 우리에게 필요한 이야기를 해줄 사람
대단한 이야기 → 지금 우리에게 필요한 이야기

이렇게 생각하면 인터뷰를 청하는 마음도 응하는 마음도 조금 가벼워질 수 있습니다.

내가 꼭 엄청난 사람을 찾아내서 섭외에 성공하여 특별한 질문을 하고 굉장한 이야기를 들어야만 좋은 인터뷰를 하는 건 아니란 말이지? 내가 꼭 사람들이 듣자마자 깜짝 놀랄 만큼 멋있는 말이나 특별한 정보를 얘기해야만

좋은 인터뷰이가 되는 건 아니란 말이지? 나도, 누군가에게 필요한 이야기 하나쯤은 할 수 있지 않겠어?

그럼요. 누구나 인터뷰어가 될 수 있고, 누구나 인터뷰이가 될 수 있습니다. 우리에겐 큰 목소리도 작은 목소리도 필요합니다. 우리에겐 큰 이야기도 작은 이야기도 필요합니다. "인터뷰 좀 해주시겠어요?" 이 말 속엔 "지금 당신의 목소리가 필요해요" "지금 당신의 이야기가 필요해요"라는 마음이 담겨 있습니다.

인터뷰는 지금 우리에게 필요한 목소리와 이야기를 찾아나가는 과정. 이 책은 여기에서부터 시작하겠습니다.

1. 인터뷰는 지금 우리에게 필요한 목소리와 이야기를 찾아나가는 과정이다.

2. 인터뷰는 대단한 사람에게서 대단한 이야기를 듣는 것이다.
- 대단한 사람 : 지금 우리에게 필요한 이야기를 해줄 사람.
- 대단한 이야기 : 지금 우리에게 필요한 이야기.

3. 인터뷰는 나의 고민이나 궁금증에서 출발한다.

어떤 인터뷰 좋아하세요

인터뷰를 보는(읽는) 일은

타인과 타인의 이야기를 보는(읽는) 일이지만,

조금 더 깊이 들어가보면

결국 '나'에 대한 이야기로 연결됩니다.

인터뷰가 '어떤 사람을 만나 지금 나에게 필요한 목소리, 이야기를 듣는 것'이라면 이렇게 생각해볼 수 있습니다. 인터뷰는 누구나 할 수 있다고요. 책, 신문, 방송, 잡지, 유튜브 등 특별한 플랫폼에 등장하는 전문 인터뷰어가 아니더라도 인터뷰는 누구나 할 수 있다는 거죠. 누구나 인터뷰이interviewee가 될 수 있는 것처럼 인터뷰어interviewer가 되는 것에도 특별한 자격은 필요 없습니다. 질문을 품고 있다는 것, 그것이면 충분합니다.

인터뷰를 대하는 마음이 조금 여유로워졌다면 이제 우리의 취향을 찾아가볼까요. 여러분은 어떤 인터뷰를 좋아하나요? 지금 슬쩍 한번 떠올려보세요. 지금까지 본 인터뷰 중 어떤 것이 기억에 남아 있더라. 번쩍 떠오르는 하나만 있어도 좋습니다. 하나를 떠올리고 나면 다른 인터뷰들이 기억 속에서 발차기를 하듯 퍽 튀어나올 수도 있어요. 그래그래, 그거 좋았어. 그 인터뷰 재밌었지. 맞다! 그것도 있었는데! 하고요.

그럼, 마음속에 떠오른 인터뷰를 두고 찬찬히 질문을 던져보겠습니다.

"나는 왜 그 인터뷰가 마음에 남았지?"

이왕이면 이 질문을 조금 잘게 쪼개어볼게요. 큰 질문은 왠지 부담스럽기도 하니까요.

"누가 한 인터뷰였지?"(인터뷰이는 누구, 인터뷰어는 누구)
"무슨 주제로 이야기 나눈 인터뷰였더라?"
"인터뷰 중에 어떤 장면이 마음에 들었지?"
"인터뷰어의 어떤 질문이 인상적이었지?"
"인터뷰이의 어떤 대답이 인상적이었지?"
"그 인터뷰의 형식이 흥미로웠나?"

이런 질문들도 처음 해보면 어색할 수 있으니 제가 한번 답해볼게요.

"누가 한 인터뷰였지?"(인터뷰이는 누구, 인터뷰어는 누구)
→ 나는 유재석 씨가 인터뷰하는 콘텐츠는 누가 등장하든 다 좋더라.

"무슨 주제로 이야기 나눈 인터뷰였더라?"
→ 엄마들이 자신을 잃지 않으면서 행복한 육아를 하려고 노력하는 이야기는 언제나 관심이 가더라고.

→ 슬럼프를 지나고 돌아온 야구선수 인터뷰라니! 그냥 좋아! 무조건 좋아!

"인터뷰 중에 어떤 장면이 마음에 들었지?"
→ 말을 잘하던 인터뷰이가 갑자기 어떤 질문을 받고 침묵하는 동안 인터뷰어가 충분히 기다려줬어. 그러곤 다음 질문으로 넘어가는 장면이 좋았어. 대답은 없었지만 충분하다는 느낌이 들었거든.

"인터뷰어의 어떤 질문이 인상적이었지?"
"인터뷰이의 어떤 대답이 인상적이었지?"
→ 다 그만두고 싶을 때 힘이 나게 하는 비법을 물어본 게 좋았어. 다른 사람들은 어떻게 하는지 정말 궁금했거든.

"그 인터뷰의 형식이 흥미로웠나?"
→ 인터뷰이가 어린 시절 살았던 동네를 오랜만에 함께 찾아가는 형식이 좋았어. 인터뷰이와 같이 여행하는 기분이 들더라고.

어떤가요. 이 정도 질문만으로도 여러분은 아마 저의

인터뷰 취향을 짐작하실 수 있을 거예요. 이왕 저를 들킨 김에 조금 더 들어가보겠습니다.

"그 인터뷰를 봤을 때, 나는 어떤 상황이었지?"

→ 출근할 때마다 아이가 "엄마, 오늘은 일찍 와?"라고 물을 때였지. 아이를 낳기 전엔 엄마들 이야기를 봐도 그냥 그렇구나 하고 말았는데.

→ 보는 시험마다 떨어지고 방황하던 시절이었어. 나보다 더 힘들었을 것 같은 사람이 부상과 슬럼프의 시기를 지나보내고 돌아왔을 때 얼마나 감정이입했는지 몰라.

"나라면 어떻게 질문했을까?"

→ 상대방을 좀 기다려주는 인터뷰가 좋더라고. 너무 뾰족하게 상대를 압박하는 질문은 보는 사람도 부담스러워.

→ 그 사람 정말 많은 일을 하는 모습이 대단해 보이던데, 체력 관리를 어떻게 하는지 궁금해.

"나라면 어떻게 답했을까?"

→ 오… 생각만 해도 부끄럽다. 그래도 한번 상상해본다면 와, 질문에 답한다는 게 생각보다 간단한 일이 아니네. 그러

니까 나는… 나라면….

인터뷰를 보는(읽는) 일은 타인과 타인의 이야기를 보는(읽는) 일이지만, 조금 더 깊이 들어가보면 결국 '나'에 대한 이야기로 연결됩니다. 세상에 좋은 인터뷰 콘텐츠는 정말 많은데, 그중 어떤 인터뷰가 왜 나의 마음을 움직였는지 생각하다보면 나를 들여다보게 되거든요. 인터뷰어가 한 질문을 나에게 해보고, 나라면 어떤 질문과 어떤 대답을 했을지 상상하는 과정을 거치면 더이상 그 인터뷰는 그들만의 것이 아닙니다.

아휴, 뭘 그렇게까지. 그냥 보면 됐지. 머리 아파. 네, 맞아요. 인터뷰를 공부하듯 보면 안 되죠. 다만, 인터뷰를 이렇게도 활용할 수 있다는 걸 말씀드리고 싶어요.

어떤 것에 마음이 가는 데는 반드시 이유가 있습니다. 10년 전엔 아무 느낌이 없었는데, 다시 보니 엄청난 감동을 주는 것도 있죠. 인생의 명작이라고 생각했는데 다시 보니 "아니 그때 내가 왜 그렇게까지…?" 의아하게 다가올 수도 있어요. 어쩌면 불편하고 불쾌한 느낌이 들 수도 있습니다. 굉장히 멋진 콘텐츠를 발견한 줄 알았는데 몇

년 전에 이미 한 번 보았다는 사실을 알게 될 때도 있어요.

그건 나라는 사람이 끊임없이 변하기 때문일 거예요. 10년 전의 나, 어제의 나, 오늘의 나, 10년 후의 나, 더 먼 미래의 나. 모습은 비슷할지 모르지만, 우리를 움직이고 가슴 뛰게 하고 웃게 하고 아프게 하고 일으켜 세우는 질문과 답은 아마도 다를 겁니다.

그러니 이것(만)이 좋은 인터뷰다, 라는 것도 없다고 생각해요. 같은 인터뷰도 내가 언제 어떤 상황에서 보느냐에 따라 느낌이 달라지듯이, 누군가에겐 멋진 인터뷰가 누군가에겐 그렇지 않을 수 있으니까요.

오늘의 나는 어떤 인터뷰가 좋지?

마음에 드는 인터뷰를 하고 싶다면, 이 질문이 가장 중요합니다.

1. 질문을 품고 있다면 누구나 인터뷰어가 될 수 있다.

2. 어떤 것에 마음이 가는 데는 반드시 이유가 있다. 마음에 드는 인터뷰를 떠올린 후, "나는 왜 그 인터뷰가 마음에 남았지?" 질문해보기.

3. 인터뷰어가 던진 질문을 나에게 던져보고, 나라면 어떤 질문과 대답을 했을지 상상해보기.

무엇을 알고 싶든, 누구를 만나고 싶든

모든 인터뷰에는 공통점이 있습니다.

'사람'과 '이야기'.

'사람을 통해서 이야기를 나눈다'는 것이

인터뷰의 본질입니다.

인터뷰의 종류는 참 다양합니다. 이 책을 읽고 있는 우리도 각각 마음속에 그리는 '인터뷰'의 이미지가 다를 수 있습니다. 인터뷰, 하면 떠오르는 유형을 크게 네 가지로 분류해볼게요.

첫 번째는 유명인 인터뷰입니다. 배우나 가수, 코미디언, 운동선수, 정치인, 인플루언서 등 남다른 매력과 영향력을 갖고 있고 자신만의 팬을 보유한 사람을 인터뷰하는 경우입니다. 여러 미디어를 통해 가장 많이 볼 수 있는 인터뷰 콘텐츠입니다.

두 번째는 전문가 인터뷰입니다. 특정 분야에서 전문적인 지식이나 경험이 있는 사람을 만나는 인터뷰입니다. 코로나19 팬데믹 상황에선 감염병 전문가들의 인터뷰를 많이 볼 수 있었죠. 전세 사기 사건으로 시끌시끌할 때는 부동산법을 다루는 변호사와 공인중개사들의 인터뷰를 통해 관련 지식을 알 수 있었습니다. 마음의 병을 앓는 사람이 많은 요즘, 정신건강 전문의나 심리 상담가들의 인터뷰도 자주 볼 수 있습니다.

세 번째는 보통 사람 인터뷰입니다. 자신의 일상이나 경험, 고민을 나누는 분들의 이야기를 담은 인터뷰입니다. 반복되는 일상 속에서도 새로운 도전을 하는 직장인들, 한국전쟁부터 AI까지 격변하는 시대를 경험한 노인들, 일과 육아 사이에서 분투하는 부모들도 좋은 인터뷰이가 되곤 하죠.

네 번째는 사건의 당사자 인터뷰입니다. 특별한 사건이나 사고를 경험한 사람들과 나누는 인터뷰입니다. 세월호 참사, 가습기살균제 피해자처럼 사회적으로 큰 사건을 겪은 사람들, 산불이나 태풍 등 자연재해로 어려운 상황에 처한 사람들이 등장하는 인터뷰를 보신 적이 있을 겁니다. 사건 당시의 상황이 인터뷰 주제가 될 때도 있고, 몇 년의 시간이 흐른 뒤 지나온 삶을 인터뷰로 풀어낼 때도 있습니다. 때론 가해자가 인터뷰이로 등장하기도 하죠.

다섯 번째는 비즈니스 인터뷰입니다. 구직을 위한 면접, 비즈니스 파트너를 찾기 위한 인터뷰, 또는 잠재고객의 성향이나 니즈needs를 알기 위한 인터뷰가 여기에 해당됩니다.

모든 인터뷰에는 공통점이 있습니다. 두 가지 키워드로 요약할 수 있다는 겁니다. '사람'과 '이야기'. '사람을 통해서 이야기를 나눈다'는 것이 인터뷰의 본질입니다. 앞에서 인터뷰를 '우리에게 필요한 목소리와 이야기를 찾아나가는 과정'으로 생각하기로 했죠. 우리에게 필요한 것이라는 기준으로 보면 인터뷰는 크게 두 가지로 나눌 수 있습니다.

먼저 지식과 정보에 집중한 인터뷰Interview for WHAT입니다. 이 인터뷰는 필요한 목소리와 이야기가 비교적 명확한 경우입니다. 예를 들어볼게요.

1. 집에서도 맛있는 떡볶이를 만들려면 어떻게 해야 할까요?
2. 지금 회사와 잘 이별하고 나에게 꼭 맞는 회사로 이직하려면 어떻게 해야 할까요?
3. 지구에서 오래 잘 살고 싶은데 기후 위기는 정말 심각한가요? 우린 뭘 해야 하죠?
4. 꾸준히 사랑받으면서 독자들에게 도움이 될 책을 만들려면 어떻게 해야 할까요?

'지식과 정보'라고 표현하긴 했지만, 앞의 예시를 보니 생각보다 어렵지 않게 느껴지시죠? 우리가 알고 싶은 지식과 정보는 맛있는 떡볶이의 비밀부터 기후 위기까지 다양합니다. 인터뷰는 책이나 논문, 유튜브, 챗GPT 대신 사람에게 원하는 질문을 하는 과정입니다. 맛있는 떡볶이를 만드는 셰프(꼭 유명한 분일 필요는 없습니다. 내 입맛엔 동네 떡볶이집이 최고라면 그곳으로 가면 됩니다), 성공적인 이직을 한 선배나 친구, 환경학자, 스테디셀러 작가 또는 에디터 등 우리가 만나고 싶고, 만날 수 있는 사람에게 인터뷰를 요청하면 됩니다.

지식과 정보에 집중한 인터뷰를 할 때는 가장 만나고 싶은 사람을 인터뷰할 수 없더라도 비슷한 배경을 가진 다른 사람을 찾아볼 수 있습니다. 저도 이런 경우 만나고 싶은 분들께 차례차례 연락을 드리곤 했습니다. "앗, 그때 출장 중이라 안 되신다고요" "아이고, 몸이 아프시군요" "그 정보는 초특급 비밀이라 공개할 수 없다고요?(이해합니다!)" 등등의 이유로 차선의 후보와 인터뷰하게 될 때도 있었습니다. 그러나 인터뷰를 시작하고 나면 최선이니 차선이니 했던 마음은 쏙 들어갑니다. 누굴 만나든 그

사람만이 해줄 수 있는 이야기가 있으니까요. 처음 마음에 두었던 분이 거절해주어 다행이라는 생각이 들 때도 있습니다. 지금 내가 만날 수 있는 인연이 최고의 인터뷰이입니다.

두 번째 유형의 인터뷰는 만나고 싶은 '사람'에 집중한 인터뷰Interview for WHO입니다. 지식이나 정보보다는 그 사람의 경험과 생각, 삶이 궁금한 경우예요. 예를 들어볼게요.

1. 축구 선수 손흥민 님
2. 84세 수능 응시생이자 대학 신입생 24학번 김정자 님
3. 나의 가족
4. 지금 내가 가장 닮고 싶은 사람

사람에 집중한 인터뷰는 그 사람 자체가 매력적인 인물인 경우입니다. 그 사람이 그 사람이어서 인터뷰하고 싶은 때가 많죠. 그 사람의 배경이나 그가 경험한 일들이 호기심을 끌기도 하고, 그 사람 자체를 동경하거나 존경하는 마음이 들기도 합니다. 이런 인터뷰는 꼭 듣고 싶은

이야기가 정해져 있지 않습니다. 상대가 어떤 대답을 하느냐에 따라 인터뷰의 주제와 방향이 많이 달라질 수도 있죠. 여기서 우리에게 필요한 목소리와 이야기는 '그 사람의 목소리와 이야기'입니다.

인터뷰를 위해 필요한 첫 번째 재료가 '고민'이라면, 두 번째 재료는 '취향'입니다. 앞서 말씀드렸듯 어떤 것에 마음이 가는 데는 반드시 이유가 있습니다. 그때 내가 처한 상황 때문이기도 하고, 시대적 흐름의 영향을 받을 때도 있죠. 여러분은 '지식과 정보에 집중한 인터뷰Interview for WHAT'와 '사람에 집중한 인터뷰Interview for WHO' 중 어느 쪽에 더 끌리나요.

음… 글쎄요. 꼭 만나보고 싶은 사람이 있기도 한데, 요즘 내가 가진 고민들을 나눌 수 있는 사람과 먼저 인터뷰하는 게 좋을 것 같기도 하고. 그때그때 다른 것 같은데 꼭 하나를 골라야 할까요?

고를 필요 없습니다. 인터뷰의 목적에 따라 정하면 됩니다. 저는 두 유형을 섞는 인터뷰를 좋아합니다. 다시 예를 들어볼게요.

첫 번째 유형(지식과 정보에 집중한 인터뷰)으로 환경학자와 인터뷰한다고 가정해보겠습니다. 일단 인터뷰의 목적은 기후 위기와 환경파괴의 심각성을 알아보고, 우리가 지금 당장 할 수 있는 방법들을 묻는 것입니다. 인터뷰 전 미리 관련 분야의 소식을 알아봅니다. 인터뷰에서는 검색만으로 알 수 없는 지식과 정보를 물어보게 될 겁니다. 여기에 이런 질문들을 추가하면 어떨까요.

"그런데 어쩌다 환경학자가 되셨어요? 어릴 때부터 꿈이었나요?"

"환경학자들은 주로 어디에서 일하나요? 사무실에서 보내는 시간이 많은가요? 아니면 전국의(전 세계의) 현장을 돌아다닐 때가 많은가요?"

"하루 루틴은 어떤가요?"

"환경학자라도 일상에선 환경파괴의 심각성을 잊고 싶을 때가 있지 않나요? 종이컵을 쓸 때나 (전기차가 아닌) 자동차를 탈 때 마음이 불편하거나, 불편한 마음 때문에 피곤하진 않나요?"

"연구하고 일하다 가장 지칠 때는 언제인가요? 그럴 땐 어떻게 하세요?"

"환경학자를 꿈꾸는 청소년이 있다면 해주고 싶은 이야기가 있나요?"

환경에 대한 지식과 정보를 알고 싶어 시작한 인터뷰라도, 상대가 동의하기만 한다면 우리는 이렇게 질문해볼 수 있을 거예요. 이런 이야기도 함께 나눌 수 있다면 나에게 지식과 정보를 전달해주는 인터뷰이가 조금 더 선명하고 가깝게 느껴지지 않을까요. 인터뷰를 보게 될 제삼자의 관점에서 생각해봐도 두 유형이 섞인 인터뷰가 더 친절하게 느껴질 수 있습니다.

아무리 유용한 내용이라도 지식과 정보만 가득 차 있는 콘텐츠보다는, 다른 성격의 이야기들이 쉼표처럼 들어가 있을 때 우리의 뇌와 마음은 그 좋은 정보들을 더 잘 기억할 수 있으니까요. 나에게 정보를 알려주는 이가 어떤 '사람'인지 느낄 수 있다면 더 신뢰감을 가질 수도 있고요. 어쩌면 인터뷰의 본래 목적보다 환경학자의 평범한 일상과 고민이 더 마음에 남을 수도 있습니다. 아무렴 어떤가요. 어느 쪽이든 누군가의 마음에 담길 만한 이야기를 나눈다는 것이 소중하니까요.

사람에 집중한 인터뷰라도, 그를 잘 모르거나 관심이 없던 사람들이 흥미롭게 볼 만한 질문을 해보는 것도 좋습니다. 손흥민 선수를 만났을 때 '힘든 훈련을 묵묵히 해내는 힘' '슬럼프가 찾아왔을 때 하는 것' '타국에서 새로운 문화에 적응할 때 알아두면 도움이 되는 것' 등을 묻는다면 어떨까요. 축구에 관심이 없거나 손흥민 선수의 팬이 아니더라도 눈여겨볼 수 있을 겁니다.

저는 어떤 인터뷰를 하든 번아웃이나 슬럼프가 왔을 때 어떻게 하는지 꼭 물어보는 편이에요. 내가 책을 좋아한다면 요즘 읽고 있는 책을, 음악을 좋아한다면 자주 듣는 플레이리스트를 물을 수도 있겠죠. 누구나 궁금해할 만한 평범한 질문을, 평범하지 않은 상대에게 하면 인터뷰가 조금 더 풍성해집니다.

우리의 상황과 고민과 질문은 생각보다 참 복잡합니다. 어떤 때는 지식과 정보를 주는 인터뷰가 필요하고, 어떤 때는 멋진 한 사람의 이야기가 더 필요하기도 합니다. 지금의 고민과는 영 상관없어 보이는 장르의 이야기를 읽다가 갑자기 깨달음을 얻고 위안을 받을 때도 있죠. 유용한 정보를 주는 사람은 결국 멋진 사람이고, 멋진 사람의

이야기 속에는 반드시 우리에게 도움이 될 만한 정보들이 있을 겁니다.

어떤 인터뷰가 좋은 인터뷰일까요? 어떻게 하면 인터뷰를 잘할 수 있을까요? 두 가지 질문보다 먼저 나의 '고민'과 '취향'을 생각해봅시다.

나는 어떤 고민을 갖고 있지?
나는 어떤 인터뷰를 좋아하지?

이번 장의 목적은, 우리의 고민과 취향을 조금 더 구체적으로 떠올려볼 수 있도록 하는 것이었습니다. 도움이 되셨나요. 이제 본격적으로 인터뷰 준비 과정을 시작해볼게요.

1. 지식과 정보에 집중한 인터뷰(Interview for WHAT)
: 궁금한 지식과 정보를 묻는 경우.

2. 사람에 집중한 인터뷰(Interview for WHO)
: 그 사람의 경험과 생각, 삶이 궁금한 경우.

3. 두 가지 유형의 인터뷰를 섞는 방식도 가능.
'지식과 정보에 집중한 인터뷰'에서 개인의 생각과 경험을,
'사람에 집중한 인터뷰'에서 인터뷰이가 가진 지식과 정보를 묻기.

4. 가장 중요한 질문은 "나는 어떤 고민을 갖고 있지?" "나는 어떤 인터뷰를 좋아하지?" 고민과 취향을 생각해본다.

발끝으로 원을 그리고 동서남북

작고 평범해 보이는 고민, 그 고민으로
일단 작은 원을 하나 그리면 됩니다.
우리가 가진 고민이 어떤 멋진 답을 만나게 될지,
그 답이 또 어떤 새로운 고민으로 우리를 이끌지
우리는 아직 알 수 없습니다.

이제 본격적으로 인터뷰 기획을 해보겠습니다.

자… 잠깐만요. 이제 막 어떤 인터뷰를 좋아하는지, 어떤 고민이 있는지를 생각할락 말락 하고 있는데 기획이 라뇨? 갑자기 마음이 무거워지는데요.

괜찮습니다. 여러분은 좋은 인터뷰 기획을 하기에 가장 중요한 두 가지 재료, '고민'과 '취향'을 갖고 있으니까요. 아직 고민도 취향도 흐릿하다면, 그것도 걱정마세요. 우리에겐 완벽하지 않은 지도가 필요하니까요.

우리가 가진 두 가지 재료로 시작해볼게요. '나는 어떤 고민을 갖고 있지?'와 '나는 어떤 인터뷰를 좋아하지?'를 꺼내봅시다. 취향은 천천히 맞춰나가도 되고, 섞일 수도 있으니 고민부터 살펴보겠습니다. 여기, 동글 씨의 고민입니다.

직장생활 3년 차. 동글 씨는 요즘 한계를 많이 느낍니다. 노력해서 원하던 직장에 들어갔고 신입으로서 낯설고 어색한 단계도 지나 일도 익숙해졌습니다. 그러나, 이전처럼 일이 재미있지 않고 직업인으로서 성장하고 있다는 느낌도 들지 않습니다. 회사에 큰 불만이 있진 않지만, 이도 저도 아닌

것 같은 지금의 상황이 답답합니다. 회사 사람들과 이런 고민을 나누면 이직이나 퇴사를 생각하는 것처럼 비칠까 봐 마음을 털어놓기도 쉽지 않습니다. 동글 씨는 고민 끝에 함께 책을 읽고 토론하는 북클럽에 가입했습니다. 동글 씨 같은 직장인이 많이 모인 커뮤니티였어요. 첫 모임에 다녀온 뒤 동글 씨의 마음속에 물음표가 자라나기 시작했습니다. '와, 평일 퇴근 후에 이렇게 열심히 책을 읽고 토론하는 사람들이 있었구나. 다른 직장인은 어떻게 자기계발을 하고 있지? 퇴근 후 시간을 어떻게 쓰고 있을까? 궁금하다. 궁금해!'

동글 씨의 고민으로 인터뷰 기획 방향을 잡는다면 어떻게 시작할 수 있을까요. 인터뷰 지도를 그려보겠습니다. 여러분도 함께해주세요.

작은 원, 나의 가까운 곳

먼저, 발끝으로 원을 그려주세요. 지금 한번 그려보세요. 앉아서 해도 되고 서서 해도 괜찮습니다. 왼발, 오른발 상관없습니다. 저는 별로 유연하지 않은 편이어서인지 작은 원 하나를 간신히 그릴 수 있더라고요. 그것도 넘어

지지 않으려고 기우뚱거리면서요. 이 원이 기준점입니다.

내가 그린 원 안에 들어올 만한 사람을 떠올려봅시다. 처음 인터뷰의 방향을 잡을 땐 어디서 어떻게 시작해야 할지, 누구를 만나야 할지 막막할 수 있습니다. 그럴 때 저는 일단 발끝으로 그린 작은 원 안에 들어오는 사람을 만나봅니다. 나와 가장 가까운 곳에서 시작해 시선과 시야를 넓혀가는 거예요.

동글 씨의 고민을 함께 나눠줄 만한 가장 가까운 사람은 누구일까요. 아마 동글 씨보다 먼저 북클럽에 가입해 활동한 사람을 찾아볼 수 있겠죠. 북클럽 운영자를 인터뷰할 수도 있겠네요.

작은 원 그리기 → 가까운 곳에서 시작하기

인터뷰 대상 : 나와 가장 (물리적으로) 가까이 있는 사람, 인터뷰 주제(고민)와 가장 직접적으로 닿아 있는 사람.

"어떻게 퇴근 후에 이런 커뮤니티에 오게 됐나요."

"커뮤니티 활동을 위해 어떤 노력을 하고 있나요."

"커뮤니티 활동을 통해 어떤 점을 얻었나요."

여기에서 '취향'이 한 방울 들어갈 수도 있습니다. 북클럽이나 자기계발 활동에 대한 지식이나 정보를 중심으로 물을지, 이런 활동을 통해 얻은 그분들의 경험이나 생각을 중심으로 물을지. 또 강조하지만, 너무 고민하지 마세요. 짜장면도 먹고 짬뽕도 먹으면 되니까요. 둘 다 해도 되고, 해보고 정해도 됩니다.

아마 누굴 인터뷰하든 기본 질문은 이렇게 될 거예요. 언제부터 북클럽을 시작했는지, 어떤 계기로 하게 됐는지, 해보니 어떤지, 직장생활과 병행하기에 어려움은 없는지, 어떤 면에서 도움이 된다고 느끼는지, 아쉬운 점은 없는지, 북클럽 외에 다른 활동도 하고 있는지, 북클럽 말고 해보고 싶은 다른 활동은 없는지 등을 물어볼 수 있겠네요. '동기, 활동 내용, 결과, 다음 계획' 정도로 요약할 수 있습니다. 이것만으로도 충분히 훌륭한 인터뷰가 될 수 있을 거예요. 이 정도면 됐다, 싶다면 멈춰도 괜찮습니다.

인터뷰를 한번 해보니 궁금한 것이 더 많아졌다, 더 많은 사람에게 물어보고 싶다는 생각이 든다면 이제 조금 더 큰 원을 그려볼 때입니다. 더 큰 원을 그리라고요? 동글 씨도 그렇게 유연하지 않을 것 같은데요. 괜찮습니

다. 인터뷰 하나를 끝낸 것만으로도 이미 동글 씨의 원은 조금 더 넓어졌거든요. 동글 씨도 모르는 사이에 유연성도 올라갔습니다. 다리 길이도 상관없어요. 이제 둥근 가장자리를 따라 가고 싶은 방향으로 조금씩 조금씩 앞으로 가기만 하면 됩니다. 원은 자연스레 커질 거예요.

그리고 동, 서, 남, 북.

같은 북클럽 사람들의 이야기를 들어본 동글 씨는 이제 다른 곳으로 눈을 돌려봅니다. 지금 동글 씨가 있는 곳을 기준점으로 동쪽을 바라본다고 생각해볼게요. 그곳엔 어떤 사람들이 있을까요.

동쪽, 동시대 같은 사회

먼저 북클럽처럼 퇴근 후 공부 모임을 하는 사람들을 찾아볼 수 있을 거예요. 마케팅이나 세일즈, 브랜딩, 코딩, 글쓰기처럼 회사 업무에 직접 도움이 되는 모임을 생각해볼 수 있겠네요. 모임이 아니라 학원에 다니거나 대학원에서 공부하는 사람들도 만날 수 있을 거예요.

조금 더 오른쪽으로 원을 넓혀볼까요. 공부나 독서 등

책상 앞 활동에서 벗어나 수영이나 헬스, 클라이밍 등 운동을 하는 사람들도 보일 겁니다. 악기나 춤을 배우는 사람, 연기나 노래를 연습하는 사람, 그림을 그리거나 목공을 하는 사람 등 당장의 직무와 상관없지만 매력적인 것을 익히고 즐기는 사람들도 많죠. 조금 다른 의미의 활동을 하는 사람들을 찾아볼 수도 있습니다. 퇴근 후 또는 주말을 이용해 동물보호 활동을 하거나 쓰레기 줍기를 하는 사람들, 취약계층 노인과 어린이 돌봄 활동을 하는 사람들도 있습니다.

이쯤 되면 동글 씨는 처음 마음속에 품었던 '자기성장'이나 '자기계발'의 의미를 다시 생각해볼 수도 있을 거예요. 그런 때 있잖아요. 늘 당연하게 쓰던 낱말이 어쩐지 낯설거나 새롭게 느껴져서, 국어사전에서 뜻을 찾아보고 싶을 때요. 여러 사람의 이야기를 듣다보면 각자 생각하는 자기성장의 의미, 자기계발의 효용감이 다르다는 것을 느꼈을 거예요. 동글 씨에게 필요한 자기성장이 무엇인지 깨달았을 수도 있습니다. 바로 이 순간이 동글 씨의 원이 확장되는 순간입니다. 기존에 그렸던 작은 원을 그대로 두고 이제 자유롭게 새로운 원들을 그려나갈 수도 있습니다.

동글 씨의 기준점에서 동쪽 끝까지 원을 확장해보기. 이것은 동글 씨와 같은 시대, 비슷한 사회까지 경계를 넓혀본 경험이었습니다. 여기까지 다다른 동글 씨는 발끝으로 작은 원을 그리던 동글 씨와는 다른 사람일 거예요. 이미 처음 가졌던 질문의 답은 충분히 채웠고 이제 타인을 향했던 질문이 다시 나에게로 향하는 경험을 하게 될 겁니다.

동쪽으로 → 동시대 같은 사회
인터뷰 대상 : 퇴근 후 업무에 도움이 되는 공부를 하는 사람들, 일과 관련 없는 다른 활동을 하는 사람들(운동, 취미, 봉사 등).

이왕 경계를 넓히기 시작했으니 호기심 부스터를 달고 맘껏 달려가볼까요.

서쪽, 동시대 다른 사회

이제 서쪽을 볼게요. 서쪽은 동글 씨와 같은 시대에 살고 있지만 사회적, 문화적 인프라가 다른 배경의 사람들이 있는 곳입니다. 예를 들어 동글 씨가 도시에 살고 있

다면 다른 지방에 있는 직장인의 삶을 만나보는 겁니다. 이왕이면 지방의 대도시보다 농촌이나 어촌처럼 도시와 다른 라이프스타일로 사는 곳을 찾아보는 게 좋겠죠. 그 지역의 직장인들은 어떤 고민을 하고, 퇴근 후 어떤 활동을 할까요? 동글 씨가 시골에 산다면 대도시 직장인들의 삶으로 눈을 돌려보는 게 좋겠죠.

조금 더 영역을 확장해봅시다. 국경선을 넘어볼게요. 독일에 사는 직장인들은 퇴근 후에 무엇을 할까요? 자기계발과 자기성장을 위해 어떤 활동을 할까요? 한국에선 '갓생'이라는 키워드가 유행인데, 독일은 어떤 주제가 화두일까요? 관광지로 유명한 발리는? 싱가포르는? 케냐는? 동시대를 사는 글로벌 이웃 직장인들의 고민은 뭘까요? 그들의 라이프스타일은?

서쪽으로도 원을 그리는 방법은 비슷합니다. 한 지역 또는 한 나라를 정한 뒤 그곳의 북클럽, 공부 모임, 취미활동, 봉사활동에 대해 차근차근 알아보고 그곳에서만 볼 수 있는 자기계발, 자기성장 문화를 찾으면 됩니다. 지역에 상관없이 왕성한 온라인 커뮤니티를 찾아볼 수도 있겠네요. 이렇게 서울과 지방, 한 나라와 여러 나라를 비교해도 좋습니다.

서쪽으로 → 동시대 다른 사회

인터뷰 대상 : 시골(또는 도시)의 직장인들, 다른 나라의 직
장인들.

"시골(도시)의 직장인들은 어떻게 자기계발을 할까요."

"다른 나라의 직장인들에게 자기성장의 의미는 무엇이고,
어떤 활동을 할까요."

"사회적, 문화적 차이는 퇴근 후 삶을 어떻게 바꿀까요."

아니, 뭘 그렇게까지. 외국 사람들까지 인터뷰하는 건
너무 어려울 것 같아. 언어 장벽도 있고, 문화적 차이도 있
고, 시간과 비용도 만만치 않을 것 같은데.

맞아요. 꼭 국경선을 넘을 필요는 없습니다. 국경선을
넘는 대신 남과 북으로 가볼까요?

남쪽, 미래

직장인들의 자기계발과 자기성장이라는 키워드를 가
슴에 품은 동글 씨는 이제 먼 미래에 눈을 두기 시작했습
니다. 미래를 지도에서 남쪽이라고 생각해볼게요. 30년
후에 직장인들은 어떻게 자기계발을 하고 있을까요. 그

땐 어떤 플랫폼으로 어떻게 소통할까요. 어떤 고민과 어떤 결핍이 있을까요. AI가 노동시장을 완벽히 장악했을까요. 출근, 퇴근이라는 개념도 사라졌을까요. 그래도 인간은 늘 성장에 대한 갈증이 있을 텐데, 미래 직장인들에게 성장이란 뭘까요. 혹시 우리 전부 다 화성에 가 있는 건 아니겠죠. 어쩌면 동글 씨는 미래학을 공부하게 될지도 모르겠네요.

남쪽으로 → 미래

인터뷰 대상 : 미래를 연구하는 전문가들, 미래에 직장인이 될 유소년들.

"미래에도 직장이 있을까요. 출퇴근이 있을까요."
"AI가 바꾼 미래에 자기성장은 어떤 의미일까요."

북쪽, 과거

이번엔 과거로 가보겠습니다. 편의상 북쪽이라고 할게요. 30년 전의 직장인들은 어땠을까요. 주 5일 근무도 아니었고 야근 경쟁에 시달리던 그때 직장인들은 어떻게 여가를 보냈을까요. 스마트폰도 없었고 온라인 커뮤니티

가 활성화되지도 않는데 어떻게 정보를 찾고 활동했을까요. 분명 연봉이나 승진 말고 자기계발이나 성장을 위한 노력이 있었을 것 같은데요. 어쩌면 동글 씨는 부모님을 찾아가 인터뷰를 하게 될지도 모르겠네요.

북쪽으로 → 과거
인터뷰 대상 : 30년 전 직장생활을 한 사람들, 과거 사회문화를 연구하는 전문가들.

"주 5일도 없고 모두가 야근 경쟁, 회식 경쟁 하던 시대엔 어떻게 자기성장을 했을까요."
"그 시절 직장인들의 키워드와 지금 직장인들의 차이는 무엇일까요."

동글 씨가 처음 떠올린 '퇴근 후 자기성장을 위해 노력하는 직장인들'이라는 주제는 인터뷰를 할수록, 시선을 확장할수록 다듬어질 수 있습니다. '퇴근하고 시작되는 나의 진짜 하루' '베를린에 사는 에밀리와 서울에 사는 동글 씨의 자아 찾기 대모험' '30년 후, 우리는 퇴근 대신 _____를 한다'처럼요.

동글 씨와 함께한 동서남북 여행, 어떠셨나요. '인터뷰 기획 방향을 잡는데 국외여행에 시간여행까지 하다니, 너무 과해!'라는 생각이 들었나요. 아니면 '와, 작은 고민 하나가 이렇게 멀리멀리 퍼진다니 신기해!'라는 생각이 들었나요. 어느 쪽이든 괜찮습니다. 여러분이 그리고 싶은 만큼만, 가보고 싶은 만큼만 원의 크기를 조절하면 되니까요.

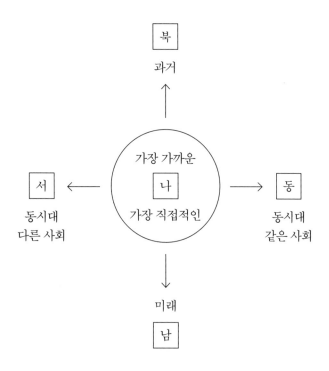

인터뷰 기획 방향 잡는 것을 동서남북 지도를 그리듯 보여드린 이유는 하나예요. 우리는 무언가를 하려 할 때, 시작도 하기 전부터 겁을 먹곤 합니다. 잘해야 할 것 같고, 특별해야 할 것 같죠. 특히 콘텐츠를 만들려는 사람들은 '차별화'와 '깊이'에의 압박을 많이 느낍니다. 영감이나 아이디어가 떠오르지 않아 고생하고 고심하죠.

인터뷰 콘텐츠에서만큼은 그런 부담을 갖지 않아도 된다고 말씀드리고 싶습니다. 여러분이 가진 작고 평범해 보이는 고민, 그 고민으로 일단 작은 원을 하나 그리면 됩니다. 우리가 가진 고민이 어떤 멋진 답을 만나게 될지, 그 답이 또 어떤 새로운 고민으로 우리를 이끌지 우리는 아직 알 수 없습니다. 알 수 없으니 참 좋아요. 그저 묻고, 듣고 기록하면서 계속 새로운 원을 그려나가면 됩니다. 동서남북을 다 가보지 않아도 됩니다. 궁금한 만큼, 가보고 싶은 만큼 가면서 나의 인터뷰 지도를 그리고 수정해보세요. 가다보면 우리가 처음에 그린 작은 원은 커지기도 하고, 새로운 원을 만나 비눗방울처럼 다채로운 색깔을 띤 더 큰 원이 될 수도 있습니다.

동글 씨가 처음부터 '나는 글로벌 대기획을 하겠어.

시대와 공간을 뛰어넘는 남다른 인터뷰 콘텐츠를 만들겠어'라고 생각했다면 시작도 하기 전에 머리와 마음이 무거워 주저앉았을지도 모릅니다. 그러나, 조금씩 걸어가며 시선을 넓혀가다보니 처음 그린 지도에는 있지도 않았던 넓고 깊고 남다른 인터뷰의 세계로 갈 수 있었습니다.

작은 고민에서 시작된 인터뷰 지도

저는 실제로 이런 방식으로 2019년 6월 〈굿바이, 브라〉라는 인터뷰 프로젝트를 기획하고 진행했습니다. 브래지어를 자신의 선택에 따라 착용하지 않는 것을 '탈브라'라고 하는데요. 탈브라를 하고 있거나 해본 여성 31명의 이야기를 담았습니다. 한국에 사는 여성들의 이야기가 가장 많았고 벨기에, 네덜란드 등 외국에 거주하는 유학생이나 교민분들의 목소리도 담았어요. 10대부터 70대까지 연령별로 다양한 분들을 인터뷰했습니다.

왜 탈브라를 하게 됐는지, 어떻게 하고 있는지, 어려움은 없는지, 해보니 어떤지, 탈브라를 고민하는 다른 여성들에게 전하고 싶은 말이 있는지 등등을 물었고 아주 깊고 다양한 이야기를 들을 수 있었습니다.

어떤 분은 아픈 몸 때문에, 어떤 분은 여성의 가슴만

음란하게 여기는 시선에 대항하여, 어떤 분은 그냥 불편해서, 어떤 분은 외국에 나가보니 선택적으로 하는 게 너무 당연해서, 어떤 분은 아티스트로서 퍼포먼스의 일부이자 자신의 정체성을 표현하는 의미로 탈브라를 실행하고 있었습니다.

탈브라 이전과 이후의 이야기도 들을 수 있었어요. 어떤 분은 사회적인 시선이 부담스러워서 결국 포기했고, 어떤 분은 주말만 하는 '선택적 탈브라'로 해방감을 느끼고 있었습니다. 어떤 분은 그저 불편해서 시작했다가 여성의 가슴을 둘러싼 사회적 의미에 관심이 생겨 공부를 시작했고요. 어떤 분은 유년 시절 겪은 성차별부터 A컵이니 D컵이니 등급 매기듯 여성의 가슴을 평가하는 불쾌한 경험까지 따끔한 이야기를 전하기도 했습니다. 31명 모두에게 탈브라는 다른 듯 연결된 의미가 있었어요.

이 프로젝트를 처음 기획한 건 그해 5월이었습니다. 아직 봄이었고. 봄이었는데도 이상고온 현상이 나타나 더워지기 시작했습니다. 햇살은 따가웠고 조금만 걸어도 헉헉 숨이 찼어요. 회사 선배와 점심을 먹으러 나갔다가 오래 걷지도 못하고 제일 가까운 샐러드 가게에 자리를 잡

았습니다. "아휴, 더워라." 금세 옷이 땀에 젖었어요. 5월이었지만 가게 안에는 이미 에어컨이 돌아가고 있었죠. "벌써부터 이렇게 더워서 어떡하죠. 재택근무 하고 싶네요. 아휴, 이놈의 부라자(이렇게 표현할 때만 느껴지는 쾌감이 있습니다)… 한여름엔 어쩌나." 예상보다 빨리 찾아온 더위에 툴툴거리다 이런 생각을 했습니다. "앗, 요즘 브래지어 안 하는 분들도 많던데. 그거 한번 기획해볼까요?"

탈브라 프로젝트는 그렇게 시작됐습니다. 처음부터 이렇게 많은 분을 인터뷰하겠다는 생각은 아니었어요. 다만, 제가 탈브라 경험이 없었기 때문에 저와 비슷한 고민을 하거나 미리 경험한 분들의 이야기를 찾아 듣기 시작했어요. 그렇게 이야기를 듣다보니 저에게도 점점 더 질문이 쌓여갔고 질문의 폭도 넓어졌습니다.

이 프로젝트는 독자들에게 좋은 반응을 얻었습니다. "우리의 고민과 현실을 잘 보여줘서 좋았다" "궁금했지만 어디 가서 묻기 힘들었던 이야기들을 볼 수 있어서 좋았다" 등의 반응이 기억에 남습니다. 가장 뿌듯했던 것은 남성 독자들의 반응이었어요. "'노브라' '탈브라'라고 하면 페미니즘 이슈라고 생각해서 막연히 어렵고 어색했는데

이제 이해하게 됐다" "브래지어는 미용 목적인 줄 알았는데 완전히 오해하고 있었다" 등의 반응이었습니다.

제가 만약 처음부터 '페미니즘'과 '트렌드'를 다 아우르는 인터뷰 콘텐츠를 만들어보겠어!라고 생각했다면 어땠을까요. 아마 '페미니즘 전문가도 아닌데 괜히 망신만 당하는 거 아닐까. 트렌드랑은 거리가 먼 인간인데… 페미니즘과 트렌드를 어떻게 한꺼번에 잡아보겠다는 거야. 악. 몰라몰라몰라몰라. 난 못해!'라고 하지 않았을까요.

어떤 기획은 대주제를 잡고, 그에 맞춰 작은 주제들을 찾아나갈 수도 있습니다. 그렇지만, 많은 경우 '거대담론'이 주는 무게감에 휘청이면서 우리의 소중한 아이디어들이 싹을 틔우기 전부터 시들어버리기도 하죠.

"곧 여름이다. 더워지니까 속옷이 더 불편하네."
"요즘 탈브라를 선택하는 분들도 많던데, 그분들은 어떻게 시작했을까?"
〈굿바이, 브라〉 프로젝트는 이렇게 저의 사소한 고민을 작은 질문으로 만들면서 시작됐습니다. 고민이 질문이 되니까, 질문이 인터뷰로 이어졌어요. 제가 발끝으로 처

음 그린 원은 한여름을 앞둔 서울 정동의 한 사무실 안이었지만, 질문을 쌓아가다보니 같은 고민과 경험이 있는 유럽의 사람들에까지 닿을 수 있었어요. 부적절한 교육과 인식이 가득했던 과거로 갔다가, "부르주아 따위가 감히 아무도 억압하지 못하는" 행복한 미래로까지 이어졌습니다.

지금, 인터뷰를 기획하고 싶은가요. 마음속에 떠오르는 질문(고민)을 하나 적어보세요. 그리고 그 질문을 함께 나눌 가장 가까운(주제와 연관된) 한 사람을 떠올려보세요. 그 사람과의 인터뷰에서 얻은 답과 질문들을 지도 삼아 동서남북으로 시선을 확장해보세요. 원은 그리고 싶은 만큼만 그리면 됩니다. 너무 멀리 갈 필요도 없어요. 다시 돌아가 최초의 원 안에 있는 나에게 질문을 던져도 됩니다. 여러분의 지도는 많이 비어 있을수록 여러분을 더 멋진 세계로 안내할 겁니다. 인터뷰라는, 꽤 환상적인 세계로.

1. 기획 방향을 잡기 위한 '인터뷰 지도' 만들기

: 주제(고민, 궁금한 것)를 정한다. → 주제에 맞는 이야기를 들려줄 사람(들)을 찾아본다.

2. 인터뷰 지도를 그릴 땐 '발끝으로 작은 원을 그리고, 동서남북'

• 작은 원 : 나와 가까이 있는 사람, 주제와 가장 직접적으로 닿아 있는 사람.

• 동쪽으로 : 동시대 같은 사회에 있는 사람.

• 서쪽으로 : 동시대 다른 사회에 있는 사람.

• 남쪽으로 : 미래 시점에서 이야기할 수 있는 사람.

• 북쪽으로 : 과거 시점에서 이야기할 수 있는 사람.

비즈니스 인터뷰에 적용한다면

인터뷰 지도 그리는 법은 비즈니스 인터뷰에도 적용할 수 있습니다. 마름모 씨를 예로 들어볼게요.

입사 7년 차인 마름모 씨는 회사에서 만든 '조직문화 개선 TF'에 들어가게 됐습니다. '조직문화 개선'을 주제로 인터뷰를 하고 보고서도 작성해야 합니다. 마름모 씨는 답답합니다. '누굴 만나지? 뭘 물어보지? 보고서에는 대체 뭘 쓸수 있을까?' 특히 '조직'과 '문화'와 '개선'이라는 세 단어는 숨 쉴 곳 없이 답답해 보입니다. 대체 어떤 인터뷰를 하면 '조직'의 '문화'를 '개선'할 수 있을지, 영 불가능한 일로 보입니다.

비즈니스 상황에서 주어진 주제는 내가 직접 정한 것이 아니기 때문에 다소 어렵게 느껴질 수 있습니다. 그럴 땐 같은 주제라도 조금 더 쉽고 구체적인 질문으로 바꿔보는 것부터 시작합니다.

조직문화 개선

→ 어떻게 하면 더 좋은 회사가 될 수 있을까.

→ 어떻게 하면 출근이 기다려지는 회사가 될 수 있을까.

→ 어떻게 하면 동료들의 대탈출을 막을 수 있을까.

→ 어떻게 하면 자랑하고 싶은 회사가 될 수 있을까.

→ 어떻게 하면 퇴사 후에도 뿌듯한(그리운) 회사가 될 수 있을까.

보고서에는 '조직문화 개선'이라고 쓰더라도, 우선 마름모 씨가 혼자 보는 기획안에는 조금 더 와닿는 말로 바꿉니다. 마름모 씨는 이 중에 '어떻게 하면 자랑하고 싶은 회사가 될 수 있을까'를 골랐습니다. 자랑하고 싶은 회사라면 조직문화가 개선된 회사겠지,라는 생각으로요.

[주제] 어떻게 하면 자랑하고 싶은 회사가 될 수 있을까

마름모 씨는 발끝으로 원을 그리는 것에서 시작합니다. 처음 작은 원에서는 현재 회사에서 마름모 씨와 가장 가까운 사람 또는 이 주제와 가장 직접적으로 관련이 있는 사람을 인터뷰합니다.

작은 원 그리기 → (현재 조직에서) 가장 가까운 사람, 가장 (주제와) 직접적으로 관련이 있는 사람

인터뷰 대상

- 회사를 좋아하는 사람, 자랑하는 사람. (남들이 모르는) 좋은 점을 발견한 사람.

- 회사가 부끄러운 사람, 회사에 실망한 사람. (남들이 모르는) 안 좋은 점을 발견한 사람.

- 회사의 자랑거리에 직접적인 영향을 미치는 사람 : 회사를 자랑스럽게 만드는 사람. 자랑스럽게 만들 수 있는 사람.

- 회사의 실망거리에 직접적인 영향을 미치는 사람 : 회사를 부끄럽게 만드는 사람. 실망하게 만드는 사람.

이제 동쪽으로 갑니다. 같은 시대 비슷한 커뮤니티를 찾아봅니다. 마름모 씨의 회사와 비슷한 업종이지만 다른 회사에 다니는 사람들, 또는 다른 업종의 회사에 다니는 사람들을 만나봅니다. 회사의 구체적인 상황이나 업무는 다르더라도 '조직문화의 어려움' '자랑스럽거나 실망스러운 회사'라는 키워드로는 얼마든지 이야기할 수 있을 거예요. 다른 조직에는 어떤 문제가 있었고 어떻게 위기를 극복해 '자랑거리'를 찾았는지 물어봅니다.

동쪽으로 → 동시대 같은 사회

인터뷰 대상 : 비슷한 업종의 다른 회사에 다니는 사람들, 다른 업종의 회사에 다니는 사람들.

다음은 서쪽, 같은 시대 다른 사회로 가봅니다. 마름모 씨가 다니는 회사와 사회적, 문화적 배경이 다른 지역의 회사를 찾아봅니다. 서울이라면 지방, 지방이라면 서울의 회사를 살펴보고, 외국 직장인들의 회사생활도 알아보면 좋겠죠. 그런데 여기선 지역적으로 너무 먼 곳을 살피기보다는, '관점과 경험이 다른' 커뮤니티로 눈을 돌려도 좋을 것 같습니다. 스타트업이나 건실한 중소기업, 작은 가게에서 브랜드로 성장한 자영업 점포들의 경영자를 만나는 겁니다. 작은 조직을 경영해본 이들은 조직의 변화와 구성원들이 회사에 느끼는 자부심이나 실망감을 누구보다 생생하게 경험했을 테니까요.

서쪽으로 → 동시대 다른 사회

인터뷰 대상

• 사회적, 문화적 배경이 다른 지역의 회사에 다니는 사람들 : 서울(도시), 지방(시골), 외국의 회사.

• 스타트업, 건실한 중소기업, 작은 가게에서 브랜드로 성장한 자영업 점포를 운영해본 사람들(경영자들).

이번에는 남쪽, 미래입니다. 회사의 20년 후를 생각해보죠. 지금 회사의 자랑거리가 그때도 자랑거리일까? 지금의 불편이나 불만, 부끄러운 점이 그때도 그럴까? 생각해보는 겁니다. 이땐 누구와 인터뷰할 수 있을까요. 회사의 미래 비전을 이야기할 수 있는 사람들이 좋겠죠. 미래에도 회사에 있을 경영진이나 같은 업종의 프런티어 기업(업종의 개척자 같은 회사) 사람들, 같은 업종의 뉴커머(이제 막 시작한 회사), 20년 뒤 회사에 들어오게 될 10대 유망주들은 어떨까요. 같은 문제라도 시간차를 다르게 해서 물어보는 겁니다.

남쪽으로 → 미래

인터뷰 대상 : 회사의 미래 비전에 대해 말할 수 있는 사람. CEO 등 경영진, 같은 업종의 프런티어 기업, 같은 업종의 뉴커머 기업, 10대 유망주들.

마지막으로 시선을 과거로 돌려보겠습니다. 회사의

20년 전을 생각해봅시다. 그때의 자랑거리가 지금도 자랑거리인가요. 그때의 불편(불만, 부끄러움)이 지금도 그런가요. 그땐 그렇고 지금은 아닌 것, 그때도 그렇고 지금도 그런 것들을 찾아볼 수 있겠네요. 회사의 과거에 대해 이야기할 수 있는 사람, 업종의 과거에 대해 이야기할 수 있는 사람을 인터뷰하면 좋겠죠.

북쪽으로 → 과거

인터뷰 대상 : 회사의 과거, 업종의 과거에 대해 이야기할 수 있는 사람.

이 모든 과정을 다 진행할 필요는 없습니다. 주제와 상황에 따라 필요한 단계를 선택하거나 섞을 수도 있습니다. '조직문화 개선'이라는 어렵고 무거운 주제라도, 우리가 가진 지도를 찬찬히 따라가다보면 해볼 만한 인터뷰 기획을 할 수 있습니다.

함께 갈 길을 미리 걸어보는 일

지금 해야 할 일은 우리가 하고 싶은 인터뷰를
구체적으로 상상해보는 것입니다.
인터뷰이와 함께 걸어갈 길을
혼자 미리 한번 다녀와보는 것입니다.

지도를 품었으니 이제 우리는 어디로든 갈 수 있습니다. 우리가 가닿으려는 곳은 사람, 사람의 마음입니다. 계획대로 되지 않을 가능성이 더 높고, 계획대로만 되면 섭섭할 수도 있는 여행이죠. 인터뷰는 '계획대로 되지 않는다는 계획'을 세워두는 것이 좋습니다.

여행이 출발 전 계획한 대로 완벽하게 흘러갔다면 어떨까요? 안전의 기준에서 생각한다면 만족스러운 시간이었을지 모르지만 왠지 허전하지 않을까요. '생각대로 되긴 했어. 그런데 정말 딱 생각한 대로네.' 계획대로 모든 날이 채워졌다면 그건 여행보다는 출장에 어울릴 것 같습니다. 예상외의 상황을 만나 조금 당황하기도 하고, 생각지도 못했던 경험을 하고 기대하지 않았던 무언가를 마음에 채우고 돌아오는 것. 아마도 많은 분이 좀 더 좋아하는 여행은 이런 것이 아닐까 싶습니다.

"경로를 이탈하셨습니다."

우리는 지금부터 이 말을 "지금 당신이 가는 길은 틀렸습니다"가 아니라, "지금 새로운 길을 발견했습니다"로 생각해보기로 해요.

여유로운 마음으로 지금부터 인터뷰 '1차 기획안'을

만들어보겠습니다. '1차'라고 붙인 건 이 기획안이 우리가 인터뷰 대상을 섭외하고 인터뷰를 진행한 뒤 콘텐츠를 만드는 과정에서 계속 수정, 보완될 수 있기 때문이에요. 콘텐츠가 완성되는 순간까지, 어쩌면 그 이후에도 계속 달라질 겁니다. 자, 그럼 우리의 인터뷰 기획안에는 무엇을 담을 수 있을까요.

주제 : 인터뷰를 하고 싶은 이유(이야기 + 가치)

첫 번째, '인터뷰의 주제'를 넣습니다. 아이고, 머리야. 주제라니. 주제, 의도, 목적 찾기. 학교 다닐 때 많이 했지만 골치 아프다고! 네, 저도 그랬어요. 지금 우리가 만들려는 건 언어영역 시험지가 아니라, 멋진 인터뷰로 이끌어줄 기획안이니까 '주제'라는 말에 너무 움츠러들지 말자고요.

'주제'라는 단어를 이렇게 바꿔볼게요. '인터뷰를 하고 싶은 이유.' 한 걸음 더 나아가보겠습니다. '어떤 이야기를 듣고 어떤 가치를 전달하고 싶은가.' 처음 우리가 인터뷰를 하고 싶었던 이유나 계기가 있었을 거예요. '저 사람은 어쩜 저렇게 멋있지?(질문)' '나는 앞으로 어떻게 살아야 할까?(고민)' 그 마음을 잘 들여다보고 정리해보는 겁

니다. '인터뷰를 통해 듣고(나누고) 싶은 이야기는 무엇인가.' '인터뷰를 통해서 찾고(전달하고) 싶은 가치는 무엇인가.'

인터뷰할 사람 : 누구를 만날까

두 번째는 그렇게 어렵지 않습니다. 우린 이미 한번 해봤거든요. 뭘? 발끝으로 원을 그려봤으니까요. 동서남북으로 원하는 만큼 갈 수 있는 원. '누구'에 대한 내용이 1차 기획안에 두 번째로 들어갑니다.

주제에 맞는 이야기를 가장 잘 전달해줄 인터뷰이는 누구일지 생각해보세요. 특정인일 수도 있고, 어떤 조건에 맞는 사람일 수도 있겠죠. 한 명일 수도 있고, 여러 명일 수도 있습니다. '고민'을 중심으로 인터뷰할 사람을 찾는다면 이렇게 정리할 수 있습니다.

나보다 먼저 지금 내 고민을 경험한 사람
나보다 먼저 지금 내 고민을 경험하고 길을 찾고 있는 사람
나보다 먼저 지금 내 고민을 경험하고 길을 찾은 사람
나보다 먼저 지금 내 고민을 경험하고 (그것으로부터) 새로운 고민을 찾은 사람

인터뷰 방법 : 어디서 어떻게 만날까

세 번째는 '인터뷰 방법'입니다. 어디서 어떻게 만날지 생각해보는 겁니다. 직접 만난다면 어떤 장소에서 만날지도 고민합니다. 그 사람의 일터, 집, 카페 등 다양한 선택지가 존재합니다. 한 곳이 아니라 여러 곳에서 인터뷰해볼 수도 있겠죠. 완벽하게 준비된 무대에서 설렘과 긴장감 속에 이야기하는 것을 즐기는 사람도 있고, 맛있는 것을 먹으면서 수다 떨듯 이야기하는 것을 선호하는 사람도 있을 거예요. 중요한 건 그 사람의 이야기나 인터뷰의 주제를 가장 잘 보여줄 수 있는 곳이어야 한다는 겁니다. 그러면서도 인터뷰이가 가장 자유롭고 편하게 이야기를 풀어낼 수 있는 곳이면 좋습니다.

베테랑 농부의 이야기를 듣기 위해선 어떤 장소가 좋을까요. 논과 밭에서 직접 일하는 모습을 보며 나누는 이야기가 가장 생생하겠죠. 인터뷰 시기가 겨울이라면? 추운 날씨에 밖에서 오래 인터뷰하는 건 힘들 거예요. 그럴 때는 농부님이 일하는 곳에 들렀다가, 본격적인 인터뷰는 농부님의 집이나 제삼의 공간에서 하는 것도 방법입니다.

과거 어떤 사건을 겪은 사람들을 인터뷰한다면 그 사

건이 발생한 곳이 좋은 인터뷰 장소가 될 수 있을 겁니다. 이야기하는 사람도 '과거의 현장'으로 돌아간다면 자연스럽게 더 구체적으로 말할 수 있을 테니까요. 그런데 그 장소가 이미 사라졌다면? 접근할 수 없는 곳이라면? 그 부지나 인근을 한번 돌아보는 것만으로 인터뷰의 생생함이 달라질 겁니다. 물론 이 경우에도 좀 더 긴 이야기는 인터뷰이가 편하게 느끼는 장소에서 이어가는 것이 좋겠죠. 인터뷰 주제와 관련 있는 곳은 아니지만, 그가 평소에 가보고 싶었던 곳이나 대화를 나누기 편안한 장소를 찾을 수도 있습니다.

직접 만날 수 없는 경우 전화나 화상 인터뷰를 진행할 수도 있습니다. 이메일 인터뷰를 해야 하는 경우도 있죠. 코로나19 팬데믹 기간에는 이런 방법으로 인터뷰를 많이 했는데요. 기술적인 시스템이 발전하면서 화상 인터뷰도 꽤 안정적이고 효과적으로 할 수 있게 됐습니다. 일정이나 비용 등의 문제로 직접 만날 수 없는 경우에도 이 방법을 쓸 수 있습니다.

저는 직접 만나서(가능하다면 여러 번 만나서) 인터뷰하는 것을 가장 선호하지만, 상황에 따라 다양한 방법으로 인

터뷰를 했습니다. 2021년 9월 한국의 작가 겸 영화감독인 이길보라 씨,『언오소독스 : 밖으로 나온 아이』를 쓴 독일의 작가 데버라 펠드먼 씨와 대담 겸 인터뷰를 진행한 적이 있는데요. 그때 영어와 한국어를 섞어 대화했던 기억이 납니다. 이길보라 씨는 수어가 모어인 코다(청각장애인 부모나 보호자에게 양육된 사람)이기도 하죠. 그날 우리는 음성언어(2개 국어)와 함께 화면으로 보이는 비언어적 소통 방법(표정과 제스처), 그리고 채팅창을 활용해 이야기를 나눴습니다. 공무원 면접시험에서 불합리함을 경험한 청각장애인과 인터뷰할 때는 서로 카카오톡 아이디를 등록하고 채팅 인터뷰를 했어요.

인터뷰 방법을 정할 때 가장 중요한 점 역시 인터뷰이가 가장 편안하고 자유롭게 자기 생각을 말할 수 있는가, 라는 겁니다. 어떤 사람은 직접 만났을 때 자신의 매력과 생각을 가장 잘 드러낼 수 있지만, 어떤 사람은 화면이나 전화 너머로 어느 정도의 거리감을 확보했을 때 더 편안하고 자신감 있게 인터뷰할 수 있습니다. 말보다는 글이 편한 사람도 있고요. 지식이나 정보 전달을 위한 경우에는 이메일 인터뷰가 효과적이고 안전할 수도 있습니다.

인터뷰 콘텐츠의 형식과 분량 : 어떻게 표현할까

1차 기획안의 마지막 칸이 남았습니다. '인터뷰 콘텐츠의 형식과 분량'입니다.

인터뷰 콘텐츠 형식은 다양합니다. 글로 정리할 수도 있고 영상으로 만들 수도 있습니다. 글에도 다양한 종류가 있습니다. 기사 형식도 있고 자신의 생각을 더한 에세이도 가능합니다. 블로그나 웹 매거진 등에 게시할 것인지 책으로 만들 것인지, 혹은 개인 SNS에 쓸 것인지에 따라서 내용과 길이도 조금 달라질 거예요. 요즘은 뉴스레터처럼 이메일로 콘텐츠를 발행하는 경우도 많습니다.

인터뷰어가 간단한 질문만 한 뒤 인터뷰이의 답변을 중점적으로 정리할 수도 있고, 두 사람이 함께 나누는 대화 형식으로 만들 수도 있습니다. 현장에서 질문을 하지만, 인터뷰 콘텐츠에는 인터뷰이의 답변만 넣는 경우도 있어요. 영상 인터뷰에서 독백처럼 자신의 이야기를 풀어나가는 인터뷰를 본 적 있으실 거예요. 이 경우에도 보통 인터뷰어가 앞에 앉아 질문을 하고 편집합니다. 다큐멘터리나 일상을 관찰하고 동행하는 브이로그식의 인터뷰가 어울리는 경우도 있습니다. 사진을 강조한 인터뷰도 만들 수 있겠네요. 어떤 표정이나 순간의 모습이 그날의 인터

'1차'라고 붙인 건 이 기획안이

계속 수정, 보완될 수 있기 때문이에요.

콘텐츠가 완성되는 순간까지,

어쩌면 그 이후에도 계속 달라질 겁니다.

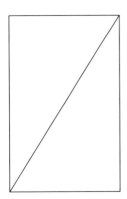

뷰를 더 잘 표현할 수도 있으니까요. 한 회차로 끝낼 수도 있고, 시리즈로 만들 수도 있습니다.

이 경우에도 가장 중요한 건 뭘까요. 인터뷰를 가장 잘 전달할 수 있는 형식, 우리가 만난 인터뷰이를 제삼자에게 가장 잘 보여줄 수 있는 방법을 찾는 겁니다.

1차 기획안에는 이 정도 내용으로도 충분합니다. 만약 처음부터 꼼꼼하게 계획을 세워 시작하고 싶다거나, 앞의 내용이 어느 정도 채워졌다면 다음의 내용을 추가하는 것도 좋습니다.

마감일 : 언제까지 완성해 언제 발행할 것인가

데드라인이 정해지면 콘텐츠를 만드는 속도에도 도움이 되지만(마감은 마감 시간이 하는 것 아니겠습니까), 콘텐츠의 질을 높이는 데에도 유용합니다. 사람들에게 3개월 후 공개할 것인지, 1년 후 공개할 것인지에 따라 제작 방향은 달라질 수 있으니까요. 신문기사의 경우 콘텐츠가 공개될 때가 여름인지 겨울인지, 사회적으로 큰 이벤트(선거나 명절, 역사적인 기념일)가 있는지를 확인해 발행 시점을 조절하기도 합니다.

예산 : 콘텐츠 제작 비용, 필요한 도구들

짧은 시간 안에 끝내야 하는 경우도 있고 긴 시간이 필요한 경우도 있습니다. 시의성 있는 주제를 다룬 콘텐츠라면 오늘 인터뷰해서 내일 공개해야 할 수도 있고, 한 사람의 사계절을 담아야 한다면 1년 이상의 시간이 필요하겠죠. 한 곳에서 만날 수도 있고, 국경선을 넘어야 하는 경우도 있습니다. 영상이나 사진 촬영 여부에 따라 반드시 필요한 장비를 마련해야 할 때도 있습니다. 예산이 고정적이라면, 처음부터 이 부분을 확인하고 시작하는 게 좋겠죠.

동료들의 역할 분담 : 누가 무엇을 '주로' 담당할 것인가

여러 명이 '한 팀'으로 인터뷰를 진행한다면 누가 어떤 역할을 담당할지 정해두는 것도 좋습니다. 이때, 역할을 너무 엄격하게 구분하지 않기를 권합니다. 각자 담당하는 주 영역이 있다 해도 '어떤 콘텐츠를 만들 것인가'에 대해서는 서로 충분히 의견을 나눌 필요가 있기 때문입니다. 각자의 영역에서 첫 독자(시청자) 역할을 하며, 협업하는 게 중요합니다. '주로' 담당한다는 표현은, 각각의 역할

을 존중하되 다른 파트너의 일에도 힘을 보태고 다른 파트너의 의견에도 귀를 기울인다는 것을 뜻합니다.

시즌 2를 만든다면

'시즌 2'는 두 가지 방향으로 생각해볼 수 있습니다. 첫째, 이 사람(들)과 다음에 인터뷰할 수 있다면 이런 주제로 해보고 싶다. 둘째, 이 주제로 다음에는 이런 사람들과 인터뷰를 해보고 싶다.

아직 시작도 안 한 인터뷰의 아쉬운 점을 생각해보라니, 이상하게 보일 수도 있습니다. 콘텐츠를 열심히 준비하다보면 우선순위를 정하기 어려울 때가 많습니다. 이것도 하고 싶어지고, 저것도 하고 싶어지죠. 그럴 때 과감히 포기하고 결정해야 하는 순간이 옵니다. 인터뷰의 주제를 줄기라고 생각하고, 줄기에서 멀어진 가지들은 눈을 꽉 감고 잘라내야 합니다. 그런데 그 잘라낸 가지가 너무 아까울 때가 많아요. 그럴 땐 버리는 게 아니라, '시즌 2'를 위해 남겨둔다고 생각하면 좋습니다. 이렇게 하면 오늘의 콘텐츠 기획에 집중하면서 '다음 기획안'까지 마련해볼 수 있습니다.

지금까지 인터뷰 기획안을 만들어봤습니다. 가벼운 마음으로 그려볼까 했는데, 생각할 게 많아 보일 수도 있습니다. 그렇다면 다시 처음의 마음으로 돌아가보는 게 중요합니다. '내가 하고 싶은 인터뷰는 뭐지?' '나는 왜 이 인터뷰를 하려고 하지?'

지금 해야 할 일은 우리가 하고 싶은 인터뷰를 구체적으로 상상해보는 것입니다. 인터뷰이와 함께 걸어갈 길을 혼자 미리 한번 다녀와보는 것입니다. 실제로 함께 걷는 길은 우리의 상상과는 다르겠죠. 우리는 그저 상상을 품은 가벼운 기획안 한 장을 지니고 만나고 싶은 그 사람을 만나러 가면 됩니다. 기획안의 빈칸은 이제 그 사람과 함께 채우게 될 테니까요.

1. 기획안에 들어가야 할 내용

• 주제 : 인터뷰를 하고 싶은 이유. 인터뷰를 통해 듣고 싶은 이야기, 찾고 싶은 가치는 무엇인가.

• 인터뷰할 사람 : 누구를 만날까. 주제에 맞는 이야기를 가장 잘 전달해줄 인터뷰이는 누구일까.

• 인터뷰 방법 : 어디서 어떻게 만날까. 어떤 장소나 방식을 택하든 가장 중요한 것은 인터뷰의 주제를 가장 잘 보여줄 수 있는 곳, 인터뷰이가 가장 편하게 이야기할 수 있는 곳이어야 한다.

• 인터뷰 콘텐츠의 형식과 분량 : 어떻게 표현할까. 인터뷰를 가장 잘 전달할 수 있는 형식, 인터뷰이를 가장 잘 보여줄 수 있는 방법을 찾는다.

2. 더 생각하면 좋을 것들

• 마감일 : 언제까지 완성해 언제 발행할 것인가.

• 예산 : 콘텐츠 제작 비용, 필요한 도구들.

• 동료들의 역할 분담 : 누가 무엇을 '주로' 담당할 것인가.

• 시즌 2를 만든다면 : 주제에서 멀어진 것들은 과감히 잘라낸다. 그중 아까운 것들은 다음 기회로 넘긴다.

우리는 모두 이야기를 품은 존재

인터뷰는 '당신'에게서 '이야기'를 발견하는
과정입니다. 인터뷰 속 이야기에는
옳고 그름이 없습니다. 좋고 나쁨도 없습니다.
듣고 싶은 이야기인지, 묻고 싶은 이야기인지,
제삼자에게 전하고 싶은 이야기인지가
중요합니다.

고민과 취향, 기획안을 생각해봤다면 이제 '그 사람'에게 다가갈 차례입니다. 내가 인터뷰하고 싶은 바로 그 사람입니다. 어쩌면 이 단계가 가장 어렵게 느껴지는 분도 있을 거예요. 상대가 친분이 있는 사람이라도 인터뷰를 청하는 건 어색할 수 있고, 잘 모르는 사람이라면 더욱 그렇죠. 인터뷰는 목적 없는 수다와 다르니까요. 인터뷰는 '사람'을 통한다는 점에서 분명히 어려운 부분이 있습니다.

질문을 하나 드리겠습니다.
"사람, 좋아하세요?"

이 질문을 보자마자, "네!"라고 대답하셨다면 부럽습니다. 인터뷰를 하기에 아주 좋은 재능을 갖고 계신 거니까요.

"음… 글쎄요" 또는 "좋은 사람은 좋은데, 이상한 사람은 싫죠. 어떤 사람이냐에 따라서…"라는 대답이 좀 더 적절하다고 느낀다면, 그것도 좋은 재능입니다. 한 사람을 알아가는 데 있어 적당한 거리를 두는 것 역시 중요하니까요. 저는 사람과의 관계가 어려울 때 '난로'를 떠올리

곤 해요. 난로는 추위를 녹여주지만, 너무 가까이 가면 위험하잖아요. 적당한 안전거리가 필요합니다. 얼마나 추운지, 얼마큼의 온기가 필요한지에 따라 우리는 서로에게 난로가 되기도 하고 위험하고 뜨겁기만 한 물체가 될 수도 있습니다.

"전 다른 사람에게 크게 관심이 없는 편이에요. 무심하다는 말도 많이 듣고요. 그럼 인터뷰를 잘하기 어려울까요?"

인터뷰 콘텐츠를 좋아하지만, 사람 관계에 대한 어려움 때문에 인터뷰를 잘하기 어려울 거라고 짐작하는 분이 많습니다. 스스로 내향적이라고 생각하거나 공감 능력이 부족하다고 느낀다면 더욱 그럴 수 있습니다. 원래 사람을 좋아하는 편이지만, 인간관계에서 상처를 많이 받았거나 심신이 여러모로 지쳐서 타인을 향해 에너지를 쏟을 힘이 남아 있지 않다고 느낄 때도 그렇습니다. 이런 우려는 어느 정도 합리적입니다. 인터뷰는 분명 타인과의 소통이 중요한 작업이고, 그 과정에서 엄청난 에너지가 소모되기도 하니까요.

직업상 많은 사람을 만나고 교류하는 저도 "사람, 좋아해?"라는 질문 앞에선 참 복잡한 마음이 들고는 했습니다. 싫어한다고 말할 순 없는데, 사람이 지긋지긋하기도 하고, 혼자 있는 게 좋기도 하고, 그래도 사람들을 만나 이야기하는 게 즐거울 때도 많고, 무엇보다 인터뷰는 참 좋아하는데… 이렇게 복잡한 대답은 대답이 아닌 것 같은데, 그래서 결론은?

우리는 꼭 '사람을 좋아하는 사람'일 필요는 없습니다.

그런 우리라도 괜찮다,라고 말씀드리는 이유는 "사람을 좋아한다"와 "인터뷰를 잘한다"는 결이 조금 다르기 때문이에요. 어떤 사람을 좋아하는 것은 참 어려운 일이죠. 가족이나 연인, 오래된 친구를 한결같이 좋아하기도 참 어렵습니다. 시간에 따라 우리의 관계는 계속 변하니까요. 내가 나 자신을 미워하게 되는 때도 많죠. '좋아한다'는 말을 잘 못하는 사람일수록 실은 더 정이 많은 사람일 수도 있습니다. 누군가를 좋아한다는 말의 무게감을 더 깊이 느끼는 것일 테니까요.

우리는 꼭 '사람을 좋아하는 사람'일 필요는 없습니다. 우리는 그저 '사람을 궁금해하는 마음'을 가지면 됩니다. 저는 이렇게 마음을 바꿔 먹고 한결 편해졌어요. "나는 사람들을 좋아한다"라는 문장보다는, "나는 사람들이 궁금하다"라는 문장이 저에게 더 어울린다고요.

인터뷰를 시작하는 마음도 그렇습니다. 어떤 사람을 좋아하거나 존경하거나 친밀함을 가져야만 그 사람에게 다가갈 수 있는 것은 아닙니다. 오히려 지나친 애정이나 섣부르게 달려가는 마음은 그 사람을 정확히 이해하는 데 방해될 수 있습니다.

나는 그 사람이 궁금하다.
나는 그 사람을 알고 싶다.
이 정도면 됩니다.

저는 인터뷰를 참 좋아하지만, 인터뷰를 하기 싫은 순간들도 있었어요. 전혀 공감할 수 없을 것 같은 사람, 인터뷰를 이용하려는 목적이 분명해 보이는 사람, 솔직하지 않은 답변을 하는 사람들을 만나야 할 때가 그랬습니다. 기자라는 직업상 어쩔 수 없이 그래도 만나러 가야 할 때

가 많았는데요. 어느 순간, 제가 잘못된 생각을 하고 있었구나 깨닫게 됐어요.

인터뷰에는 다양한 종류가 있고, 다양한 가치가 있다는 것. 어떤 사람의 매력을 드러내는 인터뷰도 있지만, 어떤 사람이 가진 정보나 결정 과정, 영향력 자체를 전달하는 인터뷰도 있다는 것. 인터뷰는 인터뷰어와 인터뷰이만의 대화가 아니라, 인터뷰 콘텐츠를 보는 제삼자가 어떻게 느끼고 받아들이냐가 더 중요하다는 것. 인터뷰는 내가 친해지고 싶은 사람을 만나 듣기 좋은 이야기만 듣는 게 아니라는 것.

이렇게 생각하니, 누구라도 인터뷰할 수 있겠다 싶었어요. 시선을 조금 바꾸니 오히려 인터뷰를 하며 의외의 발견을 하는 경우도 많았습니다. 그 사람의 어떤 조건 때문에 편견을 갖고 대했다는 반성을 할 때도 있었습니다.

그 사람을 좋아할 필요가 없는 우리는, 그저 그 사람을 잘 알아보고 좋은 질문을 건네면 됩니다. 이런 마음이라면 우리는 나와 당장 큰 접점이 없는 사람이나, 호감이 가진 않지만 특별한 배경을 지닌 사람도 인터뷰할 수 있

습니다. (소통할 수만 있다면) 화성에서 온 외계인, 논란의 정치인 혹은 최악의 범죄자들과도 인터뷰를 해볼 수 있을 거예요. 만일 궁금하거나, 알고 싶은 사람이 당장 떠오르지 않는다면

나는 내가 궁금하다.
나는 내가 알고 싶다.

이렇게 시작해도 괜찮습니다. 왜냐하면, 우리는 어떤 대상이든 지금부터 다음의 질문을 가지고 다가갈 거니까요.

당신은, 어떤 이야기를 품고 있습니까?

여기서 '이야기'는 우리가 인터뷰에서 듣고 싶은, 듣게 될 어떤 것을 뜻합니다. 떡볶이 명인에겐 어떻게 이토록 맛있는 떡볶이를 만들게 되었는지가 우리가 듣고 싶은 이야기일 거예요. 희대의 악당들만 변호를 맡아 '악마의 변호사'라 불리는 사람에겐 나쁜 놈만 골라 변호하는 이야기를 들을 수 있겠죠. 모두가 노년이라 부를 만한 나이

에도 젊은 몸과 마음을 유지하는 사람에겐 젊게 사는 이야기를 물어볼 수 있습니다.

이렇게 인터뷰는 '당신'에게서 '이야기'를 발견하는 과정입니다. 인터뷰 속 이야기에는 옳고 그름이 없습니다. 좋고 나쁨도 없습니다. 듣고 싶은 이야기인지, 묻고 싶은 이야기인지, 제삼자에게 전하고 싶은 이야기인지가 중요합니다.

그래서, 여러분이 사람을 좋아하는 사람이 아니어도 괜찮습니다. 여러분이 인터뷰할 사람을 좋아할 필요도 없습니다. 다만, 우리가 인터뷰할 사람이 '어떤 이야기'를 품고 있는 사람이라는 것만 기억하고 존중하면 됩니다.

나도, 당신도
우리는 모두 이야기를 품고 있다.

어떤 이야기는 이미 쓰여졌지만, 어떤 이야기는 아직 우리 안에 있다.
어쩌면 당신도 아직 읽지 못한 당신의 이야기를 함께 읽고 기록해봅시다.

딱, 이 마음이면 충분합니다. 그럼, 이야기는 어떻게 발견할 수 있을까요. 이제 가봅시다. 질문의 세계로.

잠시 위를
바라보세요.

1. 인터뷰는 '당신'에게서 '이야기'를 발견하는 과정이다.

2. 인터뷰에는 다양한 종류, 가치가 있다.

3. 인터뷰는 인터뷰어와 인터뷰이만의 대화가 아니라, 인터뷰 콘텐츠를 보는 제삼자가 어떻게 느끼고 받아들이냐가 더 중요하다.

4. 인터뷰이를 꼭 좋아할 필요는 없다. 어떤 이야기를 품고 있는 사람이라는 것을 기억하고 존중하면 된다.

interview :

2.

좋은 질문 만들기

질문을 준비하는 태도

질문하기 전에 하는 질문

우리가 인터뷰이에게 건네야 할 것은

열쇠입니다.

'열쇠 같은 질문'입니다.

사람을 안다는 것은 참 어렵습니다. 잘 안다고 생각한 사람이 갑자기 낯설게 보이기도 하고, 멀어 보이던 사람이 한 뼘 거리로 쓱 다가오기도 하죠. 나는 어떤가요. 나는 나를 잘 안다고 말할 수 있을까요. 과거의 나, 오늘의 나, 미래의 나는 얼마나 닮아 있을까요. 영화나 소설에서처럼 다른 시공간에 있는 나를 만난다면 알아볼 수 있을까요. 저는 '사람이 사람을 안다'는 것은 불가능에 가까운 일이라고 생각합니다. 만약 '안다'고 해도 그 순간의 그 사람을 알게 되는 것이겠죠.

인터뷰를 하려는 우리는, 그럼 어떻게 질문을 시작해야 할까요. '안다'는 것을 포기하란 말인가? 물론 아닙니다. 그 사람의 삶과 경험을, 그 사람이 가진 지식과 정보를 알고 싶다는 마음을 연료 삼아 우리는 여기까지 왔습니다. 이제 우리가 만날 한 세계 앞에 서 있죠. 그 사람을 알고 싶다면 질문을 해야 합니다. 다만 우리는 그 사람을 결코 다 알 수 없을 거라는 마음으로 질문을 시작했으면 합니다. 우리가 결코 그를 다 알 수 없을 것이라는 마음은, 몇 가지 질문만으로 그를 쉽게 파악하겠다는 무례한 마음을 갖지 않겠다는 뜻입니다.

좋은 질문 만들기

특히, 우리가 가장 경계해야 할 것은 '알아내겠다'는 태도입니다. 그 사람의 마음속에 있는 어떤 것을 '끄집어 내겠다'는 태도입니다.

예를 들어볼게요. 영화나 드라마에 종종 멋진 기자들이 등장합니다. 그들은 중요한 순간 날카로운 질문을 던집니다. 그때 클로즈업! 인터뷰이는 허를 찔린 듯 당황하여 잠시 말을 멈추고, 다시 클로즈업! 정의로운 데다 똑똑한 데다 날카로운 질문까지 던지는 기자의 다부진 모습. 이어 당황한 인터뷰이가 나도 모르게 진실을 털어놓고, 혹은 감정조절을 못 하고 화를 내며 하지 말아야 할 말이나 행동을 해버리고…. 갑자기 어디선가 경찰이 들어와 인터뷰이에게 수갑을 채우고, 혹은 인터뷰이의 발언에 놀란 사람들이 소리를 지르며 장내는 아수라장이 되고…. 진실을 '알아낸', 인터뷰이의 본모습을 '끄집어낸' 기자는 여유롭게 퇴장하고.

또 다른 예입니다. 생방송 중 인터뷰어가 질문을 던집니다. 인터뷰어는 심리를 잘 활용해 여러 가지 질문을 촘촘히 쌓은 뒤 인터뷰이가 다소 방심한 순간, 결정적인 질문을 던집니다. 습격 같은 질문을 받은 인터뷰이는 당

황하고, 압박감을 느낀 그는 마침내 인터뷰어가 듣고 싶은 이야기를 꺼냅니다. 특종. 방송은 최고 시청률을 기록합니다.

두 사례에서 인터뷰는 성공적이었다고 말할 수 있을까요. 인터뷰의 목적이 어떤 것을 '알아내고' '끄집어내는' 것이었다면 그렇다고 할 수도 있을 겁니다. 그러나, 과연 좋은 인터뷰라고 할 수 있을까 생각해보면 대답이 쉽지 않습니다. 인터뷰 이후의 상황을 상상해볼게요. 이런 인터뷰를 경험한 뒤 인터뷰이는 어떤 생각을 하게 될까요.

'당했다. 이용당했다. 질문에 넘어갔다.'

아마 이렇게 느낄 거예요. 그리고 이런 다짐을 할 것 같습니다.

"다시는 저 사람이랑 인터뷰 안 해."

예로 든 장면들은 현실의 인터뷰에선 거의 일어나지 않습니다. 아주 고약한 권력자나 범죄자를 취재할 때나 필요한 일이죠. 우리가 인터뷰할 대상은 아마도 그런 이들이 아닐 겁니다. 그런데도 우리는 좋은 인터뷰를 하려면 고도의 심리전이나 화살 같은, 곡괭이 같은, 거미줄 같

은 질문이 필요할 거라는 선입견을 가질 때가 많습니다. 그건 바로 '좋은 질문'이란 '저 사람을 알아내는 질문' '저 사람 속에 있는 것을 끄집어내는 질문'이라고 생각하기 때문입니다.

다시 인터뷰를 준비하는 마음으로 돌아와봅시다. 내가 있고, 저기 내가 만나려는 사람이 있습니다. 그 사람의 마음에 어떤 이야기가 있는지 우리는 아직 잘 모릅니다. 그저 짐작만 할 뿐입니다. 나는 그 사람을 다 알 수 없습니다. 다만 알고 싶고, 묻고 싶고, 듣고 싶습니다. 나는 어떻게 그에게 말을 걸 수 있을까요. 어떻게 그의 마음속에 들어갈 수 있을까요.

우리가 인터뷰이에게 건네야 할 것은 열쇠입니다. '열쇠 같은 질문'입니다. 그에게 열쇠가 되어줄 질문을 건네고, 그가 스스로 자신의 마음속을 열고 들어가기를 기다리는 것. 우리가 해야 할 일, 할 수 있는 일은 이것이 전부입니다.

그의 어린 시절이 궁금하다면? 그를 어린 시절로 데리고 갈 만한 질문을 준비합니다. "어린 시절엔 어떤 아

이였어요?"라고 시작할 수도 있겠지만, 보다 구체적으로 그를 어린 시절의 한 풍경으로 이동시킬 만한 질문이 더 좋을 겁니다. "초등학교가 끝나면 바로 집으로 가는 아이였나요? 떡볶이집이나 문구점 앞을 서성이는 어린이였나요?"처럼 생생한 장면 안으로 인터뷰이가 들어갈 수 있는 질문이 더 좋습니다. 이런 질문은 인터뷰이의 마음 안에 있는 여러 방 중 '초등학생 방' 앞에 그를 서게 할 수 있습니다.

성공한 외식사업가에게 식당을 열게 된 계기와 초기의 성공 전략을 묻고 싶다면 어떤 질문으로 시작하는 게 좋을까요? "어떻게 식당을 시작하게 됐어요?" "사업 초창기엔 어땠나요?"라는 질문도 나쁘지 않습니다. 그러나, "식당을 처음 열던 날 기억나세요? 그날 하루는 어땠나요? 첫 손님 기억하세요?"라고 시작한다면 어떨까요. 그를 '사업의 첫날'로 데려가는 겁니다.

우리는 그에게 열쇠를 건넸고 이제 문을 열지 말지, 문을 열고 어디까지 들어갈지는 그의 몫입니다. 그가 스스로 들어간 방에서 어떤 기억을 떠올리고 우리에게 들려줄지 알 수 없지만, 어쩌면 생각지도 못한 멋진 이야기를

좋은 질문 만들기

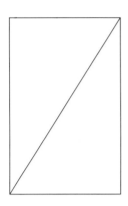

나는 그 사람을 다 알 수 없습니다.

다만 알고 싶고, 묻고 싶고, 듣고 싶습니다.

나는 어떻게 그에게 말을 걸 수 있을까요.

들게 될 수도 있습니다. 그것이 열쇠를 닮은 질문의 힘입니다. 누구도 찌르지 않고, 누구도 궁지에 몰아넣지 않는 질문. 질문을 통해 마음의 방 깊숙한 곳까지 들어갔다 나오는 경험을 한 인터뷰이는 인터뷰가 끝난 뒤에도 열쇠를 버리지 못할 거예요. 더 많은 방의 문을 열고 더 많은 기억, 더 깊은 생각과 만날 겁니다. 이런 인터뷰를 경험한 사람은, 그날의 인터뷰를 잊지 못할 거예요. 무엇보다 자신에게 열쇠를 건넨 사람을 기억할 겁니다.

시험에 맞춘 교육을 오래 받아온 우리는 어떤 질문을 받으면 '정답'을 찾으려고 자연스레 노력합니다. 어떤 지식이나 정보처럼 답이 명확한 질문을 받을 땐 괜찮지만, 나에 대한 질문을 받을 때조차 '정답을 맞혀야 하는 것처럼' 마음을 쓰게 되는 건 참 이상한 일이죠. "내가 우울할 때 하는 일?" "내가 가장 좋아하는 음식은?" 같은 평범한 질문만 받아도 그렇습니다. 답할 수 있는 것은 나뿐이고, 정답이라는 게 있을 수 없는데도 무언가 '맞는 답'을 찾으려 애를 쓰는 것이 우리들의 평범한 모습입니다.

질문은 그것이 어떤 형태여도 상대를 긴장하게 합니

다. 처음 만난 사람이 던지는 질문은 더욱 그렇겠죠. 물음표(?)는 둥글둥글하게 생겼지만, 일단 던지고 나면 상대에겐 뾰족한 모습으로 다가갑니다. 질문을 '받았다'기보다 질문을 '당했다'는 느낌일 때가 많아요. 특히 꼭 답이 있어야 할 것 같은, 정확하거나 멋진 대답이 짝꿍일 것만 같은 그런 질문은 상대를 뒷걸음치게 할 수 있습니다. 성심껏 대답해놓고도 '내가 잘 대답한 건가?' 불안하게 만들 수 있어요.

인터뷰에 따라 상대에게 불편한 질문을 해야 할 때도 있습니다. 인터뷰이의 아픈 경험에 대해 물어야 할 때, 그가 받고 있는 비판(또는 그가 과거에 한 명백히 잘못된 행동)에 대해 물어야 할 때, 그가 받고 싶어 하지 않은 질문인 것을 알면서도 인터뷰어로서 어려운 질문을 해야만 할 때가 있습니다. 그럴 땐 어떻게 해야 할까요.

그럴 때야말로 상대방에게 건네야 하는 것은 거미줄이나 곡괭이, 삽, 화살 같은 질문이 아니라 열쇠 같은 질문입니다. 윽박지르거나 추궁하지 않고, 속이거나 현혹하지 않고 스스로 마음의 문을 열 수 있는 질문. 힘든 상황에서 인터뷰에 응한 사람은 무엇보다도 인터뷰어가 지금

어떤 의도로 질문하는지 신경 쓸 수밖에 없습니다. 앞에 있는 이 사람은 내 얘기를 편견 없이 들어줄 사람인가, 그동안 하지 못했던 이야기를 해도 왜곡하거나 악용하지 않을 사람인가, 이 이야기를 꼭 해야 한다면… 지금 이 사람에게 하는 게 나을 것인가. 그때 우리가 할 수 있는 것은 '당신이 말하는 그대로 정확하게 듣겠다'는 믿음을 주는 것입니다.

여러분은 어떤 '답'을 듣고 싶은가요. 답을 찾으려 한다면 우리는 많이 당황할지도 모릅니다. 우리 대부분은 답을 잘 모르니까요. 출제자의 의도를 파악하려 보낸 12년의 수험생활 끝에 우리는 주관식 시험을 가장 어려워하는 사람이 되지 않았나요. 답 대신 '길'을 찾는다고 생각해봅시다. 우리의 인터뷰, 우리의 질문이 답이 아니라 길을 찾는 과정이라면, 우리는 질문을 만드는 과정 자체를 즐길수도 있습니다.

정리해보겠습니다.
우리는 그 사람을 '안다', '알 수 있다'는 마음을 버립니다. 우리는 단지 그 사람을 '알고 싶다'로 시작합니다.

우리는 그에게 '답'을 바라지 않습니다. 우리는 그와 함께 '길'을 찾고 싶습니다.

우리가 그와 함께 '길'을 찾는 방법은 그에게 '열쇠'를 건네는 것입니다.

질문의 형태를 지녔지만, 상대가 받아들 때는 작고 보드라운 열쇠라고 느낄 만한 그것.

그는 열쇠를 받아들었고 자신만의 방으로 들어갑니다. 이런 마음이라면, 아마 그가 들려줄 이야기는 우리가 상상하거나 계획한 것보다 훨씬 더 깊고 아름다울 거예요. 각자 마음속에 나만의 열쇠를 생각해봅시다. 질문하기 전에 우리에게 질문해봅시다. 어떤 열쇠를 받을 때 나는 나의 마음속으로 기꺼이 들어갈 수 있을까요. 좋은 질문에 대한 고민은 여기서부터 시작해야 합니다.

질문을 준비하는 태도

1. 질문하는 마음 이전에 '질문을 받는 마음'을 생각하기.

2. 질문을 던진다 → 열쇠를 건넨다
: 질문은 화살, 곡괭이, 거미줄이 아니라 '열쇠'라고 생각하기.

3. 답을 끄집어낸다 → 길을 찾는다
: 인터뷰엔 정답이 없다. 함께 '길'을 찾는다고 생각하기.

4. 결과 → 과정
: 하나의 답, 완성된 이야기보다 오늘에 이르기까지의 과정에 주목하기.

당신을 닮은 낱말들

그 사람을 알아가는 단계는

그 사람을 공부하는 시간이자,

그 사람이 되어보는 시간이기도 합니다.

인터뷰 전 질문을 준비하려면 그 사람에 대한 정보가 필요합니다. 만나서 알게 되는 것도 있지만, 만나기 전에도 준비가 필요해요. 보통 인터뷰 사전조사라고 하죠. 이 책에서는 '알아가는 단계'라고 표현하겠습니다. '조사'는 딱딱하고 어려워 보이고, 내가 당한다면 불쾌하고 불편한 느낌도 줄 수 있으니까요.

알아가는 단계는 어떻게 시작할까요. 우선, 가능한 많은 정보를 모으려고 노력합니다. 공개된 기본 정보부터 그 사람이 공식적으로 남긴 기록(콘텐츠)이나 SNS를 살피기도 하고, 그 사람의 지인에게 도움을 청하기도 합니다. 유명인이라면 구글링(검색)할 수도 있고, 과거의 다른 인터뷰들을 참고할 수도 있고요. 그러나 우리는 '오늘의 인터뷰'를 하는 것이므로, 과거 자료에 너무 의존하는 것은 위험합니다. 다른 사람이 한 인터뷰는 당시 주제나 인터뷰어의 취향, 인터뷰어와 인터뷰이의 교감 정도에 따라 오늘 우리가 하려는 인터뷰와는 다를 수 있습니다.

멋진 인터뷰 콘텐츠를 보고 '나도 이런 인터뷰를 해 보고 싶다'고 생각하는 것은 좋지만, 과거의 인터뷰에 갇힌다면 우리는 새 인터뷰를 할 필요가 없겠죠. 다른 인터

뷰 자료들은 인터뷰이를 공부할 수 있는 좋은 참고 자료로만 활용합니다. 전에 이렇게 답했는데 지금도 같은 생각인지 확인하거나, 그 이후의 변화 혹은 지금의 생각은 어떤지 다시 묻는 것이 좋습니다. 오늘 우리와 인터뷰를 하기로 한 사람은 어쩌면 지금까지와는 다른 인터뷰를 해보고 싶을 수도 있습니다. 새 마음을 먹은 사람과 새로운 시간을 만듭시다.

유명인이 아니어서 알려진 정보가 거의 없다고 해도 괜찮습니다. 편견 없이, 자유롭게 더 많은 질문을 쌓아갈 수 있으니까요. 우선, 우리가 그 사람을 인터뷰하기로 결정한 이유가 있으니 최소한의 정보가 있을 겁니다. 그 정보로 인터뷰이의 '활동'과 '사회적 조건'을 생각하며 그 사람이 걸어온 길을 생각해봅니다. 우리는 생활인으로서나 직업인으로서 반드시 어떤 활동을 하고 그 활동에는 사회적 사건들이 영향을 미칩니다.

강원도 홍천에서 40년 동안 옥수수를 재배한 농부와 옥수수에 대해 인터뷰한다고 가정해볼게요. 우리가 아는 정보는 그의 나이와 직업뿐입니다. 그렇다면 그의 활동(옥

수수 농사)과 사회적 조건(지난 40년 동안 강원도 홍천 옥수수 농가에 영향을 미쳤을 만한 일들)을 알아봅니다. 옥수수 농사를 위해선 어떤 것들이 필요한지, 옥수수 농사의 어려움과 보람은 무엇인지, 옥수수 농사에 영향을 미칠 만한 정책이나 큰 자연재해가 있었는지, 홍천 지역 옥수수 농가의 최근 이슈는 무엇인지 등을 찾아보는 겁니다.

그 후 이런 활동과 사회적 조건 속에서 40년 동안 같은 일을 해온 사람의 입장이 되어 정보들을 정리합니다. 이때는 어떤 고민을 했을까, 이때는 어떤 결정을 했을까, 이때는 어떤 마음이었을까, 시기별로 사건별로 정리해봅니다.

30년 동안 전업주부로 살아온 사람을 인터뷰한다면 어떻게 시작해야 할까요. 마찬가지로 우선 전업주부로서 그가 해온 활동을 생각해보고, 30년간 전업주부로서의 활동에 영향을 미친 여러 사회적 조건을 알아봅니다. 이런 식으로 그가 건축가라면 그가 지은 건물에서, 영업사원이라면 그가 성공시킨 계약들에서 단서를 찾아나가기 시작합니다. 그 사람을 알아가는 단계는 그 사람을 공부하는 시간이자, 그 사람이 되어보는 시간이기도 합니다.

알아가는 단계의 다음은 낱말 맞추기 시간입니다. 지금까지 그 사람에 대해 알게 된 정보는 마음에 담아두고, 이제 그와 어울리는 낱말을 찾아봅니다. 우선 빈 화면이나 종이에 그 사람의 이름을 씁니다. 그리고 그 사람을 생각하면 자연스레 떠오르는 것들을 써봅니다. 그의 직업일 수도 있고, 그가 했던 어떤 말, 그가 만든 콘텐츠일 수도 있습니다. 그가 최근 SNS에 올린 여행지, 즐겨 입는 옷이 생각날 수도 있겠네요.

부정적인 단어도 괜찮습니다. 누구의 삶에나 어두운 단어들은 한 자리를 차지하고 있으니까요. 인터뷰는 한 사람의 빛과 그림자를 발견하는 일. 그의 빛과 그의 그림자라는 동그라미에 들어갈 단어들을 써봅시다. 그 사람을 생각하면서 왜 이런 단어가 떠올랐지 싶은 것도 있을 겁니다. 자연스레 내가 그 사람에게 갖고 있는 이미지 또는 선입견이 무엇인지도 알 수 있겠죠. 단어끼리 묶이는 것도 있고, 영 동떨어져 보이는 것도 있을 겁니다. 비슷한 결로 묶이는 단어가 많으면 카테고리로 만들 수 있습니다. 이런 단어들이 자꾸 겹치는 걸 보니, 나는 이 카테고리에 대해 궁금한 게 많구나, 할 거예요.

예를 들어볼게요. 아래는 저를 대상으로 인터뷰 실습을 한 분들이 떠올린 낱말입니다.

기자, 프리워커, 엄마, 작가, 인터뷰, 그림자, 질문, 운전, 삼수
(사수), 핑크, 야구, 우명함, 오당궁, 목소리

왜 이런 낱말들이 나왔는지 살펴볼게요.

기자 : 17년 동안 신문사 취재기자로 일했습니다.

프리워커 : 현재 자유롭게 다양한 일을 하고 있습니다.

엄마 : 딸을 둔 엄마 맞고요.

작가 : 책을 썼고, 쓰고 있습니다.

인터뷰 : 인터뷰를 좋아하고, 인터뷰에 대한 책도 쓰고 있으니 저를 닮은 단어 맞네요.

그림자 : 사람과 사물의 그림자를 찍는 것을 좋아합니다.

질문 : 질문하는 것이 직업이고, 지금도 좋은 질문을 고민합니다.

운전 : 마흔이 넘어 운전면허를 땄고, 그 이야기를 에세이로 썼습니다.

삼수(사수) : 대학은 재수, 신문사는 삼수, 운전면허는 사수

끝에 합격했지 뭐예요.

핑크 : 몰랐는데 제가 가진 물건 중에 핑크가 많더라고요.

야구 : (하필) 롯데자이언츠 팬입니다.

우명함 :『우리가 명함이 없지 일을 안 했냐』의 줄임말로 회사에서 동료들과 함께 만든 프로젝트이자 책의 제목입니다.

오당궁 :『오늘도 당신이 궁금합니다』의 줄임말로 저의 첫 산문집 제목입니다.

목소리 : 고음불가, 불면증을 없애드리기에 최적화된 목소리를 갖고 있습니다.

각각의 낱말은 여러분이 만들 질문의 카테고리가 될 수 있습니다. 카테고리 안에 어떤 단어들을 엮어 넣을지는 여러분의 취향에 따라 달라질 수 있어요. '기자' 카테고리를 만들고 그 안에 '인터뷰, 삼수, 우명함, 질문'이라는 단어들을 넣어볼게요. 그럼, 아마 삼수까지 해서 기자가 된 이야기와 왜 인터뷰를 좋아하게 됐는지, 좋은 질문은 어떻게 고민하고 만드는지, 우명함 프로젝트는 어떻게 하게 됐는지 등의 이야기를 생각해볼 수 있을 거예요.

이번에는 '프리워커'라는 카테고리를 만들어보겠습

니다. 이곳에 '기자, 프리워커, 엄마, 작가, 운전'이라는 단어들을 넣어볼게요. 기자를 하다가 왜 프리워커가 되었는지, 작가는 어떻게 되었고 어떻게 활동하고 있는지, 프리워커로서의 삶은 어떤지, 비교적 늦게 운전을 한 것과 프리워커 생활과는 관련이 있는지, 오래 하던 것을 그만두고 안 하던 것을 시작하게 된 마음은 어떤지 등을 물어볼 수 있을 것 같습니다.

별로 어울려 보이지 않는 단어들을 묶어도 괜찮습니다. '작가, 핑크, 야구'는 어떨까요. 이 세 키워드는 '어쩌다'라는 말로 질문을 시작할 수 있을 것 같습니다. "어쩌다 작가가 되었나요?" "어쩌다 핑크를 좋아하게 되었나요?" "어쩌다 (하필) 롯데 팬이 되었나요?"

'엄마, 질문, 운전, 그림자' 조합도 가능합니다. 초등학교에 다니는 아이를 키우는 저는 하루 종일 질문 세례를 받습니다. 대부분 제가 대답할 수 없는, 독창적인(무서운) 질문들이죠. 아이가 원하는 만큼 답해줄 수 없을 때, 초보 운전자로서 아이를 태우고 어딘가 갈 때마다 잔뜩 긴장한 저의 그림자를 봅니다. 당당한 척 웃고 있지만, 제 그림자는 덜덜 떨고 있겠죠.

그 사람을 닮은 낱말들을 떠올리기. 그 낱말들을 카테고리로 묶어보기. 어울리는 단어끼리 혹은 영 어울리지 않아 보이는 단어끼리 조합해보기. 여기까지 마쳤다면 이제 한 단계만 더 나아가봅시다.

다음은 '내가 좋아하는 아무 단어와 연결해보기'입니다. 한동안 저는 '슬럼프' '번아웃'이라는 단어를 붙들고 살았습니다. 어떤 인터뷰를 하든 마지막에 꼭 한 가지 질문을 슬쩍 덧붙였습니다. "그런데 혹시 슬럼프가 왔을 땐 어떻게 하셨어요?" "번아웃이라고 느낀 적은 없으셨나요?" 멋진 광고인을 만났을 때도, 열정적인 연극 연출가를 만났을 때도, 성실하게 산업재해 문제를 파고드는 과학자를 만났을 때도 저는 같은 질문을 했습니다. 정말로 궁금했거든요. 그렇게 연결해본 '아무 단어'에는 '좋아하는 운동'도 있었고 '좋아하는 색깔' '좋아하는 계절'도 있었습니다. 인터뷰의 주제와는 거리가 멀어 보일 수 있지만 덕분에 의외의 이야기가 쏟아져나오곤 했습니다.

이렇게 단어들을 찾고 나열하고 연결하는 작업은 인터뷰 마지막 단계에서도 유용합니다. 인터뷰 준비를 마치

고 점검할 때, 그 사람과 어울리는 단어들을 다시 훑어본 뒤 빠진 질문이 없는지 생각해볼 수 있는 필터가 되어주거든요. 인터뷰가 끝난 뒤, 대화 내용을 정리할 때도 한 번 더 도움을 줍니다. 인터뷰 전 그와 닮았다고 생각한 단어들이 인터뷰 후 어떻게 달라졌는지. 어떤 단어가 여전히 그대로 있고, 어떤 단어가 새로 추가되었으며, 어떤 단어는 사라졌는지 비교해보는 거예요.

그런데 실은, 여러분에게 먼저 권하고 싶은 것이 있습니다. 인터뷰할 대상 말고 나에 대한 낱말 찾기를 해보는 겁니다. 요즘 나랑 친한 낱말은 무엇일까. 10년 전의 단어들과 지금의 단어들은 조금 다르겠죠? 10년 후의 단어들은 어떨까요.

내가 나를 생각할 때 가장 먼저 떠오르는 단어들은 지금의 내가 스스로를 어떻게 바라보는지 자연스럽게 알려줄 거예요. 일과 관련된 단어가 먼저 떠오를 수도 있고, 최근 빠져 있는 넷플릭스나 유튜브 콘텐츠가 생각날 수도 있겠죠. 그리운 어떤 순간이나 사람, 자꾸만 사게 되는 어떤 물건일 수도 있습니다. 나는 왜 그 단어를 떠올렸지? 이런 질문이 나에게로 가는 열쇠가 될 수 있습니다.

'나는 어떤 사람이지?'라는 어려운 질문 말고 '나랑 친한 낱말은 무엇이지?'에서부터 시작해보면 어떨까요. 그리고 나를 탐구해본 그 마음으로, 이제 다른 누군가를 궁금해해봅시다.

1. 공개된 정보 모으기
: 기본 정보, 공식적인 기록, 저작물, SNS, 과거 인터뷰 자료 등.

2. '활동'과 '사회적 조건'에 초점 맞추기
: 직업인이자 생활인으로서 인터뷰이의 '활동'과 그 활동에 영향을 미친 '사회적 조건'에 초점을 맞춰 자료를 모으고 정리한다.

3. 그 사람을 닮은 낱말 찾기
: 인터뷰이를 떠올리면 생각나는 낱말을 자유롭게 쓴 뒤 조합해본다. 하나의 카테고리로 묶거나, 이질적인 단어들을 연결해본다.

4. 내가 좋아하는 아무 단어와 연결해보기
: 내가 관심 있는 단어(ex. 번아웃, 좋아하는 운동 등)와 연결해본다.

질문의 종류

좋은 인터뷰로 가는 네 갈래 길

잘 묻는 것보다 더 중요한 것은

잘 살피는 것,

그리고 잘 듣는 것입니다.

이제부터 인터뷰를 위한 질문을 생각해보겠습니다. 질문의 종류를 크게 네 가지로 나눠볼게요.

첫 번째 질문은 '가장 궁금한 것'입니다. 인터뷰에서 상대방에게 꼭 물어보고 싶은 것, 물어봐야 하는 질문입니다. 궁금한 게 많은데 가장 궁금한 건 뭐지? 헷갈린다면 이렇게 생각해보기로 해요. '오늘 인터뷰에서 단 하나의 질문만 할 수 있다면, 이것이다!' 하는 질문입니다.

초등학교 때부터 다닌 동네 떡볶이 가게 사장님을 인터뷰한다고 가정해봅시다. 성인이 되고 유명하다는 전국의 떡볶이 맛집을 많이 다녔지만, 아무리 먹어봐도 여러분에겐 이 떡볶이집의 맛이 최고입니다. 집에서도 비슷한 맛을 내보려 했지만, 매번 실패했습니다. 떡볶이집 사장님은 오랜 단골의 인터뷰 요청에 응했습니다. 자, 이제 사장님에게 묻고 싶은 단 하나의 질문은 무엇일까요? "어떻게 이렇게 오랫동안 한곳에서 떡볶이집을 운영할 수 있었나요?"가 될 수도 있고, "언제까지 떡볶이 가게를 운영할 계획인가요?(없어지면 안 된다는 마음을 담아)"일 수도 있습니다. 이 질문들도 중요하지만, 인터뷰에서 단 하나만 질

문할 수 있다면? 아마 '맛있는 떡볶이 만드는 법'일 겁니다. 여러 질문을 했지만 '떡볶이 레시피'를 묻지 않고 돌아왔다면? 다시 인터뷰하고 싶다는 생각이 들 테니까요.

전 세계를 감동시킨 명작을 만든 영화감독이 은둔생활을 하다가 20년 만에 새로운 작품을 만들어 돌아온다는 정보를 들었습니다. 여러분은 운 좋게도 이 감독과 단독 인터뷰를 하게 됐습니다. 20년의 세월만큼 궁금한 게 많을 겁니다. 그래도 꼭 하나의 질문을 해야 한다면? "다음 작품은 어떤 이야기죠?"가 제일 좋을 겁니다. 그가 20년 동안 어떻게 살았는지도 궁금하지만, 새 작품에 대한 이야기가 빠진다면? 인터뷰를 보는 사람들, 오랫동안 그의 복귀를 기다린 사람들은 실망할 거예요. "그래서 다음 작품은 도대체 뭐냐고! 그걸 물어봤어야지!"

'가장 궁금한 것'은 뻔하고 흔한 질문일 수 있습니다. 100명의 인터뷰어가 있다면 100명 모두 물어볼 질문이에요. 인터뷰이 역시 '응, 나도 그 질문 할 줄 알았어'라고 예상할 수 있는 질문이죠. 모두가 예상할 만한 흔한 질문이라는 것은 그만큼 기본이고 중요하다는 뜻이기도 합니다.

인터뷰를 할 때 특별한 질문이나 남다른 질문을 해야 한다는 압박을 느낄 수 있습니다. 영화나 드라마에서처럼 상대의 허를 찌르거나 놀라운 질문을 던져서 답을 이끌어 내야 한다고 생각하기도 합니다. 그런 마음은 우리를 '특별함의 오류'에 빠지게 합니다. 건축가 안토니 가우디를 좋아해서 스페인으로 여행을 간 사람이 스페인의 요즘 핫플레이스나 로컬들만 아는 맛집만 둘러보고, 정작 가우디의 건축물은 보지 않고 돌아오는 것과 같습니다. 돌아오는 비행기에서 그의 마음은 어떨까요. '특별한' '남다른' 여행을 한 것 같긴 하지만, 평범한 관광코스라는 이유로 정작 여행의 목적이었던 가우디 건축물은 하나도 못 봤다고 후회하지 않을까요?

가장 기본이 되는 '중심 질문' 하나를 먼저 정합니다. 인터뷰를 하다보면 상황에 따라 예상치 못한 이야기를 나눌 수도 있습니다. 그때마다 중심 질문은 헤매지 않고 돌아올 길을 알려주는 길잡이가 되어줄 겁니다.

이제부터는 우리의 인터뷰를 조금 '특별하게' 만들 만한 질문들입니다.

좋은 질문 만들기

두 번째 질문은 '인터뷰이가 말하고 싶어하는 것'입니다. 응? 인터뷰이가 말하고 싶어하는 게 무엇인지 어떻게 알지? 관점을 바꿔봅시다. '인터뷰이가 알리고 싶어하는 것' '누군가 묻지 않으면 말할 수 없는 것'으로요. 인터뷰이의 입장에서 나라면 어떤 인터뷰를 하고 싶을지, 나라면 어떤 질문을 받고 싶을지를 생각해보는 겁니다.

아메리카 원주민 속담에 "공감은 그 사람의 신발을 신고 오래 걸어보는 것"이라는 말이 있다고 해요. 인터뷰를 시작하면 질문하는 사람 이상으로 답하는 사람도 긴장합니다. 오랫동안 인터뷰 경험을 쌓은 사람도 마찬가지예요. 그런 마음을 먼저 이해하고, 나라면 어떤 질문을 받고 어떤 이야기를 하고 싶을지 생각해보기로 해요.

떡볶이 장인이 우리에게 떡볶이 맛의 비법을 알려줄때, 그가 정말로 말하고 싶은 것은 무엇일까요? 30년 동안 학교 앞 골목길을 지키며 매일 같은 시간에 일어나 장을 보고 요리한 사람의 신발을 신고 먼저 걸어보는 겁니다. 시대마다 조금씩 바뀌는 사람들의 취향(어떤 때는 입안이 얼얼할 정도로 매운맛을 좋아하다가, 어떤 때는 건강식을 좋아하는 트렌드의 변화)을 맞추면서도 고유의 맛을 지키기 위해 얼마나 노

력했는지, 건강을 염려한 자녀들이 이제 그만두라고 했을 때 정말로 그만두고 싶다는 생각도 했지만 그래도 계속 운영하는 이유 등등. 자녀나 지인에게도 차마 할 수 없었던, 일기장에도 쓰지 못했던 이야기를 슬쩍 꺼내보고 싶진 않을까요. '떡볶이 레시피'가 가장 중요한 단 하나의 질문이라면, 두 번째 질문을 통해서는 떡볶이 레시피에 담긴 이야기를 물어보는 겁니다.

'그가 말하고 싶어하는 것'은 아직 그도 모를 수 있습니다. 마음속에 있긴 하지만, 한 번도 꺼내보지 않아서 있는지도 몰랐던 이야기일 수도 있습니다. 편한 사람과 수다를 떨다보면 이런 말을 할 때가 있죠. "말하다보니까 생각나네. 맞아, 내가 그랬지." 대화 중에 어떤 단어나 장면, 흐름이 자신도 잊고 있던 마음속 깊숙한 이야기를 생각나게 하고 밖으로 나오게 한 거죠. 우리가 두 번째로 생각해야 할 질문은 이런 역할을 할 수 있는 질문입니다.

'내가 알고 싶은 것'과 '그가 말하고 싶은 것'이 만날 때, '내가 알고 싶은 것'과 '아직 나오지 않았지만 그의 마음속에 있는 것'이 만날 때 우리는 조금 다른 인터뷰를 할 수 있습니다.

'누군가 묻지 않으면 말할 수 없는 것'을 들으려면 어떤 질문을 해야 할까요. 인터뷰이에게 새로운 문을 열어주는 질문입니다. 떡볶이집 사장님에게 이런 질문을 해보면 어떨까요. "떡볶이집을 하지 않았다면 지금 어떤 일을 하고 있을까요?" "대표 메뉴가 된 깻잎떡볶이가 그때 인기를 얻지 않았다면 어땠을까요?" 인터뷰이가 가보지 않은 길, 다른 선택에 대해 물어보는 겁니다.

오랫동안 가족과 이웃을 위해 운전을 해온 분을 인터뷰한 적이 있습니다. 일주일에 두세 번씩 병원을 오가는 부모님을 위해, 사업을 시작해 기동력이 필요한 동생을 위해, 몸이 불편한 이웃을 위해, 기부할 물품을 전달하는 봉사활동을 위해 30년 넘게 '베스트 드라이버' 역할을 한 그분께 이런 질문을 했습니다. "자신만을 위한 운전을 해본 적은 있으신가요?" 그분은 잠시 침묵했습니다. 정작 본인만을 위해서는 짧은 거리의 드라이브도 해본 적 없다는 사실을 처음 깨달았기 때문이었습니다. "혹시 운전을 하지 않았다면 어땠을까요?" 이어진 질문에 그분은 웃으며 이렇게 답했습니다. "그래도 어떻게든 사람들을 연결하는 일을 하지 않았을까요?"

자랑거리나 숨기고 싶었던 이야기들도 이 유형의 질문에 해당합니다. 오랫동안 유기견, 유기묘를 구조하고 돌본 사람을 인터뷰한다고 해볼게요. 우리는 그가 어떻게 동물보호를 하게 되었는지, 동물들과 함께 살며 어떤 경험을 하고, 어떤 어려움을 겪고, 언제 보람을 느꼈는지 묻고 싶겠지만, 상대방은 쑥스럽거나 당연한 일상이어서 먼저 시원하게 풀어놓지 못할 수 있습니다. "여기 당신이 잘한 일을 쓰세요"라고 백지를 주는 것보다 그가 한 멋진 일을 여러 가지 질문으로 쪼개어 묻는 것이 효과적일 거예요.

숨기고 싶은 이야기는 어떨까요. 어쩌면 인터뷰에 응한 순간, 그 사람은 이번 기회에 힘든 얘기도 털어놔야겠다는 마음을 먹고 나왔을지도 모릅니다. 반성과 후회, 그때 나쁜 선택을 했던 이유 등을 물어봅시다. 그의 입장에서 먼저 묻고, 그와 다른 의견을 가진 입장에서도 묻습니다. 우리의 질문이 그가 용기를 내도록 도울 수 있습니다.

이제, 세 번째 질문으로 가보겠습니다. 세 번째 질문은 '인터뷰이의 고유함을 드러내는 것'입니다. 인터뷰이만의 정체성을 나타낼 수 있는 것을 찾는 질문입니다. 앞

서 우리는 환경학자와의 인터뷰를 생각해봤습니다. 환경에 관한 지식과 정보를 묻는 게 인터뷰의 가장 큰 목적이라고 하더라도 우리의 질문에 답하는 그가 어떤 사람인지, 어떤 이야기를 가진 사람인지 궁금해해봤죠. 직업이 같은 사람이라도 저마다 다른 경로를 거쳐 지금에 이르렀을 겁니다.

종합병원에서 일하는 간호사를 인터뷰한다고 해볼게요. 첫 번째 간호사님은 어릴 적부터 간호사가 꿈이었습니다. 동물을 돌보는 것도 좋아해 수의사가 되는 것도 생각해봤지만, 고민 끝에 원래 꿈인 간호사가 되었습니다. 주말마다 유기 동물들을 위한 봉사활동도 하는 그는 언젠가 사람과 동물 모두가 편하게 치료받고 쉴 수 있는 공간을 만들고 싶다는 꿈이 있습니다.

두 번째 간호사님의 배경은 조금 다릅니다. 그는 시인이 되고 싶었습니다. 힘들고 지칠 때마다 책 속으로 파고들었고, 특히 시에서 위로받았습니다. 자신도 누군가를 다독이는 시를 쓰고 싶었어요. 그러나 현실적인 문제로 간호사의 길을 택했습니다. 공부도 일도 고된 편이지만, 그는 생각보다 이 직업이 꽤 잘 맞는다고 생각하게 됐습

니다. 병원에 오는 사람들은 우선 몸이 아파서 오는 경우가 많지만, 알고 보면 마음이 더 아픈 이들이 많다는 것도 알게 되었어요. 그는 자신의 일이 시를 써서 누군가를 위로하는 것과 비슷할지도 모른다고 생각합니다. 물론 언젠가 시를 쓰고 싶다는 꿈도 버리지 않았습니다.

우리는 또다시 찾아올 수 있는 감염병의 시대를 대비해 평소 어떻게 건강을 지켜야 할지 묻고 싶어 두 간호사를 만났습니다. 이분들이 알려주는 정보는 어쩌면 비슷할지도 모릅니다. 그러나, 두 사람의 배경을 알고 나면 같은 이야기도 다르게 들리지 않을까요?

아, 저 간호사님도 나처럼 동물을 좋아하는구나.
아, 저 간호사님도 진로 때문에 고민하는 시간이 있었구나.

인터뷰이의 고유함을 드러내는 질문은 숫자나 조건으로는 다 담을 수 없는 그 사람만의 특별함을 보기 위한 질문들입니다. 질문까지 꼭 특별해야 한다고 생각할 필요는 없습니다. 오히려 평범한 질문들로 상대의 특별함을

발견할 수 있습니다. 인터뷰이의 하루 루틴은 어떤지, 어떤 음식을 좋아하는지, 일할 때 나만의 징크스나 버릇은 없는지 등등. 사소해 보이지만, 그 사람을 '어떤 조건을 가진 인터뷰이'가 아니라 일상을 살아가는 생활인으로서 보다 구체적으로 그려보게 해주는 질문입니다. 이런 이야기를 함께 전할 수 있다면 인터뷰는 좀 더 입체적이면서, 인터뷰를 보는 사람과의 거리를 좁힐 수 있을 겁니다.

한정된 인터뷰 시간 동안 인터뷰이가 거쳐온 삶의 경로를 다 알기는 어려울 수 있습니다. 그러나 "아침은 드셨어요?" "(인터뷰하는 날 비가 온다면) 비 오는 날 좋아하세요?" 정도의 질문만 나눠도 인터뷰는 다른 색깔을 띨 수 있습니다. 인터뷰이의 긴장감도 풀어줄 수 있습니다. 다만, 지나치게 사적인 질문을 건네 무례하다는 느낌을 주지 않도록 주의하는 게 좋습니다.

네 번째는 'AI는 할 수 없는 질문'입니다. AI가 지금의 속도대로 발전한다면 앞서 소개한 세 가지 유형의 질문들은 우리보다 더 잘할 수 있게 될지도 모릅니다. AI의 힘을 '정보와 훈련'이라고 본다면, 인터뷰 역시 상대방에 대한

정보를 열심히 취합하고 좋은 질문을 하는 연습을 훈련하는 것으로 발전할 수 있을 테니까요. 그러나, 아무리 AI가 훈련해도 사람 인터뷰어를 따라오기 힘들 거라고 믿는 영역이 있습니다. 바로 '상대의 마음을 읽는 질문'입니다.

응? 내가? 나 MBTI 검사하면 대문자 T인데? 가족들 마음도 잘 모르겠는데, 인터뷰할 사람의 마음을 어떻게 읽어? 사람에 따라 조금 더 공감 능력이 발달한 사람도 있고, 아닌 사람도 있을 거예요. 그러나 확실히 컴퓨터보다는 사람이 상대방의 마음을 더 잘 읽을 수 있는 가능성이 높습니다. AI는 얻을 수 없는 '정보 값'을 우리는 입력할 수 있기 때문입니다.

자, 여러분은 지금 인터뷰 장소에 있습니다. 전날 인터뷰이와 만남을 확인하는 전화 통화를 기분 좋게 했고, 약속 장소에 먼저 와서 기다리고 있습니다. 그런데 인터뷰 장소에 등장한 인터뷰이의 표정이 어쩐지 밝지 않습니다. 무례하다거나 화가 나 있다거나 짜증을 내는 것은 아닙니다. 다만, 전날 설레는 마음으로 인터뷰를 기대한다던 것과는 온도 차이가 느껴집니다. 인터뷰에 집중하지 못하고 자꾸 핸드폰을 확인하기도 합니다. 상대가 보이는

약간의 불안정한 모습, 어딘가 불편해 보이는 태도. 이런 것은 공감 능력이 뛰어나거나 독심술 같은 것을 배우지 않아도 자연스레 느낄 수 있습니다. 그리고 아마도 AI는 감지하기 어려울 겁니다. 사람은 맥박 빈도수 몇 이상, 동공 흔들림 몇 회 이상, 입꼬리 몇 도 이상 상승 혹은 하강 이라는 조건으로 알 수 없는 복잡한 존재니까요.

그럴 때 사람인 우리는 이런 질문을 슬쩍 건넬 수 있습니다. "어제 잠은 잘 주무셨나요? 인터뷰를 앞두면 다들 많이 긴장하시곤 하죠. 저도 그랬습니다." "오는 길에 불편하진 않으셨나요? 운전해서 오셨어요?" "저희가 조금 일찍 와서 인터뷰 장소를 잘 정리했는데 어떠세요? 의자가 불편하진 않으신가요?" 이런 질문들로 상대방의 컨디션을 자연스레 물어볼 수 있습니다. 혹은 "잠시 쉬었다 할까요?" "음료를 다른 것으로 좀 바꿔드릴까요?" 등으로 쉬는 시간을 가질 수도 있고요. 인터뷰이가 계속 불안한 모습을 보인다면 "혹시 오늘 좀 일찍 가셔야 하나요?" "아직 질문들이 남았는데, 괜찮으세요?"라고 보다 직접적으로 물어볼 수도 있습니다.

잘 진행되는 인터뷰 중에도 'AI보다 뛰어난 사람'의

능력은 반짝반짝 빛날 수 있습니다. 종종 방송에서 진행된 인터뷰의 녹취록 전문이 프로그램 게시판에 공개되곤 합니다. 그 녹취록만 읽은 사람들과 실제 방송 인터뷰를 본 사람들의 차이는 무엇일까요? 전자는 그들이 나눈 '말'만 알 수 있지만, 후자는 인터뷰어와 인터뷰이가 나눈 대화의 전체적인 '분위기'까지 알 수 있습니다. 어떤 질문을 받았을 때 인터뷰이가 보인 표정의 변화를 느낄 수 있으니까요. 대답하기까지 걸린 약간의 침묵이나 고민하는 표정, 인터뷰어가 질문하려는 문장을 다 끝내기도 전에 반가워하며 공감하는 반응, 시간이 지나면서 조금은 피곤해 보이는 모습 등등. 어떤 질문에는 '대답하지 않는 것'으로 대답하는 경우도 있죠. 꼭 직접 만나서 인터뷰할 때만 상대방의 표정을 읽을 수 있는 것은 아닙니다. 전화 인터뷰를 할 때에도 목소리를 통해 상대방의 기분이나 감정을 느낄 수 있습니다. 어렵게 연락이 됐다면 그런 상황까지도 정보가 될 수 있습니다.

우리가 어떤 사람을 인터뷰한다고 할 때는 '넌버벌 커뮤니케이션(비언어적 소통)'까지 함께 나누는 것을 포함합니다. 잘 묻는 것보다 더 중요한 것은 잘 살피는 것, 그리고

잘 듣는 것입니다. 상황에 따라 우리는 준비한 질문을 다 버리고 새로운 질문으로 채워야 할 수도 있죠. 상황이 달라졌는데 준비한 질문만 '대본대로' 하는 것은 좋은 인터뷰라고 하기 어렵습니다. 우리는 다행히 AI가 아니니까 스스로 자유롭게 '입력값'을 바꿀 수 있습니다. 쓸데없어 보이는 질문, 인터뷰 주제와는 당장 상관없어 보이는 질문, 그날 그 현장에서만 할 수 있는 질문, 그런 질문들이 우리의 인터뷰를 특별하게 만듭니다.

좋은 인터뷰를 위한 질문을 크게 네 가지 유형으로 나눠봤습니다. 이중 어떤 유형의 질문을 선택할지, 어떤 유형의 질문을 더 많이 할지는 여러분의 취향과 인터뷰의 목적, 콘텐츠의 성격에 따라 달라질 수 있습니다. 이 유형은 절대적인 기준은 아닙니다. '좋은 질문, 어디서부터 시작하지?' 막막하다면 유형에 따라 하나씩 질문을 채워보면 어떨까요. 네 갈래 길을 다 가보며 나만의 취향을 찾아보는 것도 좋습니다. 다음 장부터는 우리의 인터뷰를 조금 더 생생한 콘텐츠로 만들어줄 질문들을 함께 생각해보겠습니다.

1. 가장 궁금한 것

: 중심 질문. 오늘 단 하나의 질문만 할 수 있다면? 인터뷰 주제와 가장 가까운 것.

2. 인터뷰이가 말하고 싶은 것

: 인터뷰이가 알리고 싶어하는 것. 누군가 물어보지 않으면 말할 수 없는 것.

3. 인터뷰이의 고유함을 드러내는 것

: 일상과 습관, 인터뷰이만의 경험 등 같은 조건의 다른 사람과는 다른, 인터뷰이만의 정체성을 나타낼 수 있는 것.

4. AI는 물어볼 수 없는 것

: 인터뷰이의 표정, 말투, 그날의 분위기, 날씨, 사소한 한마디(침묵의 순간)에서 비롯되는 질문. 인터뷰는 단 한 번의 라이브쇼. 그날 그 시간에 '나와 당신'이 만들어내는 이야기에 집중할 것.

마음을 여는 첫 번째 열쇠 질문

당신은 어쩌다 그런 당신이 되었습니까

우리는 '오늘' 만납니다.

인터뷰는 '오늘'에 도착하기까지의 서로를

살피려 노력해야 합니다.

'오늘' 이후 그가 나아갈 방향도 함께

그려볼 수 있어야 합니다.

인터뷰를 위한 질문을 준비할 때 가장 많이 생각하는 건 '그 사람'입니다. 인터뷰의 주제, 방법, 구성과 형식은 잠시 잊습니다. 질문을 준비하는 동안엔 오직 그 사람에 대해서만 깊이 궁리합니다. 이제부터는 '사람을 궁금해하는 법'을 얘기해볼게요. 앞장에서 나눠본 네 가지 유형의 질문 중 어떤 유형의 질문이든 저는 이런 방법으로 시작합니다.

「질문하기 전에 하는 질문」(102쪽)에서 우리는 질문 대신 열쇠를 건네보기로 했습니다. 어떤 열쇠를 건네면 인터뷰이가 스스로 자신의 마음속으로 들어가 문을 열어볼 수 있을까요. 큰 열쇠부터 작은 열쇠까지, 단순한 모양부터 뾰족한 모양까지 다양한 열쇠가 필요하겠지만 여기서는 첫 번째 문을 열 수 있는 하나의 열쇠를 생각해보겠습니다. 첫 번째 문을 열지 못하면 아무도 다음 문에 이르지 못합니다.

첫 번째 열쇠는 이것입니다.
"당신은 어쩌다 그런 당신이 되었습니까?"

국어사전에서 '어쩌다'라는 말을 찾아보면 여러 의미가 나옵니다. "어떻게 하다가(어찌하다가), 무슨, 웬." 인터뷰를 준비하는 우리는 '어쩌다'를 이런 뜻으로 쓰기로 해요.

어쩌다 : 어떤 시간을 지나, 어떤 이야기를 품고, 어떤 우연과 필연을 거쳐.

우리는 '오늘' 만납니다. 어떤 날, 어떤 곳에서, 어떤 모습으로 만나게 됩니다. 우리가 직접 볼 수 있는 서로의 모습은 그것이 전부이겠지만, 인터뷰는 '오늘'에 도착하기까지의 서로를 살피려 노력해야 합니다. '오늘' 이후 그가 나아갈 방향도 함께 그려볼 수 있어야 합니다.

한 사람을 과거와 현재, 미래로 나눈다면 우리가 인터뷰이를 만나고 싶은 이유는 그의 과거 때문일 수도 있고, 그가 할 미래의 무엇 때문일 수도 있습니다. 우리는 현재 만나고 있지만, 현재에서 출발해 오늘의 당신은 어쩌다 그런 당신이 되었고, 이런 이야기를 품은 당신은 과연 어떤 모습으로 나아갈지 함께 이야기해보는 겁니다. 저는 인터뷰를 기획하고 만들 때 이렇게 한 사람의 이야기를 담는 것을 기본 스토리라인으로 삼습니다.

당신은 (어쩌다) 오늘의 당신이 되었고 (어떻게) 미래의 당신으로 흘러갈까.

당신이 어쩌다 그런 당신이 되었는지 궁금해하는 것은 '지식과 정보에 집중한 인터뷰' '사람에 집중한 인터뷰' 모두에 중요한 열쇠가 될 수 있습니다.

담당하는 제품마다 큰 인기를 얻게 만드는 카피라이터를 인터뷰한다고 해봅시다. 우리가 그를 인터뷰하는 목적은 '잘 팔리는 카피 쓰는 비결'입니다. 인터뷰가 잘 흘러간다면 우리는 그만의 독창적인 비법을 들을 수 있을지도 모릅니다. 어디서 아이디어를 얻고, 제품의 특성이나 타깃 소비자에 따라 어떤 카피를 쓰는지 유용한 팁을 배울 수도 있습니다. 그러나, 이것만 묻고 듣는 것은 아쉽습니다. 그 카피라이터가 들려주는 것은 오늘의 그가 전하는 노하우인데, 우리가 맞닥뜨리는 상황과 고민은 매우 유동적이기 때문이죠.

그럴 때 '어쩌다' 열쇠를 꺼내보는 겁니다. 그 카피라이터는 어쩌다 이런 노하우를 갖게 되었을까요. 어떤 고민과 실수와 실패의 시간이 쌓여 좋은 카피를 쓰는 자신

만의 길을 찾게 되었을까요. 더 나아가서 그는 왜 카피라이터가 되었을까요. 카피라이터가 되어 지금의 모습에 도착하기까지 어떤 경로를 거쳤을까요. 그 경로에는 어떤 환희와 방황이 함께 했을까요.

이런 이야기를 듣고 나면, 우리가 조금 전 들었던 '오늘의 비법'은 색깔도 농도도 달라집니다. 아, 이 비법은 이런 이야기들이 쌓여 완성되었구나. 맛있는 된장찌개의 비결을 알고 싶을 때 '된장 두 스푼 반, 고추장 반 스푼을 섞고, 감자는 큰 알로 두 개, 모서리를 둥글게 깎아서'라고 적힌 레시피만 받아적는 것이 아니라, '어쩌다' 된장은 세 스푼이 아니라 두 스푼 반이 되었는지, 반 스푼의 차이를 알기까지 어떤 이야기가 흐르고 쌓였는지 함께 물어보는 겁니다.

이렇게 묻고 듣고 나면, 우리가 헤매는 순간을 맞았을 때 그가 들려준 정보를 그대로 대입하기보다는 과거의 그가 오늘의 나라면 어떤 경로로 이 문제를 풀어나갔을지 생각하며 나만의 길을 찾아나갈 수 있을 겁니다. 레시피를 그대로 따라하기보다는 '나만의 맛'을 찾아간 그 경로

를 배워, 나에게 꼭 맞는 된장찌개를 만들 수 있을 거예요.

뜻하지 않게 넘어졌을 때 '잘 일어나고 싶다'는 결론은 같지만, 사람마다 어떤 방법으로 일어나느냐는 다르죠. 자신에게 맞는 방법도 다를 수밖에 없습니다. 그가 어쩌다 잘 일어나는 사람이 되었는지, 왜 일어나고 싶은 마음이 들었는지, 상처는 어떻게 치료했는지, 넘어진 기억과 상처가 다시 일어나는 것을 방해할 수 없도록 어떤 노력을 했는지 묻는다면 아마도 우리가 정말 원하는 인터뷰가 될 수 있을 거예요.

인터뷰이의 생각과 삶에 집중한 인터뷰에서는 '어쩌다' 열쇠를 반드시 챙겨야 합니다. 이 열쇠 없이는 아무 질문도 할 수가 없어요. 그가 거쳐온 시간을 이해하지 않고선 오늘의 그를 기록할 수 없습니다. 사람은 누구나 자신만의 이야기를 간직하고 있고, 이야기 속을 살아갑니다. 나는 나의 이야기 속에서, 그는 그의 이야기 속에서 살다 '오늘' 만난 겁니다. 나이가 적든 많든 상관없습니다.

꼭 오랜 경험을 가진 사람에게서만 '어쩌다'를 들을 수 있는 건 아니에요. 2016년 가을, 저는 서울의 한 초등

학교 교실에서 초등학생들을 만났습니다. 그때 제가 건넨 질문은 "대한민국 하면 떠오르는 것은 무엇인가요?"였어요. 내심 세종대왕이나 한글, 트와이스, 엑소 등을 예상했던 저는 어린이들의 대답을 듣고 너무 놀라서 한동안 얼음이 되었습니다. 어린이들이 '김밥천국, 최저임금, 야근, 대리운전'이라고 대답했기 때문이었어요.

부모님들이 자주 야근을 하거나 "사장님과 잘 지내야 해서" 늦게까지 회식을 하다 대리운전을 해서 집에 오고, 편의점에서 아르바이트를 하는 형과 누나들이 최저임금 이야기를 하며 고민하고, 밥이나 간식을 챙겨줄 사람이 없어서 학원에 가기 전 급하게 김밥천국에서 저녁을 먹는 일상. 이것이 당시 초등학교 6학년 어린이들이 들려주는 대한민국의 모습이었습니다.

간단히 낱말 수집이나 하려던 저는, 아이들 옆에 앉아 한 명씩 이유를 물어볼 수밖에 없었습니다. 그리고 몇 달 뒤, 다시 같은 교실을 찾았을 때 어린이들의 대답은 또 달라져 있었습니다. "대한민국 하면 떠오르는 것은?" 이번 대답은 '최순실'과 '말(승마 비리)'이었습니다. 어쩌다 어린이들이 대한민국을 생각할 때 이런 단어들을 떠올리게

되었을까요. 저는 그날 발견한 어린이들의 이야기를 오래 생각하게 되었습니다.

초등학생의 대답에서 '최저임금'이나 '야근'과 같은 단어를 듣게 된다면 누구라도 "어쩌다"를 물어봤을 거예요. 다른 인터뷰에서도 마찬가지입니다. 10여 년의 길지 않은 삶에도 이렇게 놀라운 '어쩌다'가 숨어 있는데, 더 오랜 지혜와 경험이 농축된 삶을 살아온 다른 인터뷰이들은 어떨까요. 그의 오늘만 보고, 오늘만 묻는 것은 야근과 최저임금이라는 단어를 품고 사는 초등학생의 이야기를 듣고 그냥 지나치는 것과 같습니다.

우리는 모두 하나뿐인 이야기를 살고 있습니다. 그 이야기는 장면들로 이뤄져 있습니다. 오늘에 도착하기까지 우리가 지나온 장면들은 우리의 마음속에 차곡차곡 저장돼 있습니다. 그중 어떤 장면이 우리를 오늘까지 힘세게 이끌었을까요. 그렇게 닿은 오늘은 또 어떤 미래의 이야기로 이어질까요. 인터뷰를 통해 이 모든 것을 다 나눌 수는 없습니다. 상황상 짧고 명료한 인터뷰를 해야 하는 경우도 많죠. 그러나, '어쩌다' 열쇠를 품고 시작하는 인터뷰

와 그렇지 않은 인터뷰는 다를 수밖에 없습니다.

당신은 어쩌다 그런 당신이 되었습니까.

열쇠를 받아 든 그가 문 앞으로 걸어갑니다. 문 앞에서 잠시 긴 호흡을 머금습니다. 그가 문을 열기 전, 우리도잠시 생각해봅시다. 이 글을 읽고 있는 당신은, 어쩌다 지금의 당신이 되었습니까.

1. "당신은 어쩌다 그런 당신이 되었습니까."
: 어쩌다 = 어떤 시간을 지나, 어떤 이야기를 품고, 어떤 우연과 필연
을 거쳐.

2. "당신은 (어쩌다) 오늘의 당신이 되었고 (어떻게) 미래의 당신으로
흘러갈까."
: 인터뷰이가 오늘에 이르기까지 어떤 과정을 거쳐, 어떤 이야기 속을
살고 있는지 궁금해한다.

그의 하루를 상상할 수 있나요

아주 평범한 그 사람의 일상을

그려보면 좋겠습니다.

오늘 이곳에 오기까지 어떤 아침을 보냈을까,

어제 잠은 잘 잤을까,

평소에 그는 어떤 표정일까.

2021년 12월 10일 새벽 3시 45분. 저는 서울 만리동의 한 주택 앞에 서 있었습니다. 아직 해가 뜨지 않아 깜깜한 골목길에 저와 사진기자, PD 셋이 한 사람을 기다리고 있었습니다. 그의 이름은 손정애. 서울 남대문 칼국수 골목에서 가장 작은 국숫집을 운영하고 있는 70대 사장님입니다. 우리는 그날, 이른 새벽 시작되는 정애 씨의 출근길에 동행했습니다.

인기척이 느껴졌는지 정애 씨가 약속 시간보다 일찍 문을 열고 나왔습니다. 정애 씨는 치매를 앓는 남편이 오늘 먹을 밥과 반찬을 미리 챙겨두고, 백팩과 작은 트렁크를 들었습니다. 트렁크에는 직접 담근 김치 등 식당에서 손님에게 대접할 반찬이 들어 있다고 했습니다. 새벽 4시. 만리동에서 남대문시장까지 정애 씨의 도보 출근이 시작됐습니다.

"헉헉헉헉. 선생님, 조금만 천천히 가주시면 안 될까요? 어쩜 이렇게 빠르신 거예요?"

꼬불꼬불 이어지는 계단과 경사진 골목, 인도라고도 차도라고도 하기 애매한 길들을 정애 씨는 척척 걸어나갔습니다. 처음에는 따라만 가다가 가방은 들어드려야지,

새벽에 출근하는 마음에 대해 이것저것 여쭤봐야지 했던 야무진 계획은 와장창 깨졌습니다. 약골인 저는 말할 것도 없고 운동 좀 하는 사진기자도 여러 현장을 두루 경험한 PD도 정애 씨의 속도에 당황했습니다. 건널목을 건너는 정애 씨의 모습을 촬영하려면 사진기자는 그보다 앞서 뛰어야 했습니다. PD도 무거운 카메라를 들고 사선으로 달리며 정애 씨를 쫓아갔습니다. 저는… "선생니임~ 같이 가요오. 헉헉."(이하 생략)

'남문패션'이라는 말이 있을 정도로 남대문시장이 전성기였던 시절, 직접 디자인한 옷을 백화점에도 납품하며 승승장구했던 정애 씨는 IMF 외환위기, 시아버지와 남편의 사고, 병이 겹치면서 신용불량자가 됐습니다. 그 후 20년. 정애 씨는 국숫집을 열고 매일 새벽 출근하며 아들과 딸을 키웠고 시아버지가 세상을 떠날 때까지 돌봤으며, 지금은 아픈 남편과 함께 살고 있습니다. 처음 만난 날 정애 씨는 말했습니다.

"내 힘으로 벌어서 여기까지 왔으니 얼마나 다행이에요. 오늘도 출근할 수 있는 곳이 있으니 좋아요."

그런 정애 씨가 멋있다, 대단하다 생각은 하면서도 대체 어떻게 그런 삶을 살아낼 수 있는지 궁금했습니다. 정애 씨의 삶을 좀 더 가까이 느끼고 싶었습니다. 처음엔 점심시간에 찾아가 국수를 먹었고, 다음엔 저녁 때 찾아가 찰밥을 먹은 뒤 가게 문을 닫는 것을 보았습니다. 근처 카페에서 정애 씨가 좋아하는 커피를 마시며 이야기를 나눈 뒤 함께 버스를 타고 퇴근하는 모습을 보기도 했습니다. 그 후론 수시로 찾아가 수다를 떨거나 다른 손님들과 이야기하는 것을 지켜봤습니다. 그래도 더 알고 싶어 새벽 출근길을 동행하기로 했습니다.

함께 하루를 시작해보니, 정애 씨를 조금 더 알게 된 듯했습니다. 가방을 이고 지고 경사로를 척척 내려가는 뒷모습을 보면서, 출근길 중간 산책로(서울로 7071)에서 맨손체조를 하는 모습을 보면서. 이름은 몰라도 얼굴은 아는 듯 출근길마다 만나는 어떤 이들과 반갑게 인사를 주고받는 것을 보면서. 매일 새벽 걸어간 이 길이 정애 씨를 살리고 숨 쉬게 했겠구나 느꼈습니다.

30분을 빠르게 걸어 도착한 새벽 시장. 칼국수 골목에는 정애 씨뿐이었습니다. 정애 씨는 덮어둔 천과 비닐 장

막을 걷고 익숙한 몸짓으로 척척 식당 문을 열기 시작했습니다. 겉옷을 벗고, 입고 온 옷 위로 작업복 바지를 입었습니다. 군복무늬 토시를 끼고, 빨간색 꽃무늬 앞치마를 두른 뒤 앞치마 끈을 질끈 묶었습니다. 정애 씨의 뒷모습은 흡사 중요한 전투에 나가는 장수처럼 늠름했습니다. 이 모습은 정애 씨의 이야기가 담긴 책『우리가 명함이 없지 일을 안 했냐』의 표지 사진이 되었습니다.

정애 씨의 이야기를 글로 쓸 때, 그날 그 새벽의 장면을 떠올리곤 했습니다. 새벽의 색깔, 냄새, 시장의 비닐 문을 열고 들어가 그릇을 챙기던 소리. "이모, 이제 고생 좀 그만해. 얼마나 돈을 더 벌려고 그래. 근데 이모 국수 먹으면 진짜 돌아가신 우리 엄마 국수 먹는 것 같아"라는 첫 손님의 말. 저는 정애 씨의 마음을 생각해봤습니다. 주방 안에서 바라보는 이쪽의 풍경은 어떤 모습일까, 생각하면서요.

한 가지 경험을 더 소개하겠습니다.

서울의 한 성매매 집창촌 골목에서 오랫동안 약국을

운영해온 분을 인터뷰하게 됐습니다. 약사 이미선 씨는 23년 동안 약국을 운영하며 사회복지사 자격증을 취득해 성매매 업소에서 일하는 여성들과 노숙인들, 노인들의 자활을 도왔습니다. 어떻게 그 골목에서 오래 약국을 운영하고, 어쩌다 성매매 여성들에 이어 이웃들까지 돕는 삶을 살게 되었는지, 그 안에 어떤 이야기가 있을지 궁금했습니다. 인터뷰를 제안해봐야겠다고 생각하며, 한 가지를 더 고민했어요. 어떤 형식이 좋을까? 어디에서 어떻게 인터뷰하는 것이 좋을까?

편안하고 멋진 카페나 스튜디오, 대화를 나누기에 편리한 회사 사무실, (가능하다면) 약사님의 집, 약사님이 좋아하는 제삼의 공간 등 여러 곳이 있지만 저는 사실 처음부터 한 곳에 마음이 갔습니다. 약국. 약사님의 이야기가 시작되고 담겨 있으며 지금도 새로운 이야기가 기록되고 있는 그곳. 약국의 하루를 지켜보기로 했습니다. 이른 아침부터 저녁까지, 그 골목에 사는 사람처럼, 약사님처럼 온전히 하루를 지내보고 싶었습니다.

2019년 8월 28일. 아침 일찍 서울 성북구 하월곡동 88번지로 향했습니다. 아직 골목이 깨어나기 전이었습니다.

어떤 하루가 쌓여서 오늘에 이르렀을지,

인터뷰를 마치고 그가 돌아갈 일상의 풍경은

어떤 것일지. 우리가 미처 볼 수 없는 그 사람의

다른 모습을 알아봐주세요.

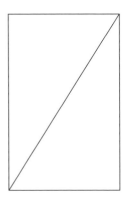

평범한 주택과 버스정류장과 슈퍼와 작은 식당들이 있는 동네 옆 골목에 길고 두꺼운 색색깔의 천이 내려진 골목이 있었습니다. '미아리 텍사스'라 불리는 곳. 한국과 미국의 지명이 공존하며, 이름처럼 없는 듯 있는 듯 존재하는. 누구나 거기 그곳이 있는 것을 알지만, 쉽게 말하지 않는 곳. 그곳으로 들어갔습니다.

오전 9시 30분, "안녕하세요!" 하는 낭랑한 목소리와 함께 이미선 씨가 골목에 등장했습니다. 오늘 일을 배우러 온 학생처럼 미선 씨를 따라 약국으로 들어갔습니다. 지난주 부인을 저세상으로 떠나보냈다는 한 할아버지가 종합감기약을 사서 돌아가는 모습을 보았습니다. 그는 성매매 업주였습니다. 오전 11시 몸이 아파 약국까지 오지 못하는 한 성매매 여성을 대신해 업소의 '이모'가 '약사 이모'라 불리는 미선 씨에게 전화를 걸어 어떤 약을 먹어야 좋을지 상담했습니다. 오후 4시가 지나자 성매매 업소에서 일하는 여성들이 약국을 찾기 시작했습니다. 소화제, 변비약, 두통약, 피임약…. 저녁 7시가 넘어서자 골목 안쪽 업소들에 불이 켜지기 시작했습니다. '삐끼 이모'라고 불리는 여성들이 나와 자리를 잡는 것이 보였습니다.

성큼성큼 골목 안을 기웃거리는 남성들도 보이기 시작했습니다. 저녁 8시가 넘자, 미선 씨가 문 닫을 채비를 하기 시작했습니다. "기자님도 이제 그만 가요. 나야 여기 사는 사람이지만, 낯선 얼굴이 보이면 위험하기도 하고 그렇거든." 미선 씨가 골목을 향해 튼 마지막 노래를 들으며 저도 하루를 마쳤습니다. 노래의 제목은 양희은의 〈엄마가 딸에게〉. "난 삶에 대해 아직도 잘 모르기에 너에게 해줄 말이 없지만, 네가 좀 더 행복해지기를 원하는 마음에 내 가슴속을 뒤져 할 말을 찾지." 이 노랫말은 기사의 마지막 문장이 되었습니다.

하루를 함께하는 인터뷰는 보통의 인터뷰보다 더 많은 노력이 필요했지만, 그 골목의 사람들과 약사님의 삶을 조금은 더 이해할 수 있게 해줬습니다. 약국에서 하루를 보내지 않았다면, 이른 아침 우연히 열린 어느 성매매 업소의 문틈 사이로 쌀을 씻는 어떤 이의 뒷모습을 볼 수 없었을 테니까요. 약국에서 하루를 보내지 않았다면 오후 2시, 젓갈과 콩물, 달걀과 캐러멜을 파는 트럭이 골목을 지나가는 풍경을 보지 못했을 테니까요. 약국에서 하루를 보내지 않았다면 평범해 보이는 앳된 얼굴의 여성

과 손목과 팔뚝 여기저기에 자해의 흔적이 보이는 여성이 같은 업소로 들어가는 뒷모습을 보지 못했을 테니까요. 약국 사람으로 하루를 보낸 덕분에 조금은 다른 눈으로, 뻔하지 않은 마음으로 그날의 인터뷰를 쓸 수 있었다고 생각합니다.

인터뷰하는 그 사람의 하루를 상상할 수 있나요?

저는 인터뷰를 할 때, 그 사람의 하루를 상상해보려고 노력합니다. 오늘 이곳에 오기까지 어떤 아침을 보냈을까, 어제 잠은 잘 잤을까, 점심밥으론 무엇을 먹었을까, 피곤하고 나른한 오후엔 진한 커피를 마시는 편일까, 달달한 쿠키를 먹는 편일까, 그가 일하는 공간은 어떨까, 이 인터뷰가 끝나면 그가 돌아가는 곳은 어디일까, 평소에 그는 어떤 표정일까.

제가 소개한 두 사례는 인터뷰이가 동행을 허락해줬기 때문에 가능했습니다. 모든 인터뷰마다 원하는 만큼 인터뷰이와 시간을 보내기는 어렵습니다. 정보도 늘 부족할 때가 많죠. 그래도 그 사람의 평범한 하루를 그려보

는 것과 그렇지 않은 것은 인터뷰를 할 때나 콘텐츠를 만들 때 큰 차이를 만듭니다. '70대 국숫집 사장님'과 '성매매 집창촌 골목의 약사님' 말고도 그들에겐 다양한 모습이 있다는 것을 생각하는 겁니다. 이런 노력은 상대방을 어떤 조건과 주제에만 가두지 않고 더욱 입체적으로 이해할 수 있는 힘을 가져다줍니다.

방송인 유재석 씨와 조세호 씨가 진행하는 프로그램 〈유 퀴즈 온 더 블럭〉에 배우 김병철 씨가 출연한 것을 보았습니다. 드라마 〈도깨비〉에선 악귀로, 〈닥터 차정숙〉에선 문제투성이지만 미워할 수 없는 의사 역으로 출연한 김병철 씨는 오랜 무명생활을 거쳐 출연하는 작품마다 사랑받는 연기를 하게 된 이야기를 즐겁게 전했습니다.

인터뷰 중 유재석 씨가 김병철 씨의 일상을 물어봤습니다. "하루 일과는 어떠세요? 몇 시쯤 일어나세요?" 김병철 씨는 오전 9시에서 10시쯤 일어난다고 답했습니다. 일어나서 제일 먼저 메밀 차 한 잔을 마신다고 했어요. 다음 질문은 "그다음에 식사를 하시나요?"였습니다. 김병철 씨는 "낫또와 바나나를 먹습니다"라고 답했습니다. "낫또에 들어 있는 간장과 겨자소스는 넣지 않습니다"라는 부

연설명과 함께 "배변 활동에 도움을 많이 주더라고요"라고 했어요.

이 장면을 보면서 혹시 김병철 씨를 인터뷰하게 된다면 어떤 질문을 할 수 있을까 생각해봤습니다. 김병철 씨의 평범한 아침 일상을 상상하면서요.

김병철 씨에 대해 알게 된 정보(낱말의 조합)
: 낫또와 바나나, 배우, 무명생활, 싱글, 배변 활동 중요해, 건강.

1. 건강을 중요하게 여긴다 : 건강을 신경 쓰게 된 계기가 뭘까? 아팠나? 가족력이 있나? 배우로서 자기관리를 열심히 하는 걸까?

2. 담백한 맛을 좋아한다 : 늘 담백한 음식만 먹을까? 요리도 할까? 스트레스를 풀고 싶을 때 먹는 음식이 따로 있을까? 그의 길티플레저가 있다면?

3. 배변 활동을 중요하게 여긴다 : 변비로 고생한 적 있나? 무명 시절 야외촬영에서 오래 고생하며 얻은 변비일까?

4. 저녁 루틴 : 잠들기 전 루틴은 어떨까? 하루를 마무리하기 전 꼭 하는 게 있을까?

김병철 씨의 아침을 생각하면서, 지금의 아침 일상이 만들어지기까지 어떤 이야기들이 있었을까 생각해보면서, 배우로서 생활인으로서 그분의 여러 모습을 상상해봤습니다.

주고받는 문답 외에도 그 사람을 더 이해해보고 싶은 마음, 말줄임표나 침묵 속에 담긴 그의 진심을 알아채주고 싶은 마음. 그렇게 다가가는 인터뷰는 인터뷰어에게도 인터뷰이에게도 마음에 다른 자국을 남깁니다. 나이, 성정체성, 직업, 그 사람의 과거나 예상되는 미래를 떠나 아주 평범한 그 사람의 일상을 그려보면 좋겠습니다. 어떤 하루가 쌓여서 오늘에 이르렀을지, 인터뷰를 마치고 그가 돌아갈 일상의 풍경은 어떤 것일지. 우리에게도 다양한 얼굴이 있는 것처럼, 우리가 미처 볼 수 없는 그 사람의 다른 모습을 알아봐주세요.

1. "그의 하루를 상상해볼 수 있나요."
: 생활인으로서 그가 지낼 평범한 하루를 상상해본다.

2. '인터뷰'라는 특별한 무대 밖에서 그가 어떤 모습일지, 인터뷰가 끝나고 그가 돌아갈 일상을 그려본다.

좋은 질문이 데려가주는 곳

공간을 바꾸는 것,

그것이 질문이 가진 무섭고도 위대한 힘입니다.

두 가지 장면을 생각해보겠습니다.

문이 열립니다. 천천히 들어갑니다. 저기, 당신의 이름이 적힌 의자가 있습니다. 의자 건너편엔 누군가 책상에 앉아 서류 같은 것을 보고 있습니다. 딸깍딸깍 펜을 움직이는 소리도 들리네요. 당신이 왔지만 그는 계속 서류에 눈을 둔 채 말합니다. "거기 앉으세요." 존댓말인데 명령하는 것처럼 들립니다. 내가 꼬인 건가? 아냐, 내가 좀 긴장했나 봐. 소심한 당신은 소심하게 스스로를 다독입니다. 드디어 맞은편 사람이 고개를 들고 당신을 봅니다. 그리고 묻습니다.

"좌우명이 뭐죠?"

네, 갑자기요? 좌우명… 인생의 지침 그런 거요? 어릴 때 가훈이 '잘 먹고 잘 살자'이긴 했는데, 내 좌우명은 뭐였더라? 갑자기 물어보시니까 생각이 잘….

"그럼 본인의 장점과 단점을 말해보세요."

네? 장점… 그러니까 제가 성격이 급한 만큼 굉장히 판단이 빠르고 실행력이 뛰어난 편인데, 근데 방금 대답을 잘 못 한 걸 보면 또 그건 아닌 것 같기도 하고. 단점은 글쎄요. 단점은 너무 많은데 어디서부터 말씀드려야 할

지, 바쁘실 텐데 다섯 개만 얘기할까요? 앗. 제가 지금 뭐 하는 거죠?

"미래 계획 있으면 얘기해보세요."

미래 계획이라… 아무래도 망한 것 같은데 저에게 미래가 있을까요…?

이런 대화가 오간 곳은 어디일까요? 많은 분이 예상하셨을 겁니다. 네, 이곳은 어느 회사의 면접시험장입니다. 아무리 열심히 준비하고 멋진 스펙을 지닌 사람도 면접장에 들어가면 평소보다 긴장합니다. 이유는 서로의 역할 때문이죠. 나는 평가를 받는 사람이고, 상대방은 나를 평가하는 사람이니까요. 나는 나의 능력과 장점을 짧은 시간 안에 최대한 보여줘야 하고, 내 앞에 있는 사람은 혹시라도 과대평가하지 않을까 뾰족한 눈으로 바라보는 입장이니까요. 평소에 나와 그가 어떤 사람인지는 중요하지 않습니다. 오직 그 자리, 그 시간에 오가는 질문과 답변들로 나의 점수가 매겨지고 합격과 탈락이 결정됩니다. 생각만 해도 숨이 막히죠? 대학시험부터 입사 때까지 정말 많은 탈락을 경험한 저도, 다시는 돌아가고 싶지 않은 곳이 면접장입니다.

두 번째 장면입니다. 당신은 책상 앞에 앉아 있습니다. 이번에도 앞에 누군가 마주 앉아 있습니다. 그는 서류 더미 속에서 노트북을 두드리고 있습니다. 당신은 그가 보고 있는 화면도, 서류도 볼 수 없습니다. 뭔가 좀 불공평하고 불편하지만, 내색하긴 어렵습니다. 그가 드디어 당신을 보며 말합니다.

"자, 다 말씀하세요."

네? 갑자기요? 뭘….

"다 말씀하시라고요."

아니… 대체 뭘 '말씀'하라는 거죠?

"그러니까, 아는 거 다 얘기하시라고요."

아는 거요? 제가 공부를 그렇게 안 한 건 아니지만 또 그렇게까지 열심히 한 건 아니고, 요즘 책을 많이 못 읽어서 지식이 부족한데….

"우리가 이미 다 알고 물어보는 거니까, 솔직하게 다 말하라고요."

아니, 다 아는데 저한테 왜… 뭘…?

"거참… 자꾸 이렇게 아무 말 안 하면 곤란해집니다. 지금 묵비권 행사하겠다는 거예요?"

네? 아니 거참… 대체… 제가 뭘 어쨌다고 이러는 거

예요! 억울해요!

　누가 봐도 범인을 취조하는 장면처럼 보이죠? 밑도 끝도 없이 시작된 "다 말해봐"는 시간이 흐를수록 "너의 죄를 다 털어봐"라는 말로 들립니다. "우린 이미 (너에 대해) 다 알고 있어" "말 안 하면 (너는) 곤란해져"라는 말은 협박처럼 보이기도 하죠. 이런 분위기에선 누구나 움츠러들고 하려던 말도 마음속 깊숙한 곳까지 쏙 들어가버릴 거예요. 처음엔 '내가 뭘 잘못했나?' 싶다가도 자꾸 추궁당하면 '어쩌면 내가 뭘 잘못한 게 있는 건 아닐까?' 생각하기도 하고, '혹시 그때 그 일인가?' 하면서 놀랍게 오래전의 작은 실수가 떠오르기도 할 겁니다. 그러면서 점점 더 불안해지고 마음의 문을 닫게 됩니다. 정말 죄를 지었든 아니든, 나를 범죄자처럼 다루는 시선과 태도가 나를 방어적으로 만드니까요.

　인터뷰할 때, 가장 피해야 할 분위기를 꼽으라면 저는 이 두 가지 장면을 말씀드리고 싶습니다. 아니 누가 이렇게 인터뷰를 해?라고 생각할 수도 있지만, 실제로 많은 현장에서 비슷한 분위기가 만들어지곤 합니다. 인터뷰어가 그런 의도가 아니었다고 해도 그렇습니다.

첫 번째 장면부터 다시 볼게요. 이번엔 질문을 중심으로 보겠습니다.

"좌우명이 뭐죠?"

"본인의 장점과 단점을 말해보세요."

"미래 계획 있으면 얘기해보세요."

좌우명, 장점과 단점, 미래 계획. 이런 단어들은 참 크고 무겁습니다. 우리 삶에서 한 번쯤 생각해보면 좋은 질문이지만 단어 자체가 주는 압박감 때문에 위축되기 쉽습니다. 굉장히 멋있는 대답을 해야 할 것 같은 부담을 느끼게 되죠. '인생 책을 꼽아달라'고 하면 왠지 두껍고 조금 어렵거나 베스트셀러 목록에는 없을 법한 책을 골라야 할 것 같기도 합니다. 어릴 적 종이가 닳도록 읽은 만화책이나 뻔한 얘기 같지만 읽을 때마다 힘을 주는 자기계발서가 인생책이라고 하면 '없어 보일까 봐' 눈치보기도 하고요.

크고 무거운 질문이 반복되면 인터뷰이의 입장에선 마치 압박 면접을 받는 것처럼 느낄 수 있습니다. 인터뷰를 한다는 사실만으로 긴장할 수 있는데, 거기에 '나… 굉

장히 멋진 대답을 해야 할 것만 같아… 어쩌지?' 하는 마음까지 든다면, 자연스럽고 솔직한 인터뷰에서 더 멀어지게 될 거예요.

그래도 인터뷰에선 이런 질문들을 하고 싶을 때가 많습니다. 인터뷰는 어떤 사람 속으로 깊이 들어가보려는 노력이고, 인터뷰를 할 만큼 매력적인 인물의 경우 평소에는 오글거린다며 말하지 못했던 철학적인 질문까지 하고 싶어지죠. 그럴 땐 어떻게 해야 할까요? 같은 의미라도 질문을 좀 더 작고 가볍게 만들어봅시다. 대답하는 사람의 입장에서 부담감을 덜고, 구체적인 모습을 상상하며 답할 수 있도록 해주는 겁니다.

'인생의 좌우명'은 어떻게 바꿀 수 있을까요? 한 사람이 한 가지 좌우명만 갖고 사는 경우는 참 드물죠. 나이에 따라 상황에 따라 추구하는 이상향은 달라집니다. 우리가 좌우명이라는 질문을 통해 알고 싶은 것은 그가 어떤 삶을 추구하는지, 어떤 것에 의미를 두고 살아가는지, 어떤 것에 의지하는지 등등일 겁니다. 그렇다면 이렇게 바꿔보면 어떨까요?

"좌우명이 뭐죠?"

→ 힘들 때 의지하게 되는 문장이나 말이 있나요?

→ 참 멋진 말, 생각이다 싶어 메모장이나 수첩에 적어둔 문장이 있나요?

→ 아침에 일어나기 싫은 순간에도 힘을 내도록 등을 밀어 주는 마법의 주문이 있나요?

→ 이제 막 꿈을 키워가는 청소년들에게 선물처럼 들려주고 싶은 말이 있나요?

어떤가요. 이 질문들도 쉽게 대답하기 어려울 수 있습니다. 그러나, 인터뷰이에게 구체적인 상황을 제시하고 그 안에서 답을 찾게 해준다면 좀 더 편안한 마음으로 자기만의 답을 찾을 수 있을 겁니다.

"본인의 장점과 단점을 말해보세요."

→ '내가 그래도 이거 하나는 참 잘하는 것 같다, 괜찮은 것 같다' 싶은 게 있나요?

→ 노력도 하지만 이런 건 잘 안되네, 내 마음대로 할 수 있다면 나의 이런 점은 고치고 싶다 하는 것이 있나요?

장점을 말하는 것도 단점을 말하는 것도 쉬운 일은 아닙니다. 특히나 인터뷰에서 장점을 자신의 입으로 말하는 건 자랑하는 것처럼 보일까 봐 걱정되고, 단점을 말하는 건 약점을 노출하는 것 같아 망설여지죠. 우리가 '장점과 단점'이라는 질문에서 알고 싶은 것은 인터뷰이가 스스로 보는 자신의 모습일 겁니다. 다른 인터뷰이나 독자들과 비교해서 장단점을 객관화하거나 수치로 평가할 필요도 없죠. 그렇다면 우리가 인터뷰이에게 건넬 것은 장단점을 적어보라고 내미는 주관식 시험지가 아니라 자신의 괜찮은 모습, 아쉬운 모습을 찾도록 도와주는 질문이 되어야 할 겁니다.

큰 질문을 건넨다고 큰 대답이 돌아오는 건 아닙니다. 작은 질문이 쌓여 큰 질문을 만듭니다. 인터뷰를 준비할 때 혹시 자기소개서 같은 질문, 입사지원서 같은 질문을 상대에게 건네고 있는 건 아닌지 한 번 더 살펴봅시다. 인터뷰는 질문을 넣으면 답이 툭 나오는 자판기가 아니니까요. 질문을 하고, 그 질문이 인터뷰이에게 닿아 생각으로 무르익고, 다시 자신만의 언어로 나와야 합니다. 그 과정을 시작부터 끝까지 지켜보며 기다리고, 인터뷰이

가 스스로 길을 찾을 수 있도록 돕는 것이 인터뷰어의 역할입니다.

좋은 인터뷰 중에 삶의 가치나 태도 등 근본적인 질문과 대답이 문자 그대로 오고 가는 경우도 많습니다. 이런 질문을 할 수 있는 경우는 두 가지라고 생각합니다. 하나는 인터뷰어와 인터뷰이 사이에 긴장감이 풀리고 서로 신뢰 관계가 형성된 뒤. 또 하나는 마중물 같은 여러 작은 물줄기가 흘러 마침내 큰 강과 바다에 도착한 경우일 거예요. '강-강-강-강'으로만 흘러가면 이야기도 음악도 매력적이지 않듯이, 인터뷰의 흐름도 리듬과 강약 조절이 필요합니다. 상대가 뒷걸음치지 않도록.

커다란 질문들을 받아들이는 데는 시간이 필요하고, 어쩌면 그날의 인터뷰에서는 답을 얻을 수 없을지도 모릅니다. 그럴 때는 인터뷰이에게 '씨앗' 하나를 건넸다 생각하고, 시간을 두고 기다려준다고 생각하는 건 어떨까요. 그날 씨앗을 받아 든 사람이 훗날, 씨앗이 새싹이 되고 나무가 되었을 때 먼저 여러분에게 연락할지도 모릅니다. "저, 이제 그 질문에 대답할 수 있을 것 같아요"라고.

두 번째 장면의 질문들도 볼까요.

"자, 다 말씀하세요."

"아는 거 다 얘기하시라고요."

"우리가 이미 다 알고 물어보는 거니까, 솔직하게 다 말하라고요."

"거참… 자꾸 이렇게 아무 말 안 하면 곤란해집니다. 지금 묵비권 행사하겠다는 거예요?"

이렇게 인터뷰하는 사람은 물론 한 명도 없을 겁니다. 인터뷰는커녕 다시는 볼 수 없는 사이가 될 거예요. 조금 과장된 상황을 보여드린 이유가 있습니다. 우리는 전혀 상대방을 '취조'할 마음이 없다고 해도, 질문을 어떻게 하느냐에 따라 상대는 비슷한 압박감을 느낄 수 있기 때문입니다.

먼저, 무조건 다 말하라는 질문부터 볼게요. 인터뷰할 때 우리가 상대방에게 건네는 것은 잘 짜인 문장일 수도 있고, 낱말일 수도 있습니다. 질문이 아주 적을 때도 있고 많을 때도 있을 거예요. 어떤 상황이든, 중요한 건 인터뷰

이가 막막하지 않도록 적절하게 흐름을 잡아주고 길을 터줘야 한다는 겁니다. 그런데, 상황에 따라 적절한 질문이나 진행을 하지 않으면 "다 들어줄 테니까, 다 털어놔"라는 태도와 비슷한 결과를 가져올 수 있습니다.

많은 질문을 준비했더라도 그 질문을 다 하지 않는(못하는) 경우가 많습니다. 상대의 흐름을 막지 않기 위해 아껴두거나 버리기도 하죠. 처음부터 끝까지 죽 듣기만 하다 오는 인터뷰도 있습니다. 어쩌면 우리는 선의로 이런 식의 말을 건넬지도 모릅니다. "그냥 다 편하게 말씀하시면 제가 잘 들을게요." "집이다 생각하시고, 그냥 저를 오랜 친구다 생각하시고 얘기하시면 돼요." 편하지 않은데 편하게 말하라는 것, 집이 아닌데 집이라고 생각하라는 것, 친구가 아닌데 친구처럼 생각하라는 것은 모두 인터뷰어의 욕심입니다. 이런 상황에서 인터뷰이는 막막하다고 느끼거나, 인터뷰어가 다소 성의 없다고 느낄 수도 있습니다. 정말 편하게 하고 싶은 말을 다 하게 해주고 싶었던 인터뷰어의 마음과는 영 어긋나는 결과겠죠.

종종 독백처럼 진행된 인터뷰 영상을 만날 때가 있습니다. 인터뷰이가 자신의 이야기를 혼자 처음부터 끝까지

담담하게 풀어내는 방식이죠. 저도 좋아하는 인터뷰 형식입니다. 이런 인터뷰도, 앞에는 인터뷰어가 앉아 있습니다. 맞은편에서 적당한 질문을 건네고 듣고 다시 다음 질문을 건네죠. 편집 과정에서 질문은 생략되지만, 질문 없이도 완벽한 콘텐츠가 될 수 있도록 더 애를 쓰며 만듭니다. 촬영할 때 인터뷰어 없이 혼자 주욱 얘기하는 경우도 있지만, 그건 이미 사전에 다른 형식의 인터뷰를 통해 '대본'을 만드는 과정을 거칩니다. '당신의 인생을 1,000자로 서술하시오.' 적절한 질문 없는 인터뷰는 이런 작문시험 같습니다.

"이미 다 알고 물어보는 거니까, 솔직하게 다 말하라"는 질문은 어떨까요. 인터뷰를 성실하게 준비했다는 느낌과 상대에 대한 '뒷조사'를 했다는 느낌은 다릅니다. 상대를 진심으로 잘 알고 싶어 열심히 공부하고 그에 따라 질문하는 것과, '내가 이만큼 당신을 조사했어. 내가 조사한 것에 따르면 말이야, 이렇던데'라는 마음으로 질문하는 것은 정반대의 결과를 가져올 겁니다. 하나는 '열쇠'처럼 다가가겠지만, 하나는 '화살이나 그물'처럼 느껴질 거예요.

인터뷰이에 대한 정보를 열심히 모았다는 것을 드러내면서도 상대방을 뒷걸음치게 하지 않으려면, 그 정보들을 통해 인터뷰이를 새롭게 읽어내는 노력이 필요합니다. 나에 대한 정보는 내가 제일 많이 알 것 같지만, 그 정보들을 어떻게 조합하고 바라보느냐에 따라 '새로운 나'를 발견할 수도 있죠. 나를 다른 시선으로 바라봐준 타인에 의해 내가 다시 정의되기도 해요. 아래 인터뷰를 함께 볼까요.

2023년 6월, 영화 〈엘리멘탈〉을 만든 피터 손 감독이 홍보차 한국에 왔습니다. 피터 감독은 유튜브 채널 〈천재 이승국〉에 출연해 이승국 씨와 인터뷰를 했습니다. 이중 이승국 씨가 건넨 몇 가지 질문을 보겠습니다.

Q1. 〈엘리멘탈〉 전까지 픽사에서는 26편의 장편 애니메이션이 나왔어요. 그 작품들에 감독으로 두 번 이상 참여한 사람은 총 다섯 명밖에 없죠. 픽사의 27번째 작품이자 당신의 두 번째 픽사 장편인 〈엘리멘탈〉을 통해 그 특별한 그룹에 새 멤버로 들어가게 됐어요. 또 한 번 픽사 장편 애니메이션을 연출하는 게 확정되던 순간이 기억나세요?

좋은 질문 만들기

영화감독이 영화 홍보를 위해 하는 인터뷰는 가장 뻔하고 예상되는 질문과 답을 반복하는 자리가 되기 쉽습니다. 목적이 분명하고 짧은 시간 안에 이뤄질 때가 많기 때문이죠. 이승국 씨의 질문을 간단히 줄여보면 이렇게 볼 수 있습니다.

→ Q1. 픽사에서 두 번째 장편 영화를 만들었습니다. 어떻게 영화 〈엘리멘탈〉을 연출하게 됐나요?

이렇게 보니 참 평범한 질문이죠? 나쁜 질문은 아니지만, 상대에게 깨달음이나 감동을 주긴 어려웠을 겁니다. 이런 질문을 받았다면 피터 감독도 평범한 답변을 했을 거예요. 그러나, 인터뷰어는 미리 알아본 정보(구체적 숫자)를 통해 피터 감독이 '픽사에서 장편 애니메이션 감독으로 두 번 이상 참여한 소수의 특별한 사람'이라는 점을 먼저 읽어줍니다. (실제로 피터 감독은 이 부분에서 미처 그런 사실을 몰랐다는 듯 감탄하는 표정을 짓습니다.) 이어 두 번째 장편영화를 연출하게 된 순간으로 그를 데려가, 당시 상황을 구체적으로 이야기할 수 있도록 돕습니다. 피터 감독은 상사와 수다를 떨던 중 우연히 〈엘리멘탈〉을 만들게 된 이야

기를 들려줬습니다. 다른 질문도 보시죠.

Q2. 작품의 중심은 감독님의 여러 경험에 뿌리내리고 있어요. (중간 생략) 이런 상황에서 개인적인 경험으로 영화를 만들려면 좋았던 기억들만 찾아갈 수 없어요. 평소라면 떠올리고 싶지 않은 삶의 순간들도 돌아봐야 하죠. 작품에 들어간 대사나 장면 중에 감독님의 용기가 필요했던 것들이 있었나요?

이 질문도 간단히 바꿔보겠습니다.

→ Q2. 〈엘리멘탈〉은 한국계 이민가정 출신인 감독님의 경험담에서 나왔습니다. 개인적인 이야기를 영화로 만들 때 어려운 점은 없었나요?

인터뷰어는 다소 민감할 수 있는 피터 감독의 집안 이야기를 언급하면서도, '대사나 장면 중에 감독님의 용기가 필요했던 것'을 물어봅니다. 창작자의 입장에서 그가 어떤 고민의 과정을 거쳤을지 가늠하며 건네는 질문이죠.

같은 의도를 가진 질문도 어떻게 하느냐에 따라 상대

는 다르게 느낄 겁니다. 어떤 질문은 피터 감독을 '영화 홍보 장소'에 머물게 하고, 어떤 질문은 '두 번째로 장편영화를 만들게 된 뉴욕의 픽사 사무실'과 '한국계 부모를 둔 사람으로서 미국 사회에서 살며 느낀 아픔과 고민을 영화에 어떤 식으로 표현할까 고심하던 순간'으로 데려갑니다. 피터 감독은 이 인터뷰에서 여러 번 "정말 좋은 질문이네요"라고 말했습니다.

누군가 인터뷰 장소에 앉아 있는 모습을 상상해봅시다. 그는 어떤 마음으로 그곳에 있을까요. 우리의 질문과 태도에 따라 그곳은 압박 면접장이 될 수도 있고 경찰서 취조실이 될 수도 있습니다. 우리의 질문과 태도에 따라 아늑하고 따뜻한 방이 될 수도 있고 그 사람이 늘 꿈꾸었던 곳이 될 수도 있습니다. 잊었다고 생각했는데 마음 깊숙이 있는 그리운 곳이 될 수도 있습니다. 마음속에 꾹꾹 눌러 담아두었던 비밀을 훌훌 떨쳐버리는 곳이 될 수도 있겠죠. 공간을 바꾸는 것, 그것이 질문이 가진 무섭고도 위대한 힘입니다. 좋은 질문과 함께 우리, 좋은 곳으로 가봅시다.

장소를 바꿔주는 질문

1. 큰 질문을 건네야만 큰 대답이 돌아오는 건 아니다. 작은 질문이 쌓여 큰 질문을 만든다.

2. 인터뷰어의 중요한 역할은 인터뷰이가 막막하지 않도록 적절하게 흐름을 잡아주고 길을 터주는 것.

3. 우리의 질문이 그를 어떤 곳으로 이끌지 생각해본다. 인터뷰 장소를 면접장이나 경찰서 취조실로 만드는 질문이 아니라, 그에게 특별한 순간이나 장소로 데려갈 수 있는 질문을 만든다.

interview :

3.

인터뷰이 섭외와 인터뷰하기

인터뷰하는 방식

우리는 어떻게 만날까요

여러분은 그 사람을 어떻게 만나고 싶은가요?

우리는 어떻게 만날 때,

가장 우리다울 수 있을까요?

인터뷰를 하는 방식은 꽤 많고, 많아지고 있습니다. 가장 많이 쓰이는 것은 직접 만나서 대화를 나누는 인터뷰입니다. 시간과 장소를 정하고 직접 만나 이야기하는 방법이죠. 만나서 하는 인터뷰에는 여러 이점이 있습니다. 상대방과 시간, 공간을 함께하면서 가장 가까이서 소통할 수 있죠. 우리는 만났다는 것만으로도 상대방을 느낍니다. 목소리와 표정, 걸음걸이, 향기, 사소한 습관 등이 어우러져 그 사람만의 분위기를 만들어줍니다.

대면 인터뷰

첼리스트이자 지휘자인 장한나 씨는 한 인터뷰에서 "오케스트라 단원분들은 지휘자가 어떻게 걸어 들어오는지만 봐도 (어떤 지휘자인지) 안다"고 말했습니다.(tvN〈유 퀴즈 온 더 블럭〉201화) 오잉? 어떻게 걸음걸이만 보고도 알 수 있지? 처음엔 의아했는데, 인터뷰에 대입해 생각해보니 그럴 수도 있겠다는 생각이 들었습니다. 인터뷰는 어떤 사람을 평가하거나 판단하는 자리는 아니니 조금 다르지만, 분명히 그 사람에게서 풍기는 비언어적 메시지가 중요하게 다가올 때가 있습니다. 문자나 전화 통화로만 인터뷰했다면 이런 부분을 놓쳤겠구나 싶은 것들이 있죠.

그 사람의 고유함을 알게 해주는 사소한 대화, 인터뷰 전 서로의 긴장감을 풀 수 있는 가벼운 대화를 나누기에도 대면 인터뷰 방식이 가장 좋습니다. 직접 만나 인터뷰를 하면, 만나자마자 지금부터 시작! 하는 경우는 거의 없습니다. 가벼운 안부를 묻고 오늘의 인터뷰가 서로에게 즐거운 경험이 되기를 바라는 마음을 주고받는 일에서부터 서로의 신뢰가 싹틉니다. 정해진 문답의 길 밖으로 나갈 가능성도 많아집니다. 그 공간에서 발견한 어떤 물건, 발생한 의외의 상황들은 모두 이야기의 소재가 됩니다. 서로를 '인터뷰어'와 '인터뷰이'라는 조건으로로만 인식하지 않고, 더 많은 이야기를 간직한 '사람'으로 이해할 수 있게 되는 것도 대면 인터뷰의 장점이라고 할 수 있습니다.

가능하다면 한 사람을 여러 번 만날수록 더 좋은 인터뷰를 할 수 있습니다. 많이 만날수록 친숙해지고 신뢰가 쌓이며, 다른 공간 다른 시간에서 그는 어떤 모습일지도 볼 수 있으니까요. 두세 시간 정도 인터뷰를 하고 나면 그 사람을 깊이 알게 된 것 같다는 생각이 들지만, 다른 곳에서 다른 모습으로 만나면 너무 한 가지 이미지에만 빠져

있었구나, 깨달을 때가 있습니다. 우리는 모두 여러 페르소나를 갖고 살아가니까요. 일터에서의 그 사람, 친구들과 있을 때의 그 사람, 고향 집에 갔을 때의 그 사람은 조금씩 다른 얼굴을 하고 있을 겁니다. 그럼 어디서 만나는 것이 좋을까요. 종류를 나눠보겠습니다.

먼저 인터뷰어의 일터나 집입니다. 두 곳은 이야기가 자연스럽게 시작되고 흘러갈 수 있다는 점에서 좋습니다. 요리사라면 음식점이나 주방에서, 선생님이라면 교실에서, 운전기사라면 차 안에서 인터뷰를 한다면 어떨까요. 그의 평소 생활, 루틴, 일하는 모습을 볼 수 있을 겁니다. 집에서 인터뷰를 한다면 생활인으로서 그의 모습을 조금 더 가깝게 느껴볼 수 있겠죠. 두 장소 모두, 인터뷰이를 구체적이고 입체적으로 바라보게 해준다는 장점이 있습니다. 인터뷰이가 어떤 이야기를 했을 때, 그 이야기 속 그의 모습을 상상하면서 듣게 됩니다. 이 주방에서 그런 레시피가 만들어졌구나. 이 교실에서 학생과 그런 일화가 있었구나. 이 차 안에서 그가 보내는 몇 시간은 어떤 모습이었겠구나. 우리는 보다 생생하게 그 사람을 그려볼 수 있습니다.

카페나 스튜디오처럼 새로운 공간도 좋은 인터뷰 장소입니다. 늘 있던 곳을 떠나 낯설지만 편안한 무드를 줄 수 있는 곳에서 이야기를 나누면 서로에게 적당한 긴장감과 설렘, 생동감을 줄 수 있습니다. 꽃이나 식물을 좋아하는 분이라면, 정원이 있는 카페나 수목원에서 인터뷰를 진행해도 좋겠죠. 바빠서 저녁이 없는 삶을 살아온 인터뷰이라면 야경이 잘 보이는 곳에서 밤의 정취를 느끼며 대화를 나눠도 근사한 인터뷰를 할 수 있습니다. 미술관과 박물관에 가는 것을 좋아하는 사람이라면, 멋진 전시를 보면서 인터뷰를 해도 괜찮습니다. 함께 술 한잔하며 나누는 대화가 가장 편한 사람도 있을 겁니다.

인터뷰이의 이야기가 담긴 어떤 장소를 찾는 것도 좋은 방법입니다. 고향 집이나 어릴 적 많은 시간을 보낸 놀이터, 첫 아르바이트를 시작한 곳처럼 추억이 담긴 장소에서 인터뷰를 시작한다면 마음도 이야기도 자연스럽게 열릴 수 있습니다.

이야기에 꼭 즐겁고 아름다운 것만 있는 것은 아니죠. '사건'과 '사고'가 일어난 장소에서 인터뷰할 수도 있습니다. 인터뷰에서 나눌 이야기가 시작된 곳, 이야기의 흔적

이 남아 있는 곳 역시 적당한 장소입니다.

이렇게 다양한 곳에서 인터뷰를 할 수 있지만, 인터뷰하기에 좋은 장소에는 한 가지 중요한 조건이 있습니다. 인터뷰이가 편한 곳이어야 한다는 점입니다. 사람마다 편한 장소는 다릅니다. 혼자 있을 때는 편한 곳도 '인터뷰를 하며 말을 하기에는' 편하지 않은 장소일 수도 있습니다. 어떤 사람은 익숙한 장소를 좋아하지만, 어떤 사람은 낯선 무대 위에 올랐을 때 더 에너지가 생기기도 합니다. 사건이 일어난 장소에 가는 것이 이야기하기에 편할 수도 있지만, 다시 떠오르기 싫은 상처를 건드릴 수도 있습니다. 때문에, 어디에서 만날지는 철저히 인터뷰이의 입장을 고려해 정하는 것이 좋습니다.

전화, 메신저 인터뷰

대면 인터뷰를 가장 먼저 소개했지만 이 방식이 모두에게 잘 맞는 것은 아닙니다. 인터뷰의 목적과 대상에 따라 직접 만나는 게 부정적으로 작용할 수도 있습니다. 몇 가지 예를 들어 보겠습니다.

첫 번째는 인터뷰이가 직접적인 만남을 부담스러워

하는 경우입니다. 요즘은 MBTI 테스트가 보편화되어 많은 이들이 스스로를 '내향인' 또는 '외향인'으로 구분하죠. 저는 인터뷰할 때의 자아가 따로 있다고 생각합니다. 일상생활에서는 사람들을 만나 직접 소통하는 것에 거부감이나 두려움이 없다 하더라도, '인터뷰'라는 것을 할 때는 내향성이 커질 수도 있습니다. 자기 생각을 깊이 드러내야 한다는 것만으로도 부담스러운데, 누군가를 직접 만나야 한다는 게 더 부담스럽게 다가올 수도 있어요. 옷은 뭘 입어야 하지, 인터뷰 장소까진 어떻게 가지, 날씨의 영향을 많이 받는 사람인데 그날 비 오면 어떡하지 등과 같은 고민들 역시 사소해 보이지만 중요합니다. 직접 만나야 한다는 부담만 없다면, 편하고 자유롭게 이야기할 텐데! 하는 '인터뷰 내향인'의 마음을 알아줍시다. 이런 경우 굳이 만남을 고집할 필요는 없습니다.

이럴 땐 전화 인터뷰가 더 효과적일 수 있습니다. 실제로 취재 현장에서 많은 기자들이 전화 인터뷰를 합니다. '시간'만 있으면 지금 당장 시작할 수 있으니까요. 상대는 잠옷 또는 트레이닝복을 입고 세상에서 가장 편한 자세로 본인이 좋아하는 커피나 차를 마시며 마음껏 하고 싶은 이야기를 할 수도 있습니다. 전화 인터뷰는 '의외의

현장성'을 주기도 합니다. 전화를 받는 곳이 인터뷰이가 실제로 머무는 공간인 경우가 많기 때문에, 자연스레 '생활의 소리'를 들을 수 있습니다. 아이의 울음소리나 귀여운 참견(엄마, 누구랑 통화해?) 또는 다음 일정을 재촉하는 동료의 목소리(이제 통화 정리하시죠. 우리 ○시까지 어디 가야 해요), 문자 그대로의 현장음(주문 받는 소리, 공사장 소리, 음악 소리, 병원의 호출 소리) 등등을 통해 그의 실제 모습을 조금 더 알 수도 있고요. 서로의 목소리와 대화 내용에 집중할 수 있는 장점도 있습니다. 직접 만나서 이야기하면, 비언어적 요소들에 눈과 마음을 빼앗겨 정작 하고 싶은 이야기를 못하고 돌아오는 경우도 간혹 있거든요. 전화는 오직 목소리로 소통하기 때문에 '하려는 대화'에 집중할 수 있습니다. 저의 경우 일단 만나서 1차 인터뷰를 하고, 2차 인터뷰는 전화로 하는 경우도 많았습니다.

2020년 저는 한 청각장애인을 인터뷰했습니다. 지방 공무원 시험 필기전형에 합격했는데, 면접에서 부당하게 탈락해 소송을 진행 중인 분이었습니다. 그분은 수어를 배우지 않았고 구어(입술 모양을 읽는 것)를 사용했습니다. 실제 청각장애인 중 수어와 구어의 사용 비율은 절반 정도

라고 합니다. 그분과는 카카오톡 메신저로 인터뷰를 했습니다. 인터뷰이가 만나는 것보다 메신저를 이용해 소통하는 것을 더 편하게 생각하셨기 때문입니다.

요즘 많은 사람이 SNS를 통해 타인과 소통하죠. 'SNS 자아'라고도 하잖아요. SNS에서 소통할 때는 친하고 편했는데, 막상 만나서 대화를 하려니 어색하다고 느낄 때도 많습니다. SNS로 대화하던 우리와 만나서 어색해하는 우리 중 누가 진짜일까요. 저는 둘 다라고 생각합니다. 인터뷰어도 인터뷰이도 가장 편하게 이야기할 수 있는 방법이 가장 좋은 인터뷰 방법입니다.

서신(이메일) 인터뷰

인터뷰의 목적 때문에 서신 인터뷰를 진행하는 경우도 있습니다. 역사적인 발견을 한 과학자를 인터뷰한다고 생각해볼게요. 물론 그를 직접 만나 다채로운 이야기를 듣는 것도 좋겠지만, 이 인터뷰는 그가 발견해낸 '지식과 정보'를 정확하고 쉽게 정리해서 전달하는 것이 목적입니다. 매우 전문적인 지식이 담긴 인터뷰가 되겠죠. 이럴 경우, 이메일 등을 통해 '문자'로 명확하게 이야기를 주고받는 것이 더 효율적입니다. 정확한 용어의 쓰임도 살펴야

하고, 인터뷰이가 말하고 싶은 내용과 흐름도 보다 있는 그대로 전달하는 것이 좋습니다. 이때는 완벽하게 설계된 순서에 따라 질문을 배치하고, 최대한 많은 정보를 담는 것을 목적으로 합니다. 그러려면 문자 또는 정제된 자료로 소통하는 것이 유용합니다. 지식과 정보가 중심이 되는 인터뷰라도 저는 그 과학자의 이런저런 고유한 면모를 하나라도 더 느껴보고 싶어하는 편이지만, 목적이 더 중요할 땐 과감히 욕심을 내려놓습니다.

온라인 화상 인터뷰

선호와 상관없이 대면 인터뷰를 할 수 없는 경우도 있죠. 코로나19 팬데믹 기간에는 많은 만남이 차단됐습니다. 우리는 각자의 공간에서 랜선을 통해 소통할 수밖에 없었어요. 회의도, 공부도, 지인들과의 수다도, 인터뷰도 줌zoom 같은 화상 회의 프로그램을 통해 이뤄지는 경우가 많았고요. 화상 인터뷰는 전화 인터뷰와 대면 인터뷰의 중간 방식이라고 볼 수 있습니다. 한 공간을 공유하진 못하지만, 서로의 표정을 살필 수 있고 목소리도 들을 수 있죠. 함께 찾아보고 싶은 자료가 있으면 실시간으로 공유하며 이야기도 나누고요. 목소리로 이야기하면서, 동시

에 채팅도 가능합니다. SNS를 통해 새로운 소통의 자아가 생기는 것처럼, 이제 화상 프로그램을 통한 소통도 그 자체로 새로운 장르가 아닌가 싶습니다.

인터뷰 방법은 많고, 많아지고 있습니다. 제가 소개한 방법 말고도 대상과 목적에 따라 더 다양한 인터뷰 방법들이 있을 거라고 믿습니다. 사람이 사람을 만나는 방법이 한 가지일 수 없으니까요. 여러분은 그 사람을 어떻게 만나고 싶은가요? 우리는 어떻게 만날 때, 가장 우리다울 수 있을까요?

나, 그 사람, 그리고 우리가 나눌 이야기, 그 이야기가 가장 편안하게 흘러나올 수 있는 방법을 떠올려봅시다. 이번에도 '내가 인터뷰이라면…?'이라고 생각해보는 것이 도움이 될 거예요. 마음이 좀 정리됐다면, 이제 그 사람에게 초대장을 보내볼까요?

1. 대면 인터뷰

• 정해진 주제 외에도 다양한 이야기를 나눌 수 있고 인터뷰이의 고유함을 발견할 수 있다.

• 장소는 인터뷰이가 가장 편하게 이야기할 수 있는 곳으로 선정. 일터 또는 집, 새로운 공간, 사건이 발생한 장소나 추억이 있는 곳 등.

2. 전화, 메신저 인터뷰

• 전화 인터뷰 : 만남에 대한 부담을 덜고 대화에 집중할 수 있다. 의외의 현장성과 생활 속 장면을 느낄 수도 있다.

• 메신저 인터뷰 : 직접 대화보다 SNS로 대화하는 비중이 높아지면서, SNS 속 대화체나 페르소나가 더 익숙한 사람의 경우 더 효과적일 수도 있다.

3. 서신(이메일) 인터뷰

• 전문적이고 복잡한 지식과 정보를 공유하는 목적의 인터뷰에 유용.

• 정확한 용어의 쓰임, 논리적으로 연결된 질문, 정제된 정보 중심의 콘텐츠 제작이 가능하다.

4. 온라인 화상 인터뷰

• 전화 인터뷰와 대면 인터뷰의 중간 방식.

인터뷰이 섭외

당신이라는 이야기 속으로

인터뷰를 청할 때마다 생각합니다.

당신의 마음을 내게 준다면, 나는

당신이라는 이야기를 잘 읽고 써보겠다고.

함부로 당신을 판단하거나, 내가 하려는 일의

도구로 사용하지 않겠다고.

이 책에서는 인터뷰 주제를 생각하고, 대상을 정하고, 좋은 질문을 궁리한 뒤에 섭외 이야기를 하게 됐지만 실제로 이 순서는 꽤 자주 바뀝니다. 먼저 사람을 섭외한 후에 주제를 정하고 질문을 만들 때도 많아요. 주제와 질문을 준비했더라도 섭외 후 이전의 것을 다 바꾸기도 하고요. 그만큼 인터뷰는 '사람'이 차지하는 비중이 큰 작업입니다. 누구를 만나느냐, 아니 누구를 만날 수 있느냐가 참 중요하죠. 지금부터는 이런 순서와 상관없이 '인터뷰하고 싶은 대상을 만나는 법'에 대해 말씀드릴게요.

인터뷰이를 찾는 저만의 비법은, 없습니다…. 실망하셨나요? 그래도 어쩔 수 없습니다. 정말 비법은 없습니다. 인터뷰를 하고 나면 "이분 어떻게 섭외했어요?"라는 질문을 많이 받았습니다. 그때마다 저의 대답은 "열심히 찾고, 열심히 설득했어요"였습니다. "그것은 저의 영업비밀, 저만의 비법이라 공개할 수 없습니다!"라고 할 수 있다면 좋겠지만, 그런 건 없습니다. 매번 인터뷰할 때 제일 어려운 부분이 섭외가 아닐까 싶을 정도로 고민하고 좌절하고 애를 씁니다.

비법 같은 것은 알려드릴 수 없지만 제가 어떻게 방황

하고 좌충우돌하는지 말씀드리려고 합니다. '말씀드리려고 합니다'라고 쓰고 한숨이 나옵니다. 말씀드릴 게 있나 싶거든요. 그래도 용기를 내어 시작해보겠습니다.

어떤 주제로 이야기를 나누고 싶은데, 어떤 사람이 적당할까 찾기 시작할 때 저는 우선 동네방네 소문을 냅니다. "나, 지금 이런 인터뷰하고 싶어." "이런 인터뷰하려고 하는데 어때?" 이렇게 떠들고 다니는 이유는 크게 두 가지입니다. 타인에게 저의 주제를 설명하는 과정을 거치는 동안 제 머릿속에서 한 번 정리가 되고요. 상대방의 반응을 피드백으로 생각하고 반영합니다. '아… 이건 나만 재밌는 것 같네. 아, 이런 소재에 다른 사람들도 반응해주는구나. 내가 생각하는 건 이런 내용인데, 말로 설명을 잘 못하는 것 같네' 등등의 과정을 통해 흐물흐물거리는 주제를 조금 더 선명하고 구체적으로 다듬습니다.

두 번째 이유는 섭외입니다. "이런 인터뷰를 하고 싶은데 혹시 아는 사람 있어?"라고 적극적으로 묻고 다닙니다. 그 이야기를 들은 사람, 그 사람의 가족, 그 사람의 친구, 그 사람의 친구의 친구, 그 사람의 친구의 친구가 옛

날에 알았다고 하는 사람의 지인, 그 사람의 사돈의 팔촌의 옛 직장동료도 괜찮습니다. 비슷한 이미지, 작은 조건이라도 연상케 하는 사람이 있다면 그때부터 열심히 찾아다닙니다. 운이 좋으면 처음부터 딱 맞는 사람을 만날 수도 있지만, 그런 경우는 거의 없습니다. 그래도 만나서 여러 사람의 이야기를 들어보는 것 자체가 큰 도움이 됩니다. 혼자 상상한 인터뷰의 모습은 이런 것이었는데, 비슷한 사람을 찾아 이야기해보니 이렇게 다르구나, 이런 점은 내가 잘못 생각했구나, 현실을 몰랐구나 등등 꼭 인터뷰이를 찾지 못하더라도 새로운 인사이트를 얻을 수 있습니다.

2021년부터 2022년까지 진행한 인터뷰 프로젝트 〈우리가 명함이 없지 일을 안 했냐〉의 주인공들도 이런 과정을 통해 섭외했습니다. 2021년 여름부터 저는 우리 사회에서 할머니라 불리는 노인세대 여성들의 삶을 '일'의 관점에서 기록한 프로젝트를 해보고 싶다고 떠들고 다녔습니다. 회사 선후배들과 밥 먹는 자리, 친구들을 만나는 자리에서도 "요즘 뭐해?" 같은 대화 주제가 나오면 기다렸다는 듯이 '요즘 뭘 하고 싶은지' 얘기했습니다. "이런 주

제로 인터뷰하면 재밌지 않을까요?" 주절주절주절… "어, 그거 괜찮겠다"라고 누군가 응답해주면 "그럼 혹시… 떠오르는 분 있으세요?"라고 물었습니다.

구두를 고치러 갔다가, 잡화점에 갔다가 사장님이 노년의 여성이면 "저기 혹시…"라며 말을 건넸습니다. 밥을 먹다가 손맛으로 30년 넘게 한식당의 주방을 책임지고 있다는 분의 이야기를 옆자리에서 듣고 명함을 건넨 적도 있습니다. 제가 특별히 용감하거나 사교성이 뛰어난 편은 아닙니다. 모르는 누군가에게 말을 걸기까지 꽤 큰 용기가 필요합니다. 한번은 대학교에 취재차 갔다가, 노천극장에 앉아 라이브 연주를 감상하는 세 명의 청소 노동자 분들 옆에 앉은 적이 있습니다. 그분들의 수다를 듣는데, 제가 꼭 원하는 분들인 것 같아서 점점 더 엉덩이를 옆으로 옆으로 옮겨 앉았습니다. 그런데도 도저히 용기가 나질 않아서 '지금 연주되는 곡만 끝나면 말을 걸자. 음악감상을 방해하면 안 되잖아'라고 생각하며 머뭇거렸습니다. 그러다, 세 분이 갑자기 일어나 어딘가로 가셔서 바보 같은 표정으로 바라보기만 한 적도 있습니다.

〈우리가 명함이 없지 일을 안 했냐〉의 1회 주인공인 손정애 씨는 지인의 도움과 저의 (약간의) 용기가 결합한 경우입니다. 이런 프로젝트를 하고 싶다고 떠들고 다니던 가을 초입, 우연히 노윤주 작가가 쓴 『오늘의 모험, 내일의 댄스』라는 에세이를 읽었습니다. 제목이나 주제로 봐서는 제가 진행하려는 프로젝트와 전혀 상관없어 보이던 그 책에 갑자기 한 국숫집 사장님의 이야기가 등장했습니다 '이야기를 먹었다'라는 제목의 글에는 남대문시장 칼국수 골목에서 국수 한 그릇을 먹으며 사장님의 이야기를 들은 일화가 담겨 있었습니다. 내가 돈을 버니 우리 엄마 제삿날 비싼 KTX를 타고 고향까지 하루 안에 왔다 갔다 할 수 있다는 이야기였습니다.

방바닥에 누워 있던 저는 그 대목을 읽고 벌떡 일어나 앉았습니다. 이 사람이! 내가 찾던 사람이다! 내가 돈을 번다는 자부심, 엄마의 제사를 위해 고향에 가면서도 당일에 왔다 갔다 해야 하는 바쁜 일상, 이분은 언제 왜 서울에 오게 됐을까. 어떤 삶의 경로를 거쳐 서울 남대문시장의 칼국수 골목에 일터를 만들게 됐을까. 어떤 일상을 보낼까. 남대문 국숫집을 운영하려면 어떤 노하우가 필요할까. 물음표가 뭉게뭉게 퍼져나갔습니다.

점심시간 남대문시장으로 갔습니다. 무심코 지나갔으면 발견하지 못했을 만큼 협소한 곳에 한 사장님이 아무런 호객행위도 하지 않은 채 그릇을 정리하고 계셨습니다. '여기가 맞을까?' 싶었으나, 일단 앉았고 국수를 주문했습니다. 국수를 시키면 다른 메뉴를 1+1+1로 주시는 곳에서, 저는 국수를 먹다가 냉면을 먹고 다시 보리밥으로 마무리하며 사장님의 이야기를 들었습니다. 그 이야기는 바로 제가 찾던 이야기, 제가 상상하던 이야기였습니다. 사장님의 유쾌한 자부심이 뜨끈한 국물처럼 마음속을 덥혀주었습니다.

국수를 다 먹고 나서 조심스레 청했습니다. 제가 사실은 기자이고 이런 인터뷰를 하고 싶은데, 사장님 이야기를 들을 수 있을까요. 정애 씨는 명함을 받고 조금 놀란 것 같았으나, "그래요, 하죠 뭐"라고 한 번에 승낙해주셨습니다.

몇 번의 인터뷰가 끝나고 정애 씨에게 물었습니다. "장사 마치면 빨리 집에 가고 싶으셨을 텐데, 이렇게 고단한 인터뷰를 왜 해주셨어요? 그것도 몇 번씩이나… 힘들지 않으셨어요?" 정애 씨는 이렇게 답했습니다. "하겠다고 했으면 끝까지 하는 거지. 나는 약속한 건 지켜요. 그

리고 젊은 사람이 열심히 하니까, 나이 든 사람이 도와줘야지." 정애 씨는 그 뒤로도 만날 때마다 "잘될 거예요. 잘됐으면 좋겠어. 그저 멈추지 말고 계속 일을 해요"라고 응원해주셨습니다.

거절도 많이 당했습니다. '인터뷰'라는 말, '기자'라는 직함이 큰 부담으로 작용할 때가 많았고 신분이 노출되는 것, 자기 삶이 공개되는 것에 두려움을 느끼는 분도 많았습니다. 사전 인터뷰를 겸한 첫 만남 때는 꽤 즐겁게 깊은 이야기를 나누었으나, (지난 삶이 다 공개되면) 며느리가 시아버지를 존경하지 않게 될까 봐, 자식들이 너무 가슴 아파할까 봐 안 되겠다며 인터뷰를 거절하고 연락을 차단한 분도, 약속한 날 갑자기 연락이 두절된 분도 있었습니다.

그럴 때마다, 거절하는 마음에 대해 기록하고 정리했습니다. 그분은 왜 인터뷰를 거절하셨을까? 사람마다 다양한 이유가 있겠지만 인터뷰어를 믿지 못해서일 경우, 즉 섭외 과정에서 제가 신뢰를 주지 못해서라는 생각이 들면 두 번, 세 번 다시 문을 두드립니다. 인터뷰의 취지를 솔직하고 구체적으로 설명하고, 최대한 이 인터뷰를 대하는 저의 진심을 전하려고 노력합니다.

기자 일을 시작한 지 만 2년이 되지 않았을 때 저는 남성과 결혼해 가정을 이룬 남성을 인터뷰했습니다. 2000년대 중반이었고 우리 사회에서 동성애를 향한 시선이 지금보다 훨씬 편협하던 시절이었습니다. 이 남성은 장애아동들을 돌보는 일을 하고 있었고, 남자친구와 결혼해 살고 있었습니다. 만나서 듣고 싶은 이야기가 많았지만, '동성애' '장애아동 돌봄'이라는 키워드가 너무 묵직하게 다가와서 어떻게 시작해야 할지 어려웠습니다. 그분이 저라면 기자가 인터뷰 요청을 했을 때 어떤 점이 가장 걱정될까 생각해봤습니다. 메일을 보냈습니다.

"사람들이 '동성애에 관한 기사라면 이런 이야기겠지'라고 생각하는 틀을 깨보고 싶습니다. 만나주신다면 뻔하지 않은 시선으로 이야기를 담아보고 싶습니다."

지금 보면 '뻔하지 않은 시선'이라는 말 자체가 진부하게 들리기도 하지만 그때의 그 말은 저에게 진심이었습니다. 답장에는 이렇게 적혀 있었습니다.

"저는 지금껏 이런 인터뷰를 거절해왔습니다. 그런데, 뻔하지 않은 시선으로 담아보고 싶다는 그 말을 믿어보고 싶어졌습니다."

저는 아마도 부족한 것이 많은 인터뷰어였을테고, '동

성애 취재라고 해서 특별하다는 생각을 하지 마'라고 신경 쓰는 제 모습이 어쩌면 더 부자연스러울 수도 있었을 것 같습니다. 그래도 그분은 저의 마음을 이해해주셨고 받아주셨습니다. 그때의 경험은 '인터뷰하려는 마음'을 최선을 다해 전달하자고 다짐하는 계기가 됐습니다.

실패한 적도 있습니다. 기자 일을 시작한 지 채 1년이 안 되었을 때입니다. 그때 저는 연말연시에 쓸 만한 기사 아이템을 찾고 있었습니다. 따뜻한 사람들의 이야기가 소개되면 좋겠다고 생각했고, 취업준비생 시절 한 번 봉사를 간 적이 있는 한 입양기관을 떠올렸습니다. 태어나자마자 부모가 떠난 아이들을 정식 입양되기 전까지 맡아서 돌보는 곳이었습니다. 그곳에서 오래 일한 봉사자분들을 인터뷰하면 좋겠다고 생각했습니다. 저는 호기롭게 전화를 걸었고, 취재를 청했습니다. "어떤 목적으로 하시려는 건가요?"라는 질문에 저는 이렇게 답했습니다. "네, 연말연시를 맞아 훈훈한 미담 사례를 기사로 쓰고 싶어서요." 전화를 받은 분은 단호하게 말씀하셨습니다. "네. 저희는 연말연시를 맞아 훈훈한 미담 사례로 언론에 등장하고 싶지 않습니다." 거절의 말을 듣는 순간, 저는 머리를 한 대

맞은 것 같았습니다.(이렇게 진부한 표현은 쓰고 싶지 않지만, 사람들이 오랫동안 많이 쓰는 데는 다 이유가 있습니다. 정말로 머리를 한 대 맞은 기분이었습니다.) 대체, 내가 무슨 짓을 한 거지?

어떤 사람도 자신의 이야기가 '뻔한 아이템의 일부'가 되는 것을 원하지 않습니다. 저는 그 기관에 있는 사람들의 남다른 고민과 노력 따위는 무시하고 '연말연시 아이템'으로 이용하려는 속셈을 드러냈습니다. 아마 전화를 받은 분은 이렇게 느끼셨을 거예요. '우리를 도구로 이용하려고 하는구나.' 그리고 또 어쩌면 이렇게 느끼셨을지도 모르겠습니다. '여기저기 전화를 걸어 아무 데나 걸려라' 하는 속셈이구나.

다급하고 놀란 저는 갑자기 "제가 ○○년도에 거기서 봉사도 했었는데요"라고 말해놓고 바로 후회했습니다. 봉사 경력까지 이용해 먹으려는 사람, 그게 저였습니다. 그건 오해도 아니었고, 억울할 일도 아니었습니다. 저는 정말 아이템 발제의 압박에 쫓기고 있었고, '연말에 훈훈한 내용 많이 소개하잖아'라는 게으른 생각에 갇혀 있었고, 과거에 단 한 번 봉사한 곳을 기억에서 꺼내 이용하려 했습니다. 그때의 실패는 저를 많이 부끄럽게 했고, 이 글

을 쓰는 지금도 부끄럽게 합니다. 다시는 그렇게 무책임하고 무성의하고 게으른 섭외를 하지 않겠다고 다짐하게 됐습니다.

너무 단호해 보이는 거절, 더이상 청할 경우 결례가 되거나 상대방을 괴롭힐 것 같은 때는 섭외를 멈춥니다. 거절하는 과정에서 상대가 무례함을 보일 때는 저도 단호히 마음에서 떠나보냅니다. 이번에는 함께할 수 없겠지만, 언젠가 꼭 다시 만나보고 싶은 이에게는 다음을 기약하는 인사를 남깁니다. 그렇게 거절했던 분 중에 한참 뒤에 연락을 준 경우도 있습니다. "이제, 얘기할 때가 된 것 같다"고요.

섭외할 때 가장 중요한 건 뭘까요? 저는 섭외를 받는 사람의 입장에 서보는 것이 가장 중요하다고 생각합니다. 이런 인터뷰 요청을 받았을 때, 나라면 어떤 느낌일까. 나라면 어떤 점이 가장 걱정될까. 어떤 점이 가장 기대될까. 인터뷰에 응하기 전에 어떤 점을 물어보고 싶을까. 어떤 점을 확인해보고 싶을까.

섭외할 때 가장 중요한 건 상대를 안심시키는 것이라

고 생각합니다. 인터뷰를 청할 때마다 생각합니다. 당신의 마음을 내게 준다면, 나는 당신이라는 이야기를 잘 읽고 써보겠다고. 함부로 당신을 판단하거나, 내가 하려는 일의 도구로 사용하지 않겠다고. 우리의 마음속에 어떤 이야기가 담겨 있을지 모르겠지만 아직 읽어보지 못한 그 이야기 속으로 함께 들어가보자고.

섭외의 비법은 없다지만,

1. 인터뷰하고 싶은 주제, 만나고 싶은 사람에 대해 동네방네 떠들고 다닌다.

2. 유명인, 지인, 지인 소개, SNS 속 인물, 길거리에서 우연히 만난 사람 등 가리지 않고 찾는다.

3. 완벽한 조건에 맞는 사람을 찾으려 하지 않고, 다양하게 많이 만나본다.

4. 가능하다면 여러 번 만나본다.

5. 인터뷰이에게 인터뷰를 기획하게 된 배경과 목적 등을 자세히 설명한다.

6. 왜 당신이어야 하는지 설명하고 정중히 청한다.

7. 거절하면 거절의 이유를 생각해보고, 다시 노력한다. 계속 거절하면 다음 기회를 기다려본다.

8. 상대가 부담을 느낄 정도의 부탁은 하지 않는다. 상대가 무례하게 거절하면 나도 더이상 권하지 않는다.

섭외 메일 쓰기

나라면 어떤 편지를 받고 싶을까요

인터뷰 섭외 메일이 러브레터 같다는 생각을
합니다. 나는 당신의 마음을 얻을 수 있을까요.
당신은 이 편지를 보고 내게로 와줄까요.

인터뷰이를 섭외할 때 직접 만나서 청하거나 전화로 얘기할 때도 있지만, 말보다는 글이 상대방에게 좀 더 신뢰를 주기도 합니다. 우리가 만나서 하려는 것이 그냥 수다가 아니라 주제와 목적을 가진 인터뷰라는 것을 좀 더 구체적으로 설명할 수도 있고요. 말로 하기에는 쑥스러운 진지한 이야기도 전할 수 있습니다. 망설이는 상대에게 천천히 생각할 여유도 주고요. 인터뷰를 거절한 분들에게도 메일을 보낼 때가 많았습니다. '일단 한번 읽어봐주세요. 꼭 이번이 아니어도 괜찮아요' 메일입니다. 이번 장에서는 인터뷰를 위한 섭외 메일을 쓸 때 담아야 하는 것들을 얘기해보겠습니다.

인터뷰이의 이름 : 내가 만나려는 사람은 누구인가

제일 먼저 편지 받을 사람의 이름을 적습니다. 정말 기본이죠? 기본이지만 빠뜨리면 치명적인 실수가 될 수 있습니다. 섭외하는 편지에 내 이름이 적혀 있지 않다면 받는 사람은 어떨까요? 나에게 보내는 게 맞나, 섭외 편지를 복사해서 여러 사람에게 뿌리는 것 아닌가, 하는 의구심이 들 수 있습니다. 꼭 내가 아니어도 되겠구나 싶을 겁니다.

내 이름조차 정확히 적혀 있지 않은 편지를 받고 인터뷰를 하겠다고 결정하는 사람은 없습니다. 만나고 싶은 사람의 이름을 정확히 편지 맨 위에 써주세요. 저는 주로 '＿＿＿＿님께'라고 씁니다. 친분이 있는 사이여도 이번에는 '인터뷰어'와 '인터뷰이'로 각자의 페르소나가 달라지기 때문에 보다 격식을 갖추려고 노력합니다. 이름 뒤에 직함을 붙이기도 하고요. '＿＿＿＿선생님께'라고 쓸 때도 많습니다. 이름 뒤에 붙이는 말은 상대와의 관계에 따라 판단하되, 어떤 분에게든 상대가 존중받고 있다고 느낄 수 있도록 예의를 갖추기를 권합니다.

하나의 메일을 써서 이 사람 저 사람에게 똑같이 뿌리는 '단체 메일'은 지양합니다. 같은 내용으로 여러 사람을 섭외하더라도, 최소한 상대방의 고유성을 고려해 일부러도 다르게 쓰려고 노력합니다.

인터뷰어 소개① : 당신을 만나고 싶은 나는 누구인가
상대방의 이름을 불렀으니, 이제 자기소개를 합니다. 당신을 만나 인터뷰하려는 나는 누구인가. 먼저 당연히 이름(혹은 활동명)을 쓰고, 현재 하는 일과 지금까지 해온 일을 적습니다. 지금껏 거쳐온 모든 직업과 활동을 다 밝혀

야 한다는 뜻은 아닙니다. 이 편지는 이력서가 아니니까요. 소속된 회사가 있다면 회사명을 밝히고 그 회사에서 주로 어떤 업무를 하고 있으며 과거에는 어떤 업무를 했는지 간단히 적습니다. 프리랜서라면 어떤 작업을 하고 있고, 해왔는지를 보여주면 되겠죠.

'어떻게' 일하고 싶은 사람인지를 강조하면 더 좋습니다. 직업명이나 직급, 프로젝트명 등을 나열하는 것으로도 나를 설명할 수 있겠지만, 거기서 그치면 비슷한 일을 하는 다른 많은 인터뷰어와 무엇이 다른지 보여주기 어렵기 때문입니다. 예를 들면 저는 인터뷰를 할 때마다 이런 설명을 붙였습니다.

"저는 한 인물의 생애사와 현대사를 엮는 것을 좋아합니다. 한 사람의 사소해 보이는 경험, 우연으로 느껴지는 선택들이 사실은 시대와 맞닿아 있고 사회적으로 어떤 의미가 있는지 연결하는 작업입니다. 인터뷰라는 것이 그저 묻고 답하는 시간이 아니라, 대화를 통해서 그 사람의 선택, 경험, 실패와 실수에 어떤 의미가 있는지 어떤 가치를 만들어냈는지 발견해보는 과정이라고 생각해요."

이 문장들에는 인터뷰라는 업을 대하는 저의 진심이 담겨 있습니다. 말로 이런 얘기를 전하려면 쑥스러워서 제대로 다 말씀드리지 못하고 얼버무리게 됩니다. 그러나, 글을 통해서는 진지한 마음을 차분하게 전할 수 있습니다. 뭐? 생애사와 현대사? 너무 거창한 거 아닌가, 하고 느끼실 수도 있습니다. 그래도 괜찮다고 생각합니다. 이 일을 하는 마음과 태도를 전달하는 것이 목적이니까요. 아니면 말고, 뭐 그저 그런 뻔한 식의 인터뷰를 하려는 것이 아니라는 마음, 정말로 당신과 함께 당신의 이야기를 발견하고 싶다는 마음을 전달하는 것이 '자기소개'의 첫 번째 목적이라고 생각합니다. 자기소개는 여기서 끝이 아닙니다. 조금 더 보시죠.

인터뷰의 목적과 주제 : 무슨 인터뷰를 하겠다는 건가 +왜 당신이어야 하는가

나라는 사람이 하는 일과 인터뷰에 임하는 마음을 보여줬다면, 이제 구체적으로 뭘 하고 싶은지 설명합니다. 인터뷰의 주제를 전달할 차례입니다. '30년 넘게 변함없이 맛있는 떡볶이의 비밀을 알고 싶습니다' '여러 번 이직에 성공하기까지의 노하우와 경험을 듣고 싶어요'

'10대 창업가가 마주한 고민을 알고 싶습니다' 등등. 내가 당신을 만나고 싶은 이유, 인터뷰하려는 이유를 적습니다.

인터뷰하려는 목적은 자세히 설명하는 것이 좋습니다. 우리의 어떤 고민이 어떤 질문을 낳게 했는지, 그 질문을 왜 인터뷰를 통해 풀어보려 하는지, 그리고 꼭 왜 당신이어야 하는지를 이야기하는 겁니다. 이런 내용을 굳이 설명하는 이유는, 인터뷰이와 먼저 인터뷰를 하려는 목적에 공감하기 위해서입니다. '저 사람이 나한테 이런 걸 물어보려고 하는구나'와 '저 사람은 이런 고민 끝에 이런 인터뷰를 하려고 하고, 그래서 나한테 이런 걸 물어보려고 하는구나'는 많이 다르니까요. 인터뷰를 기획한 과정과 목적을 알게 된다면 인터뷰이 역시 한 팀처럼 함께 고민하고 더 좋은 아이디어를 나눠줄지도 모릅니다.

인터뷰 방식과 형식 : 구체적으로 이렇게 만들고 싶다

이어서, 인터뷰는 어떤 방식으로 할지(대면, 전화, 메신저, 서면, 화상 등), 당신은 어떤 방식이 좋은지, 인터뷰는 어떤 콘텐츠로 만들어질 예정인지(글, 영상 등), 어떤 플랫폼을 통해 언제 공개되는지 등을 소개합니다. 인터뷰이가 뭘 준

비하면 되는지, 인터뷰 때 어떤 것을 말하면 되는지, 인터뷰가 어떤 식으로 전달될지 구체적으로 그려볼 수 있도록 하는 것도 중요합니다.

혹시 이것만은 반드시 했으면 한다는 점이 있다면 그것 역시 미리 알립니다. 예를 들어 이 인터뷰는 반드시 실명으로 해야 한다, 이 인터뷰는 꼭 당신의 일터에서 진행했으면 한다, 이 인터뷰는 운전을 하며 대화를 나눴으면 한다 등등. 인터뷰이가 선호하거나 피하고 싶은 것이 있다면 반영한다는 점도 분명히 밝힙니다.

인터뷰어 소개② : 내가 해온 작업, 하고 싶은 작업

다시 나를 소개할 차례입니다. 이번에는 내가 해온 작업물을 소개합니다. 물론 제일 잘한 것, 보여주고 싶은 것을 추려서 소개합니다. 가능하면 이번 인터뷰와 비슷한 형식의 작업물을 소개합니다. 인터뷰이가 '아, 나도 이런 콘텐츠에 이런 식으로 등장하겠구나'라고 알 수 있도록 하는 거죠. 앞선 자기소개가 원론적인 포부를 보여줬다면, 두 번째 자기소개는 '그래서 이런 마음으로 인터뷰하는 나는 이런 걸 만들었습니다'를 알리는 과정입니다.

저는 보통 형식과 내용, 주제 면에서 편지를 받을 인

터뷰이가 가장 공감할 만한 콘텐츠부터 나열해 첨부합니다. 혹시 보여드릴 만한 인터뷰 콘텐츠가 아직 없어도 괜찮습니다. 이 자기소개 과정은 '추가 작업'에 해당하니까요. 여러분이 신인 인터뷰어라면 본인이 만든 다른 것들(잘 쓴 일기도 괜찮습니다. 저는 프로젝트를 기획하면서 고민하는 마음을 글로 적어 전달한 적도 있습니다)을 보여줘도 됩니다. 혹은 타인이 만든 멋진 콘텐츠 중 참고할 만한 것을 보내도 됩니다. '저는 이런 사람이고, 이런 걸 해보고 싶습니다'라는 메시지를 전달하는 것이 목적이니까요.

사례 : 당신에게 드릴 수 있는 것

인터뷰이에게 제공할 수 있는 베네핏benefit을 설명합니다. 언론사에서 진행하는 인터뷰는 보통 사례금을 지급하지 않는 것이 관행입니다. '돈을 주고 기사를 산다'는 것이 취재 윤리에 위배된다고 생각하기 때문입니다. 사례금을 지급하면, 인터뷰이가 언론사가 원하는 목적에 영향을 받을 수 있어 '진실'이 오염될 수 있다는 우려도 있습니다. 언론사 인터뷰를 통해 인터뷰이가 홍보 효과를 얻을 수 있다는 암묵적 합의도 있고요.

그러나, 인터뷰의 목적에 따라 이런 기준은 달라질 수

있습니다. 최근에는 언론사에서도 영상 인터뷰는 유튜브 출연료 명목으로 사례금을 지급하는 경우가 많습니다. 예민한 특정 사건의 당사자이거나 인터뷰를 자신의 목적을 위해 활용하려는 게 아니라면 사례금에 대해 먼저 상대방과 협의하는 것이 합리적이라고 생각합니다. 저의 경우, 사례금을 지급한 적도 있고 그렇지 않은 적도 있습니다. 사례금 대신 작은 선물을 드린 적도 있습니다. 사례금은 없으나, 책으로 출간될 경우 ○권을 드린다는 것을 미리 알리고 시작한 적도 있습니다. 어떤 경우든, 사례금 문제는 상대방에게 미리 정확하게 알리고 협의하는 것이 좋습니다. 인터뷰는 에너지가 많이 드는 작업이니까요.

인터뷰 시간과 장소 : 우리는 언제 어떻게 만날까요

첫 소통을 메일로 하는 경우도 있고, 전화나 만남 등을 통해 인터뷰를 하기로 동의한 후에 메일을 드리는 경우도 있습니다. 인터뷰를 메일로 처음 제안할 경우 시간과 장소를 특정하기는 어렵습니다. 첫 메일은 인터뷰 승낙을 받는 것이 가장 큰 목적이므로, 구체적인 시간과 장소는 이후에 이야기하는 것이 좋습니다. 다만, 인터뷰어 입장에서 프로젝트 제작을 위해 지켜야 하는 선이 있다면

'최소한의 조건'은 밝혀둡니다. '늦어도 ○월 안에는 만났
으면 좋겠습니다' 또는 '지역의 범위(서울로 와주실 수 있을까
요? 또는 가능하다면 10대 시절을 보내신 고향에서 만나 뵙고 싶습니다)'
를 밝힐 수 있겠죠.

　　인터뷰를 하기로 동의한 후에 메일을 드릴 때는 보다
구체적인 내용을 제안하는 것이 좋습니다. 이때도 인터뷰
이가 가능한 시간과 장소를 먼저 듣고 거기에 따르는 것
을 원칙으로 하되, 제작에 필요한 최소한의 조건을 알립
니다. 장소의 경우 '집이나 일터'처럼 사적인 공간과 '스
튜디오나 카페, 야외, 기타' 등 제삼의 장소로 구분해 어
느 쪽을 선호하는지 먼저 물은 뒤 의견을 맞춰나갑니다.

　마지막 인사 : 감사의 마음, 각오와 태도

　　마지막 인사에는 감사한 마음과 포부를 담습니다. 인
터뷰를 하게 되어 얼마나 기쁜지, 인터뷰를 허락해주어서
얼마나 감사한지를 밝힙니다. 미정인 경우 꼭 허락해주시
기를 기다리겠다는 바람과, 인터뷰를 하게 된다면 온 마
음을 다할 것이라는 각오와 태도도 함께 보입니다. 그리
고 혹시 이번에 함께하지 못하더라도 언젠가 꼭 만나고
싶다는 마음도요.

나라면 어떤 편지를 받았을 때 누군가에게 시간과 마음을 내어줄 수 있을까요. 어떤 편지를 받는다면 나의 속 깊은 이야기를, 내가 알고 있는 정보와 지식들을 그에게 말해주고 싶을까요. 저라면 인터뷰를 통해 나 자신도 무언가를 발견할 수 있는 사람을 만나고 싶을 것 같습니다. 내가 좀 부족해도 내 안에 있는 것들을 잘 끌어내줄 수 있는 사람, 나의 이야기를 함부로 판단하고 이용하지 않을 사람과 인터뷰하고 싶을 것 같습니다.

인터뷰를 통해 스스로에게 해보지 못했던 질문을 하고, 질문을 통해 나를 새롭게 보게 되고, 내 생각과 경험을 정리하는 일. 그렇게 인터뷰 이전과 이후의 삶이 조금씩 달라질 수 있는, 저라면 그런 인터뷰를 하고 싶을 것 같습니다.

인터뷰 섭외 메일이 러브레터 같다는 생각을 합니다. 나는 당신의 마음을 얻을 수 있을까요. 당신은 이 편지를 보고 내게로 와줄까요. 정말이지 세상에서 가장 떨리고 설레는 편지입니다.

메일에 써야 할 것들

1. 인터뷰이의 이름 : 만나고 싶은 사람의 이름을 정확히 쓴다.

2. 인터뷰어 소개① : 기본 소개. 어떻게 일하는 사람인지 일에 대한 태도나 마음가짐을 쓰는 것도 좋다.

3. 인터뷰 목적과 주제 : 무슨 인터뷰를 하겠다는 건가, 왜 당신이어야 하는가.

4. 인터뷰 방식과 형식 : 구체적으로 만들고 싶은 방향을 제시.

5. 인터뷰어 소개② : 내가 해온 인터뷰 작업, 포트폴리오 등 소개.

6. 사례 : 인터뷰이에게 드릴 수 있는 것. 사례금 등.

7. 인터뷰 시간과 장소 : 언제 어떻게 만날지 구체적으로 제안하기.

8. 마지막 인사 : 인터뷰 승낙 여부와 상관없이 감사의 마음 전하기.

오늘의 나와 당신이 만나는 단 한 번의 사건

인터뷰는 변수가 많은 일입니다.

좋은 마음으로 최선의 노력을 기울인다고 해도

통제할 수 없는 상황이 생길 수 있습니다.

그것이 인터뷰의 어려움이고

인터뷰만의 특징이기도 합니다.

인터뷰하는 날입니다. 처음 인터뷰를 할 때는 도착하기 직전까지 질문지와 준비한 자료들을 보고 또 보곤 했습니다. 갑자기 대화가 막히거나 준비한 질문들을 깜빡할까 봐 걱정됐거든요. 여러 인터뷰를 경험하며 지금은 달라졌습니다. 준비는 딱 전날까지 열심히 하고, 인터뷰 당일이 되면 그저 즐겁고 편한 마음만 유지하려고 노력합니다. 날씨가 어떤지, 오늘의 이슈는 뭐가 있는지 보기도 하면서요. 되도록 인터뷰 주제와는 상관없는 딴짓을 하다가 인터뷰 장소에 도착합니다. 그래도 되냐고요? 그렇게 하는 데는 이유가 있습니다. 인터뷰 당일에 지켜야 할 몇 가지 원칙을 소개할게요.

첫 번째, 미리 만든 질문에 집착하지 않는다.

미리 만든 질문지는 시작 전 (여유가 있다면) 한 번 쓰윽 보는 정도로 그칩니다. 우리는 오늘 '문답'이 아니라 '대화'를 할 예정이니까요.

인터뷰를 Q&A 시간으로 꾸려가면 좋은 인터뷰를 하기 어렵습니다. 우리는 그에게서 Answer(정답이나 해답)를 듣고 싶은 것이 아니라 '이야기'와 '지식, 지혜'를 듣고 싶은 것이라고 생각합시다. 서로 대화한다고 생각해야 자연

스럽게 이야기를 나눌 수 있을 거예요. 우리는 강의를 들으러 온 게 아니니까요.

인터뷰는 '오늘의 나와 당신이 만나는 단 한 번의 사건'입니다. 질문지는 어제의 내가 만든 것입니다. 인터뷰는 오늘, 지금, 이 순간에 하는 것인데 어제 만든 질문지에 너무 갇히면 안 되겠죠. 질문지는 나(인터뷰어) 혼자 만든 것이지만, 인터뷰는 상대방(인터뷰이)과 함께 만들어나가는 것이니까요.

두 번째, 인터뷰의 목적을 잊지 않는다.

자유롭게 대화하되 줄기가 될 '중심 질문'은 잊지 않으려고 노력합니다. 「좋은 인터뷰로 가는 네 갈래 길」(126쪽)에서 말씀드린 '가장 궁금한 것'에 해당합니다. 이야기를 나누다보면 잠시 다른 주제로 빠지기도 할 텐데요. 그럴 때 너무 길을 잃지 않도록 중심이 될 이야기를 가운데 두는 겁니다. '난 지금 왜 이 사람을 만나러 왔지?' '이 사람에게 가장 궁금한 건 뭐지?' 정도를 중간중간 떠올리면 됩니다.

중심 질문은 해결했고, 더 질문을 하고 싶은데 준비한 것들이 떠오르지 않거나 즉흥적으로 더 이야기를 나누고 싶다면 그 사람의 연관 검색어(118쪽)를 생각해봅니다. '이 사람과 가장 어울리는 두세 개의 단어를 떠올린다면?' 이런 단어는 현장에서 힌트를 주기도 합니다.

세 번째, 인터뷰는 '눈'으로도 한다.

인터뷰할 때 잘 듣는 '귀'만큼 중요한 것이 '눈'이라고 생각합니다. 인터뷰이의 표정, 버릇, 감정의 변화, 지니고 있는 소품 등 사소해 보이는 장면들을 눈으로 스케치하듯 담아두려 노력합니다. 인터뷰 장면을 잘 관찰하면서 인터뷰가 끝난 뒤에도 떠올려볼 수 있도록 마음에 저장하는 겁니다. 말로 다 할 수 없는 그날의 느낌과 정서를 충분히 알아챌 수 있도록 노력합니다. 눈으로 스케치하듯 마음에 담는 노력은 인터뷰를 더 깊고 풍성하게 만듭니다.

특히 인터뷰이가 답을 할 때 자료에만 눈을 두지 않기를 권합니다. 인터뷰할 때 많은 인터뷰어가 자신의 노트북이나 준비한 자료들을 보면서 질문을 합니다. 인터뷰이도 그 자료를 볼 수 있는 상황이라면 그나마 괜찮지만, 그

렇지 않은 경우 인터뷰이는 어떻게 느낄까요. 심한 경우 경찰서에서 조사를 받는 것처럼 답답함을 느낄 수도 있습니다. 내가 말을 하는데 상대의 시선이 나는 보지 못하는 어떤 자료만 본다, 그런데 그게 나에 대한 정보가 담긴 자료라면? 그런 장면이 반복된다면 즐거운 마음으로 시작했더라도 슬슬 불편해질 거예요. 그래도 자료를 봐야 성실하게 인터뷰를 진행할 수 있지 않을까? 저도 늘 하는 고민입니다. 그러나, 준비는 인터뷰 현장에 오기 전 미리 충분히 하고 가급적 현장에서는 인터뷰이에게만 집중하기를 권합니다.

네 번째, 다음을 믿는다.

오늘의 인터뷰가 생각보다 잘 풀리지 않거나, 예상과 다른 어려움이 생겨도 괜찮다고 생각합니다. 다음이 있을 거라고, 다음에 더 잘하면 된다고 생각합니다. 인터뷰는 변수가 많은 일입니다. 좋은 마음으로 최선의 노력을 기울인다고 해도 통제할 수 없는 상황이 생길 수 있습니다. 사건 사고나 날씨처럼 어쩔 수 없는 변수가 생기기도 하죠. 그것이 인터뷰의 어려움이고 인터뷰만의 특징이기도 합니다. 그럴 땐 너무 낙심하지도 절망하지도 말고 다

음 기회가 있을 거라고 믿어봅니다. 오늘의 부족한 대화를 다른 방법으로 보충할 수도 있고, 오늘의 실수를 경험삼아 더 나은 인터뷰를 할 수도 있으니까요.

대학로의 한 지하 소극장에 공연을 보러 간 적이 있습니다. 관객이 별로 없는 연극이었어요. 한 신이 끝나면 무대 한쪽에 서 있던 작은 밴드가 매번 똑같은 노래를 무심한 얼굴로 불렀습니다. "걱정하지 마~ 어차피 잘 안될 거야~." 무표정한 그 멜로디의 노래가 이상하게도 얼마나 위로가 됐는지 모릅니다. 대체 나는 왜 기자가 됐지, 나는 왜 이렇게 일을 못하지, 자책하며 하루하루 땅으로 꺼져가는 것 같던 그때, 그 노래는 저를 웃게 하고 힘을 주었습니다. "그래, 뭐, 망해봤자 망하기밖에 더 하겠냐!" 저는 인터뷰를 하러 갈 때마다, 특히 정말 잘하고 싶은 인터뷰를 하러 갈 때마다 그 노래를 생각합니다. "걱정하지 마. 어차피 예상과는 다를 거야." 그리고 생각합니다. 괜찮아. 다음이 있을 거야.

마음을 단단히 챙겼다면, 이제 준비물도 챙겨봅시다. 인터뷰 장소로 가기 전 다음을 체크합니다. 전날 밤 미리 해두면 더 좋습니다.

□ 인터뷰 시간, 장소

□ 녹음기(없으면 핸드폰), 충전기, 연결선

□ 카메라(배터리 체크), 삼각대 등 관련 장비

□ 노트와 펜

□ 인터뷰 준비 자료, 질문지 꼼꼼하게 정리(현장에선 볼 필요 없게 외울 것)

□ 작은 선물(음료 등 디저트나 만남을 기념할 만한 것)

□ 날씨, 사건 사고 등 뜻밖의 상황에 대비할 것(우산, 교통편, 시간과 장소 변동 가능성 등)

인터뷰 장소에 도착했습니다. 다음은 실제 인터뷰 과정입니다.

1. 인사

인터뷰이와 인사를 나눕니다. 가벼운 안부부터 오늘의 컨디션은 어떤지를 살핍니다.

2. 인터뷰의 목적과 방법 설명

인터뷰 전에 충분히 협의했겠지만, 당일 다시 한번 인터뷰의 목적에 대해 이야기합니다. 인터뷰가 콘텐츠화된

다면 어떤 형식으로 언제쯤 발행될 예정인지도 다시 알립니다. 영상이나 사진 촬영을 한다면 어떻게 할 것인지도 미리 알리고 협의합니다.

3. 예정된 시간 확인

인터뷰이의 스케줄을 확인합니다. 당일 변수가 생겨 예정보다 빨리 끝내야 하는지, 혹은 원래 약속한 것보다 더 여유롭게 할 수 있는지를 확인합니다.

4. 인터뷰 시작

인터뷰를 시작합니다. 상대방의 동의를 구하고 녹음도 시작합니다. 자신의 목소리가 녹음된다는 사실이 상대를 긴장하게 할 수 있습니다. 인터뷰에서 나온 이야기는 얼마든지 수정할 수 있고, 상대의 동의 없이 내보내지 않는다고 알리는 것이 좋습니다.

5. 중간 체크

인터뷰 중간 인터뷰이가 지쳤거나 대화가 잘 풀리지 않는 경우 혹은 그 밖의 이유로 쉬는 시간이 필요하다고 생각되면 잠시 멈춥니다. 화장실에 다녀오거나 물이나 음

료를 마십니다. 녹음이 잘 되고 있는지, 질문지나 자료를 살피며 어떤 것이 빠졌는지 체크합니다. 이때, 지금까지 나눈 대화 중 '중심 질문'에 연결될 만한 이야기가 있었는지 살피고, 이후의 대화는 어떤 방향으로 흐르는 게 좋을지 생각해봅니다. 혹시 사회적 사건을 주제로 인터뷰를 진행하고 있었다면, 인터뷰 도중 관련 속보가 발생했는지도 확인합니다.

6. 인터뷰 재개

인터뷰를 다시 시작합니다. 자연스럽게 대화를 이어가되, 중간 체크 때 '이건 꼭 해야 하는데 빠졌네' 싶은 질문이 있으면 합니다. 이미 인터뷰 목적에 필요한 대화를 마쳤다면, 이때는 좀 더 자유롭게 예정에 없던 질문들도 해봅니다.

7. 인터뷰 마무리

인터뷰를 마무리합니다. 서로 더 나누고 싶은 이야기는 없는지, 오늘의 인터뷰가 어땠는지 소감을 나눕니다. 대화 중 잘 이해가 되지 않았던 점이나, 흐름상 놓치고 지나갔던 것, 이야기를 방해할 수 없어 더 질문할 수 없었던

것 등을 다시 묻거나 확인합니다.

8. 다음 일정 확인

오늘의 인터뷰가 부족하다고 느껴졌다면 추가 인터뷰가 가능한지, 가능하다면 만남 또는 전화, 이메일 등을 통한 방법 중 어느 쪽이 좋을지 확인합니다. 인터뷰 콘텐츠를 발행하기 전 내용을 미리 공유할지, 공유한다면 언제까지 피드백(의견)을 받을 수 있을지도 체크합니다.

9. 인사

마지막 인사를 나눕니다. 인터뷰를 위해 시간과 마음을 내어준 인터뷰이에게 충분히 감사를 표합니다.

드디어 인터뷰를 마쳤습니다. 끝나고 돌아가는 길에 무엇을 해야 할까요. 인터뷰는 에너지를 많이 쓰는 작업이니 아마 푹 쉬고 싶을 겁니다. 그래도 여기서 조금만 더 힘을 내어보자고 말씀드리고 싶습니다. 인터뷰가 막 끝나고 집 혹은 일터로 돌아가는 그 시간을 저는 가장 중요하게 생각합니다. 그때 오늘의 인터뷰를 정리할 만한 한 문장, 단어, 또는 한 장면을 떠올려보거든요. 시간이 지날수

록 여운이 옅어지기 때문에 가급적 다른 장소에 도착하기 전까지 방금 전 그 사람과의 만남을 저만의 언어로 잘 기록해보려 합니다. 그게 왜 중요한지, 어떻게 해야 할지는 다음 장에서 말씀드릴게요.

거북목 스트레칭
잠시 위를
바라보세요.

1. 미리 만든 질문에 집착하지 않는다.
: 인터뷰는 문답(Q&A)이 아니라 대화. 질문지는 어제의 내가 만든 것,
인터뷰는 오늘의 우리가 함께 만드는 것이다.

2. 인터뷰의 목적을 잊지 않는다.
: 자유롭게 대화하되 '중심 질문'은 잊지 않는다.

3. 인터뷰는 눈으로도 한다.
: 인터뷰이와 눈으로 소통할 것. 인터뷰이가 대답할 때 자료만 보고 있
으면 인터뷰 장소는 경찰서가 된다는 것을 기억하자.

4. 다음을 믿는다.
: 오늘의 인터뷰가 부족하더라도, 다음 기회가 있을 거라고 믿고 여유
를 갖는다.

interview :

4.

인터뷰라는 글쓰기

우리의 만남은 어떤 이야기가 될까요

인터뷰를 마친 우리의 마음속에는
생각보다 많은 것들이 기록돼 있습니다.
인터뷰가 콘텐츠가 되기까지
방황하며 떨리는 우리의 동공과 마음을 잡아줄
마법의 질문을 해봅시다.

인터뷰가 끝나고 나면 다양한 감정이 찾아옵니다.

'이렇게 멋진 이야기를 나누다니! 완벽했어! 빨리 가서 콘텐츠로 만들고 싶다! 어서 사람들에게 이 인터뷰를 보여주고 싶다!'

'아… 망한 것 같아. 엉망진창이었어. 어쩌지….'

현실에서 우리가 느끼는 마음은 아마 이 사이에 있을 겁니다. 잘한 것 같기도 하고, 못한 것 같기도 하고. 인터뷰를 하는 동안 가장 많이 든 생각은 아마 이것이 아닐까요. '아, 역시 예상대로 안 되는구나. 준비한 대로 흘러가진 않는구나.'

분명히 머릿속에 준비해둔 질문들이 있었으나 생각대로 할 수 없고, 예상과는 다른 답변이 나와서 당황하기도 했을 겁니다. 뭔가 엄청난 이야기를 들은 것 같은데 정확히 이해하지 못해 다시 물어봐야 하나, 물어봐도 될까 고민되기도 하고요. 걱정했던 것보다 더 즐겁게 많은 이야기를 나눈 것 같은데, 막상 콘텐츠로 만들려고 하니 특별히 기록할 말이 없다는 느낌이 들 수도 있습니다. 혹은 좋은 내용이 정말 많았는데 어디서부터 어떻게 정리해야 하나 막막한 기분에 휩싸이기도 할 겁니다. (보통, 제가 제

일 많이 하는 말은 이겁니다. "아! 다시 하면 진짜 잘할 수 있을 것 같은데! 다시 하고 싶다!")

이 모든 감정은 지극히 바람직한 인터뷰 후 반응이라고 말씀드리고 싶습니다. 이런 감정들을 느끼셨다면 여러분은 정확히 '인터뷰라는 세계'에 들어오신 겁니다.

인터뷰를 좋아하고 오랫동안 해온 저도 매번, 정말 매번 인터뷰가 끝나고 나면 다양한 감정에 휩싸입니다. 잘됐다면 잘됐기 때문에, 생각보다 잘 안됐다면 잘 안됐기 때문에.

인터뷰를 잘하는 것과 인터뷰를 콘텐츠로 잘 정리하는 것은 다른 차원의 문제입니다. 어떤 사람과 마음을 나누며 교감하는 것까지는 잘할 수도 있지만, 그것을 콘텐츠로 만드는 것은 그날 나와 인터뷰이가 느낀 것을 타인에게도 공유할 만한 의미와 가치를 담아 정리하고 전달해야 하는 것이니까요.

지금부터는 '인터뷰'를 '인터뷰 콘텐츠'로 만들어가는 과정을 이야기해보겠습니다. 인터뷰가 끝나면 저는 보통 "오늘의 만남을 정리할 수 있는 한 문장은 뭘까?" 고민합

니다. 이 한 문장은 '주제'나 '이야기의 요약'과는 다릅니다. 오늘의 인터뷰를 가장 잘 보여줄 수 있고, 그 자리에 없던 사람에게도 그날의 인터뷰를 잘 전달할 만한 대표 문장을 말합니다. '우리의 만남이 어떤 이야기가 될 수 있을까?' 고민할 때 그 이야기의 성격과 방향을 결정하는 데 도움을 줄 문장입니다. 이 한 문장을 잘 찾는다면 인터뷰 콘텐츠 만들기는 술술 풀립니다. 어떤 때는 인터뷰 도중에, 인터뷰가 끝나자마자 "이거다!" 하고 찾을 때도 있지만, "이것 같기도 하고…" 어렴풋이 감만 잡을 때가 많습니다. 긴 인터뷰가 끝났지만 특별히 아무 문장도 떠오르지 않을 때도 있습니다.

정리할 만한 한 문장이 특별히 떠오르지 않을 땐, 억지로 짜내려고 하지 않습니다. 대신 다른 문장이나 단어들을 마구마구 떠올려봅니다. 그날 인터뷰이가 했던 말 중에 인상 깊었던 말, 자주 등장한 단어, 많이 공감했던 어떤 대화, 혹은 인터뷰 장소에서 받은 추상적인 느낌도 괜찮습니다. "피곤해 보였다" "추웠다" "그가 계속 한쪽 눈을 깜빡였다" 등 인상이나 묘사도 괜찮습니다. 어떤 느낌이든 마음속에 담아두지 않고 꺼내서 글자로 표현해보는

것이 중요합니다. '이 문장을 주제로 삼아서 써야지!' 하는 부담감으로 시작하면 솔직하고 좋은 문장(단어)들은 소파 밑으로 들어간 펜 뚜껑처럼 손을 뻗을수록 깊이 도망갈 수도 있습니다. 그냥, 내 마음에 자연스레 떠오르는 문장들, 단어들을 퍼올려봅니다.

아무렇게나 같지만 그런 문장과 단어가 떠오르는 데는 이유가 있습니다. 그렇게 마음 밖으로 꺼낸 문장과 단어는 우리가 만들 인터뷰 콘텐츠에 어떤 기둥과 다리가 되어줄 수도 있습니다. 그래도 아무 생각이 안 난다면 이런 방법을 권해드립니다. 저는 모든 인터뷰 콘텐츠 작업을 이렇게 시작합니다.

그날의 인터뷰를 친구에게 얘기해준다면?

그날의 인터뷰를 친한 친구나 동료, 가족에게 가볍게 수다 떨듯이 전달해보는 겁니다. 실제로 누군가에게 말해보거나 누군가에게 이야기하듯 혼잣말을 해봐도 좋습니다. 들어줄 사람이 없거나, 타인에게 말하는 것이 어색하다면 혼자 메시지 창을 열고 '나에게 보내기' 기능을 활용해 친구와 채팅하듯이 말해봐도 좋습니다. 여기서 중요한

건 절대 완벽한 문장으로 쓰려고 하지 말고, 그야말로 말하듯이 해보는 겁니다.

여러분이 어떤 인터뷰를 하고 왔다는 걸 친구가 알게 되면 아마도 크게 두 가지를 궁금해할 겁니다.

"어땠어?"
"뭐래?"

당장 인터뷰를 글로 정리하는 건 어렵지만, 이 두 가지 질문은 어떤가요. 이 정도면 큰 부담 없이 편하게 대답해볼 수도 있을 것 같죠?

어땠어?라는 질문에는 인터뷰한 후의 인상이나 이미지, 느낌을 대답할 수 있습니다. 인터뷰가 전체적으로 어땠는지, 실제로 그 사람을 만나보니 어땠는지 말할 수 있겠네요.

뭐래?라는 질문에는 어떤 대화를 나눴는지 얘기해볼 수 있습니다. 그날 인터뷰이가 한 말 중 기억에 남는 말, 재밌는 농담부터 의미 있는 대화까지 생각나는 대로 답할 수 있습니다.

이렇게 정리하다보면 인터뷰이를 제삼자에게 자연스럽게 설명하고 소개하게 됩니다. 그 과정에서 인터뷰이의 입장이 되기도 하고, 인터뷰이를 잘 모르는 제삼자의 입장에 서기도 합니다. 이 과정 자체가 아주 중요한 정리의 순간이 됩니다. 이렇게 소개하고 설명해보면 인터뷰에서 어떤 느낌을 받았구나, 어떤 이야기가 나에게 와닿았구나 하는 것들이 생깁니다. 이런 식으로 편하게 정리하면서 자연스럽게 어떤 말들이 있었는지 녹취록을 한번 찾아보기도 하고, 주제별로 대화를 묶어보기도 하면 됩니다.

누군가에게 설명하거나 전달할 때, 우리는 묘하게 상대를 설득하려는 경향을 갖게 됩니다. 그게 좋다는 이야기든 안 좋다는 이야기든요. 그 과정에서 내 생각이 논리적으로 정리되는 경험을 하기도 합니다. 말하다보면 이게 말이 되는지 안 되는지, 어떤 식으로 구성하면 좋을지 판단도 할 수 있습니다.

가장 먼저 떠오르는 문장들, 이야기들, 인상들이 가장 중요하다고 여기고 우선적으로 앞에 두는 게 좋습니다. 생각나지 않는 것들은—물론 그 안에 놓친 중요한 이야기들이 있을 수 있지만—일단은 과감하게 버리거나 후순위로 둬도 좋습니다.

저는 2018년 유튜버 박막례 님을 인터뷰했습니다. 일흔이 넘은 나이에 유튜브 채널을 열고 유쾌하고 솔직한 일상을 보여줘 많은 사랑을 받은 분이죠. 구독자는 당시 기준으로 50만 명이 넘었고, 구글 본사에서도 초청할 만큼 독보적인 채널의 주인공이기도 했습니다. (2024년 6월 기준 구독자 118만 명을 보유한 여전히 사랑받는 유튜버입니다.)

두 시간 넘게 인터뷰를 한 후 제일 먼저 든 생각은 '헉. 큰일 났다. 이걸 어쩌지…?'였습니다. 인터뷰가 제 예상과는 다른 방향으로 흘러갔기 때문입니다. 아주 유쾌하게, 때론 눈물지으며 열심히 인터뷰했지만, 준비한 질문은 절반도 하지 못했습니다. 게다가 아주 많은 이야기를 들었는데 도대체 어디서부터 어떻게 정리해야 할지 아득했어요. 준비한 질문은 '70대 유튜버의 삶'이었으나, 막례 님이 들려준 얘기는 유튜버로서의 삶에만 국한되지 않았습니다. 막례 님은 솔직하고 거침없이 자신의 이야기를 잘하는 분이었고, 유튜브 콘텐츠만으로는 다 알기 어려운 다채로운 삶의 장면들을 간직하고 계셨습니다.

인터뷰를 마치고 사무실에 돌아오자, 메신저로 동료들이 하나둘 묻기 시작했습니다. 유튜브를 통해 막례 님

의 편(박막례 님의 구독자들은 자신들을 '팬'이라 아니라 '편'이라고 부릅니다)이 된 이들이 주위에도 꽤 있었습니다. 동료들은 물었습니다.

"어땠어?"

"뭐래(뭐라서)?"

저는 쭐레쭐레 답을 하기 시작했습니다.

어땠어? → "진짜 유쾌하고 즐거웠어. 웃다가 울다가. 말씀을 정말 솔직하고 재밌게 잘하시더라고. 옷도 화장도 화려하고 예쁘게 꾸미셨어. 반지를 거의 열 손가락에 다 끼고 오신 거야. 오늘을 아끼지 말자고. 놔두면 다 똥 된다고. 재밌는데 거기에 다 삶의 철학이 있으셔. 와, 근데 놀라운 얘기도 많이 들어서 이걸 다 어떻게 정리하지."

뭐래? → "정말 고생을 많이 하셨더라고. 남편이 일찍 집을 나가버려서, 20대에 리어카를 끌고, 남의집살이를 하고. 애 셋을 키우면서 식당을 했는데 또 빚쟁이가 찾아와서… 이제 좀 살 만해진다 싶었는데 갑자기 치매 위험이 있다고 해서… 근데 그게 다 지금은 콘텐츠가 된 거야."

입과 손가락으로 주절거리던 저는 앗! 이거다! 싶었습니다. 지금 주절거린 이 내용을 쓰면 되겠다. 그렇게 제가 찾은 한 문장은 이것이었습니다.

[한 문장] "산전수전 72년의 삶이 콘텐츠다."

이어 떠오른 말들은 이런 것이었어요.

"전쟁에서 유튜브까지"
"치매 위험 진단 받고 2년 뒤 《보그》 모델이 되다?"
"오매오매 이게 뭔 일이여?"(막례 님이 인터뷰에서 가장 자주 한 말)

원래 제가 인터뷰에서 다루려고 했던 것은 70대 여성이 어떻게 유튜브를 하게 됐고, '지금' 어떤 일상을 사는지였지만 인터뷰를 하고 보니 유튜브 이전의 삶이 마음에 더 깊게 남았습니다. 막례 님이 울고 웃으며 씩씩하게 지나온 삶의 장면들이 지금은 많은 사람에게 위로와 공감을 주는 유쾌한 콘텐츠로 만들어지고 있다는 걸 깨달았죠. 그래서, 막례 님의 화려한 오늘보다 과거를 조금 더 강조

한 콘텐츠를 만들고 싶다고 생각하게 됐습니다. 막례 님의 인터뷰 콘텐츠는 이렇게 시작합니다.

"할머니는 7남매 중 막내로 태어났다. 기억은 안 나지만, 만세 살에 전쟁이 터졌고 살아남았다. 옆집 앞집 뒷집 친구들다 하는 농사일도 안 하고 곱게 컸는데, 스무 살에 결혼하고인생이 꼬이기 시작했다. 3남매를 낳은 뒤 남편이 집을 나갔다. 리어카 엿 장사, 과일 장사, 떡 장사, 가사도우미 등을하다가 공사장 앞에서 백반집을 10년 동안 했다. 얼굴 본 지오래된 남편의 빚쟁이들이 식당으로 찾아와 버는 족족 대신 빚을 갚았다. 밑 빠진 독에 물 붓는 삶이 싫어 일본으로떠나려 했으나 취업사기를 당해 돈을 날렸다. 서른셋부터다시 식당에서 일하며 3남매를 홀로 키웠다. 할머니의 사연을 아는 사람마다 손을 붙잡고 울었다. '칠십하고도 한 살을 더 먹게 되는구나' 하던 어느 날, 병원에서 치매 가능성이 있다는 진단을 받았다.

그 후 2년, 할머니는 어떤 일상을 살고 있을까. "오매오매이게 뭔 일이여. 오홍홍홍홍(웃음). 나 이렇게 행복하다 죽는 거 아니냐." 할머니는 스위스에서 패러글라이딩을 했고

미국 패션잡지 《보그Vogue》에 '패션 피플'로 소개됐으며 구글 본사에 초청됐다. 할머니의 유튜브 계정 '코리아 그랜마 Korea Granma'는 구독자 수 59만 명을 넘었다. 치매를 두려워하던 식당 주인 박막례 할머니에게 대체 무슨 일이 일어난 걸까."(《경향신문》, 2018년 12월 22일)

이 인터뷰는 큰 호응을 얻었습니다. 우선 사내에서 좋은 평가를 받아 당일 신문 1면 톱기사로 배치됐고, 독자들로부터 큰 지지를 받았습니다. SNS를 통해서도 많이 회자되었습니다. 유쾌하고 화려해 보이던 유튜버 셀러브리티 할머니의 삶에 이런 시간들이 새겨 있다는 사실에 감동하고 위로받았다는 내용이 많았습니다. 10대, 20대 독자 중에는 할머니의 삶을 통해 현대사 공부를 하게 됐다는 반응도 있었습니다.

이 인터뷰를 잘 정리할 수 있었던 건, 중심이 된 한 문장을 찾았기 때문이었습니다. 그리고 그 한 문장을 찾은 건 인터뷰를 궁금해한 동료들에게 수다 떨듯 편하게 그날의 만남을 전달해봤기 때문이었고요. 그 많은(좋은) 이야기 중에 마음속에서 가장 자연스럽게 먼저 튀어나온 것들 덕분에 "오매오매 이게 뭔 일이여"라고 말하는, 이 화려하

고 유쾌해 보이는 위대한 여성의 웃음 속에 얼마나 많은 눈물이 담겨 있는지 잘 기록할 수 있었습니다.

우리의 만남은 어떤 이야기가 될까요. 아직은 모릅니다. 우선 한 문장을 생각합니다. 그 한 문장을 위해 오늘의 만남을 수다 떨듯 풀어내봅니다. '이제부터 정말 대단히 멋진 콘텐츠를 만들겠어!'보다는 친한 친구에게 가볍게 전달하는 수다로 시작합니다.

인터뷰를 마친 우리의 마음속에는 생각보다 많은 것들이 기록돼 있습니다. 인터뷰가 콘텐츠가 되기까지 방황하며 떨리는 우리의 동공과 마음을 잡아줄 마법의 질문을 해봅시다.

"어땠어?"
"뭐래?"

1. 콘텐츠를 만들겠다는 생각보다, 그날의 인터뷰 내용을 친구에게 가볍게 전달하듯 얘기해본다.

2. "어땠어?"
인터뷰 후의 인상이나 이미지, 느낌들. 인터뷰가 전체적으로 어땠는지, 실제로 그 사람을 만나보니 어땠는지 등을 말해본다.

3. "뭐래?"
어떤 대화를 나눴는지 말해본다. 그날 인터뷰이가 한 말 중 기억에 남는 말, 재밌는 농담부터 의미 있는 대화까지 생각나는 대로 꺼내본다.

한 장면, 그리고 한 문장

하루를, 1년을, 일생을 기록하는 일도
한 장면, 한 문장에서 시작합니다.

2019년 7월 1일 저는 경기도 평택의 한 사무실로 향했습니다. 사무실의 이름은 '차차車茶'. 타는 차와 마시는 차의 의미가 더해진 그곳은 금속노조 쌍용자동차 지부 사무실이었습니다. 사무실에도 이름이 있다니. 사람들이 얼마나 마음을 쏟고 있는 공간인지 느껴졌습니다. 차차에서 저는 한 사람을 만나기로 약속했습니다. 김득중. 그를 어떻게 소개하면 좋을까요. 누구나 여러 모습, 여러 역할을 갖고 살아가지만 그는 2013년부터 한 이름으로 오래 불리고 있었습니다. '지부장님.' 금속노조 쌍용자동차 지부장의 줄임말입니다. 저도 그날 그를 "지부장님"이라고 불렀습니다. 우리는 그날 차차에서 긴 인터뷰를 했습니다.

2009년을 떠올리면 어떤 일이 가장 먼저 떠오르시나요? 한 해를 기억하는 방식은 모두 조금씩 다를 거예요. 입학이나 졸업, 입사, 퇴사, 창업, 결혼이나 출산처럼 큰 이벤트가 있었다면 아마 '2009'라는 숫자가 뚜렷하게 남아 있을 겁니다. 개인적인 일보다는 사회적인 사건이나 사고로 기억하는 분도 있을 거예요. 어떤 분은 마이클 잭슨이 세상을 떠난 해로, 어떤 분은 버락 오바마 대통령이 취임한 해로 기억하실 것 같네요. 미국 인디애나대학 교

인터뷰라는 글쓰기

수 엘리너 오스트롬이 여성으로서는 최초로 노벨경제학상을 수상한 해이기도 합니다. 우리나라에도 정말 많은 일이 있었습니다. 구글링을 해보니 5만 원권 지폐가 처음 발행된 해가 2009년이네요. 인천대교가 개통되었고, 대법원이 처음으로 존엄사를 인정하는 판결을 내렸습니다. 걸그룹 2NE1과 포미닛이 데뷔한 해이기도 합니다. 프로야구팀 기아의 팬이라면 12년 만에 한국시리즈 우승을 한 해로 기억하실 것 같습니다.

입사한 지 만 4년, 사회부 기자였던 저에게 2009년은 많은 이들의 죽음을 기록한 해로 남아 있습니다. 용산 참사(서울 용산 남일당 건물에서 철거를 반대한 이들과 경찰특공대 사이에 발생한 충돌로 화재가 발생해 철거민 5명과 경찰 1명이 사망한 사건) 피해자들, 김수환 추기경, 노무현 전 대통령, 김대중 전 대통령. 제가 많이 좋아한 배우 장진영 씨도 그해 세상을 떠났습니다. 안타까움과 분노, 허무함, 삶을 돌아보게 하는 숙연함과 슬픔이 뒤엉킨 속에서 정신없이 취재를 하고 기사를 썼던 기억이 납니다.

김득중 지부장에게도 2009년은 잊을 수 없는 해였습니다. 그해 회사에서 2,646명이 해고되었고 그도 그중 한

명이었습니다. 쌍용차는 여러 번 매각됐습니다. 1998년 외환위기 때 대우차에 팔렸다가, 2000년 대우그룹의 해체와 함께 법정관리에 들어갔습니다. 정부와 채권단은 2004년 10월 중국 상하이자동차에 쌍용차를 팔았는데, 매각 당시부터 노조는 기술 유출을 노린 '먹튀 인수'를 우려했습니다. 우려는 현실이 됐습니다. 상하이차는 단 한 푼의 투자 약속도 지키지 않고 기술만 빼간 채 2009년 1월 법정관리를 신청했습니다. 노조는 2009년 4월 월급을 줄이고 퇴직금까지 담보로 고용안정기금을 만드는 파격적인 자구책을 내놓았지만, 회사는 해고를 통보했습니다. 정리해고가 부당했다는 것은 검찰 수사와 법원 판결을 통해 확인됐습니다. 회사가 회계장부를 조작해 '서류상 경영위기'를 만든 것이 드러났기 때문입니다. 그러나 이런 '사실'이 확인된 것은 한참 후의 일이었습니다. 2009년의 김득중 씨와 동료들은 해고 통보를 받았고, 파업을 결정했습니다. 77일간 공장을 점거했습니다.

파업 동안 회사는 공장의 전기와 물을 끊고, 음식물과 의약품 반입도 막았습니다. 그 기간 동안 한 노조 간부의 부인이 자살했는데, 회사는 이때 공장을 향해 〈오 필

승 코리아〉 등 흥겨운 노래를 틀었습니다. 회사가 투입한 경비용역 직원들은 쇠파이프로 노조원들을 폭행했고, 소화기로 한 노조원의 얼굴을 강타해 치아가 빠지기도 했습니다. 2009년 8월 4일과 5일엔 대테러 진압 업무를 맡고 있는 경찰특공대가 투입됐습니다. 경찰은 유통기한이 5년 지난 최루액 20만 리터를 사람이 있는 곳에 게임하듯 떨어뜨렸는데, 최루액을 맞은 이들은 살갗이 벗겨졌습니다. 테이저건, 다목적발사기, 헬기, 기중기 등의 장비도 사용됐습니다. 노조는 이틀 만에 사실상 항복했습니다. 한 기업의 파업을 이런 식으로 진압한 것은 유례가 없는 일이었고, 진압 방식을 결정한 것은 당시 청와대였습니다.

해직자들은 뿔뿔이 흩어졌습니다. 같은 아파트에 살며 함께 아이를 키우던 사람들은 '산 자(회사에 남은 자)'와 '죽은 자(해고된 자)'로 나뉘었고, 마을공동체는 붕괴되었습니다. '쌍용차 해직자는 빨갱이'라는 딱지가 붙어 재취업이 어렵게 되자, 사람들은 먼 지방으로 떠났습니다. 부당해고, 잔인한 파업 진압으로 남은 몸과 마음의 상흔. 폭력적인 노조라는 오명과 손가락질…. 불법파업을 주도했다는 이유로 1년 9개월 동안 구속되었던 김득중 씨가 출소후 들은 소식은 동료들의 죽음이었습니다. 사람들, 사람

들이 죽어갔습니다. 의족을 하고도 공장에서 신나게 일했던 동료, 불법 파업이었다는 억울함을 풀고 재취업에 성공해서 보란 듯이 살겠다고 씩씩한 모습을 보였던 동료, 두 아이를 키우던 가장⋯. 해직자 중 가족을 포함해 확인된 수만 30명이 사망했고 그중 상당수는 스스로 목숨을 끊었습니다.

그 후 10년이 흘렀습니다. 김득중 씨를 비롯한 해직자들은 포기하지 않고 싸웠습니다. 파업 진압의 실상과 정리해고의 부당함, 해직자들의 비극적인 죽음이 알려지면서 그들을 돕는 사람들도 많아졌습니다. 그 사이 쌍용차의 주인은 또 바뀌었고 정부도 중재에 나서며 해직자들은 하나둘 회사로 복귀하게 됐습니다. 김득중 씨와 파업 당시 노조지부장이었던 한상균 씨를 비롯해 노조 간부들은 다른 동료들을 먼저 복귀시키고 맨 마지막 명단에 자신들의 이름을 올렸습니다.

제가 김득중 씨를 만난 2019년 7월 1일은 회사가 해고를 통보한 지 10년 만에 다시 회사로 돌아가는 날이었습니다. 김득중 씨는 마지막 복귀자 48명에 포함됐고, 새 근로계약서를 쓰고 새 사번을 받았습니다.

이야기가 많이 길었죠? 인터뷰 정리하는 법을 말하다가 왜 갑자기 쌍용차 부당해고 사건을 이토록 길게 늘어놓는지 조금 당황스러울 수도 있을 것 같습니다. 그날의 인터뷰를 제가 어떻게 정리할 수 있었는지를 전하려면, 그날이 어떤 의미였는지를 설명해야만 했습니다. 그날 김득중 씨와 제가 어떤 마음으로 테이블 앞에 앉아 있었는지를 조금이나마 생생하게 전하고 싶었어요.

제가 김득중 씨에게 인터뷰를 청한 것은, 쌍용차 부당해고 사건 10년을 맞아 이 사건을 정리하고 회사로 복귀하는 마음을 듣기 위해서였습니다. 그런데 그날 김득중 씨에게 회사로 복귀하는 마음은 들을 수 없었습니다. 그는 여전히 회사로 돌아가지 못하고 있었기 때문입니다. '쌍용차 해직자 전원 복귀' '마지막 해직자 48명까지 전원 회사로' 등으로 알려진 것과 달리, 김득중 씨를 포함한 해직자들은 서류상 회사로 복귀는 했지만 부서 배치를 받지 못하고 6개월 무급휴직을 하게 됐습니다. 김득중 씨와 동료들은 회사의 통보를 또 한 번 받아들일 수밖에 없었어요. 해직자에서 무급휴직자가 된 김득중 씨는 "안타깝지만 기다리겠다"고 했습니다. 해직자로 살아온 10년. 기

다리고 또 기다리는 일은 그가 가장 잘하는 일이 된 것처럼 보였습니다.

자, 이 이야기를 어떻게 정리하면 좋을까요. 길었던 10년의 이야기. 누군가의 삶이 완전히 붕괴되고 누군가는 기어이 힘을 모아 다시 일어서려 애쓴 이야기. 풀리지 않는 억울함과 분노, 사라지지 않는 상처, 이미 세상을 떠난 사람들, 자기 일인것처럼 마음을 모아 도운 사람들, 늦었지만 드러난 진실. 이것을 어떻게 한 명의 인터뷰를 통해 풀어낼 수 있을까요.

저는 생각보다 쉽게 이 인터뷰를 정리할 수 있었습니다. 인터뷰가 끝나고 자연스럽게 김득중 씨와 쌍용차 사람들을 표현할 한 문장과 한 장면이 떠올랐거든요.

[한 문장]
그는 아직 문밖에 있다. 그들은 아직 문밖에 있다.

[한 장면]
10년 만에 출근을 기대했지만, 여전히 공장 안으로 들어가지 못하고 바라보는 김득중 씨의 뒷모습.

1993년 입사할 때 받았던 사번은 사라지고 '20190414'라는 새 사번을 받았지만, 여전히 회사에 출근하지 못하는 김득중 씨의 모습으로 이날의 인터뷰 콘텐츠를 시작했습니다. 해결된 것 같지만, 사실은 아직도 진행 중인 부당해고 문제를 가장 선명하게 잘 보여줄 수 있는 문장이자 장면이라고 생각했습니다. 어렵고 무겁고 가슴 아프고 믿기지 않는 일을 정리하는 데, 그 한 문장이 빛이 되어주었습니다.

여기까지 읽어주셨다면, 쌍용차 사람들의 그 후 이야기가 궁금하실 것 같아 조금 더 소개해보겠습니다. 6개월의 무급휴직이 끝났지만, 회사는 복직 며칠 전 다시 일방적으로 '복직 무기한 연기'를 문자메시지로 통보했습니다. 6개월을 기다렸지만, 이번엔 언제까지 기다려야 하는지 알 수 없는 상황이 되었죠. 해직자들은 '복직 투쟁'에 나섰습니다. 저는 그때 다시 인터뷰를 했습니다. 이번엔 한상균 씨를 만났습니다. 한상균 씨는 2009년 노조지부장이었고 후에 민주노총 위원장을 했습니다. 감옥에서만 5년이 넘는 세월을 보냈습니다. 한상균 씨 역시 '쌍용차의 마지막 복직자 48명' 중 한 명이었고, 다시 한번 복직 연기

통보를 받았습니다.

한상균 씨는 민주노총 위원장을 지냈고, 여러 파업을 지휘하며 선두에 섰기 때문에 과격하다는 이미지로 알려져 있었습니다. '과격하다는 것이 사실인가'에 대해서는 여기서 제가 함부로 말씀드리지 않겠습니다. 다만, 제가 만나고 겪은 한상균 씨는 회사로 다시 복귀해서 자동차를 만들고 싶은 마음이 가득한 사람이었습니다. 그가 겪은 일들이 10년이 넘는 시간 동안 그를 '노조꾼' '시위꾼'으로 만들었을지 몰라도, 정년을 몇 년 남기지 않은 그에게 복직은 간절해 보였습니다. 그러나 "한상균은 꼭 복직해서 자동차를 만들다 정년퇴직하고 싶어한다. 진심이다"라고 쓸 수는 없었습니다. 이런 문장에는 아무 힘이 없습니다. 이런 문장으로는 그의 진심도 저의 진심도 담을 수 없습니다. 다행히 이번에도 저는 한 문장을 찾았습니다.

그는 교도소 안에서도 차를 팔았다.

2009년 쌍용차 파업을 지휘했다는 이유로, 2015년 민주노총 위원장으로서 '민중총궐기 집회'를 주도했다는 이유로 이명박 정부부터 박근혜 정부를 거쳐 문재인 정부까

지 5년 6개월을 감옥에서 산 그는 교도소 안에서도 쌍용차를 홍보했습니다. 교도관들이 쌍용차와 다른 회사 차 사양을 들고 와서 비교해달라고 했답니다. 한상균 씨는 그들에게 '우리 거' 사라고 했습니다. 출소 이후에도 차를 물어보는 사람에게 영업소를 소개해줬습니다. 한상균 씨는 "해직자이고 회사에서 탄압도 받았지만 가슴은 그렇게 움직이더라"고 했습니다. "청춘을 바친 나의 회사라는 생각이 있다"고요.

저는 사실 이해가 되지 않았습니다. 그가 교도소에 있던 때는 복직의 기미도 보이지 않았으니까요. 복직 협상을 하더라도 '불온한 세력'으로 낙인찍힌 그가 회사로 돌아갈 가능성은 거의 없어 보였습니다. 그런데, 사람들에게 "그래도 쌍용차가 좋아요. 쌍용차 사세요"라고 하다니. (만국의 퇴직자 여러분, 아니 부당해고 피해자 여러분… 이해가 되나요?)

정혜윤 작가가 쌍용차 해직자들의 이야기를 담은 책 『그의 슬픔과 기쁨』은 쌍용차 해직자들이 얼마나 차를 만드는 일을 좋아하는지 보여줍니다. 해고된 뒤 차를 만지던 손의 감각이 무뎌질까 슬퍼하는 모습도 나옵니다. 김득중 씨도 인터뷰 때 "평택 시내에 자신이 'OK스티커'를 붙인 쌍용차가 다니는 걸 보면 흐뭇했다"고 말하기도 했

습니다. 한상균 씨는 1985년 우리나라 최초의 지프차를 생산한 거화자동차에 입사해 자동차 만드는 일을 시작했습니다. 동아자동차가 거화를 인수하고, 동아차가 쌍용차에 인수되면서 한상균 씨는 쌍용차 직원이 됐습니다. 한상균 씨와 동료들은 '쌍용차는 나의 회사'라는 애정이 강했고, 쌍용차의 쇠락과 위기를 진심으로 걱정했습니다.

독방에 수감된 한상균 씨가 교도관들이 들고 온 쌍용차 브로슈어를 어떤 마음으로 봤을지, 또 어떤 마음으로 차를 사라고 권했을지 그려봤습니다. 교도관들의 노동권도 상담해주고 차 영업도 하는 모습. 차를 만드는 데 청춘을 바쳤고 부당해고를 당했지만 여전히 그의 마음속에 '나의 회사'로 자리 잡은 그곳이 잘되기를 바라며 '조금 뻥튀기'도 해가며 쌍용차를 자랑하는 모습. 그 한 장면을 떠올리며 글을 정리했습니다.

김득중 씨와 한상균 씨는 복직 투쟁 끝에 2020년 5월 마침내 회사로 돌아갔습니다. 김득중 씨는 남은 소송 대리를 위해 여전히 노조지부장으로 일하고 있고, 한상균 씨는 "'생산혁신팀 기술수석 한상균' 명찰을 작업복 오른

쪽 가슴에 단 노동자로서 일하다 2022년 연말로 정년을 맞았습니다".(《경향신문》, 2023년 1월 2일)

어떤 인터뷰는 차마 담아낼 수 없을 것처럼 무겁게 느껴지기도 합니다. 너무 아름다워서, 너무 깊어서, 너무 아파서 대체 나라는 사람의 깜냥으로는 제대로 기록할 수 없을 것 같습니다. 그런 순간에 저는 한 문장과 한 장면을 찾아내려 노력했습니다.

저는 언젠가 쌍용차 사람들의 남은 이야기를 인터뷰로 기록해보고 싶은 꿈이 있습니다. 시간이 더 흐른 만큼, 더 많은 이야기가 쌓일 테고 저는 그만큼 더 방황하겠지만 그래도 반드시 길이 되어줄 한 문장, 한 장면을 찾을 수 있으리라 믿습니다.

여러분이 한 인터뷰를 잘 정리하고 싶다면 우선 한 장면을 떠올려봅시다. 그리고 한 문장으로 표현해봅시다. 하루를, 1년을, 일생을 기록하는 일도 한 장면, 한 문장에서 시작합니다.

1. 그날의 인터뷰를 가장 잘 표현할 만한 한 문장 또는 한 장면을 찾는다.

2. 인터뷰를 대표할 만한 '한 문장'을 찾는다.
: 인터뷰이가 한 말 중 인상적인 문장, 또는 그날의 대화를 정리할 수 있는 한 문장.

3. 인터뷰를 잘 보여줄 만한 '한 장면'을 스케치한다.
: 인터뷰 주제를 가장 잘 표현할 수 있거나, 그날 인터뷰에서 가장 기억에 남는 한 장면을 찾는다.

이야기의 출발점으로 돌아가기

인터뷰는 사람을 통해 이야기가

들어오기 때문에 인터뷰가 끝나고 나면

사람의 잔상과 이야기의 잔상이 섞입니다.

그럴 때는 원래의 목적, 인터뷰 이전으로

돌아가보는 것이 도움을 줍니다.

한 문장 또는 한 장면을 찾으셨나요. 찾으셨다면, 축하드립니다. 가장 어렵고 중요한 일을 해내셨네요. 아직 못 찾으셨다면… 괜찮습니다. 잠시 시간을 두고 천천히 생각해보기로 해요.

아무리 궁리를 해도 좀처럼 정리가 되지 않을 때, 저는 종종 덮어두고 멀어지는 시간을 갖습니다. 문제가 풀리지 않을 때는 문제 속에서 잠시 빠져나와 거리두기를 해보는 게 좋습니다. 마치, 내가 정리해야 할 인터뷰 같은 건 없는 것처럼. 때론 시간이 다 해결해줄 것처럼. 거리두기의 시간 동안 무엇을 하면 좋을까요. 잠시 생각하는 시간을 갖습니다. 어떤 생각을 하면 좋을까요. 처음의 마음으로 돌아가봅니다.

인터뷰를 어떻게 정리해야 할지, 어떻게 시작해야 할지 막막할 때, 이런저런 방법들("어땠어?"와 "뭐래?"에 대답해보기, 한 문장과 한 장면 찾기)이 잘 통하지 않을 때, 저는 인터뷰를 기획하던 순간으로 돌아가보곤 합니다. 나는 왜 이런 인터뷰 콘텐츠를 기획했지? 그때 어떤 물음표에서 시작했지? 왜 이 사람을 만나려고 했지? 써둔 기획안이나 메모가 있으면 이럴 때 큰 도움이 됩니다. 여행에 가기 전 만

들어둔 여행계획서를 찾아보는 느낌으로요.

왜 떠나고 싶었는지. 왜 그곳이었는지. 아무리 꼼꼼하게 계획을 세웠더라도 실제 여행에선 다른 일이 펼쳐졌을 거예요. 앞으로 일어날 일들을 모르고 마냥 설레며 적어놓은 메모들을 보면 이렇게 말해주고 싶어집니다. "야, 그거 아니야." "그 카페 그날 문 닫아." "그날 천둥번개 쳐. 그 옷 입으면 안 돼." "그 도로는 공사 중이야." 이렇게 말해주고 싶기도 합니다. "그 옆에 더 끝내주는 카페가 있어." "비 올 때만 볼 수 있는 풍경을 보게 될 거야. 근데 옷은 좀 따뜻하게 입어." "고생은 하겠지만 덕분에 운전실력이 좀 늘 거야. 축하해."

인터뷰 전 마음을 떠올리다보면 비슷한 생각을 하게 됩니다. 원래 나는 이런 목적으로 인터뷰를 하고 싶었지. 실제로 만나보니 어땠더라. 내가 가졌던 물음에는 이런 답을 얻게 되었네. 예상과는 다른 답이었지만, 그것도 도움이 됐어. 이건 미처 내가 생각하지 못한 부분이었는데 이런 이야기를 듣게 됐네. 조금 당황했지만 재밌었어. 아무래도 이 부분은 이야기가 좀 부족했던 것 같아. 왜 그랬지?

주제에 맞는 이야기가 너무 부족했다면 어떤 식으로 보완할 수 있을지 궁리해봅니다. 원래 생각했던 것과 영 다른 이야기를 하게 됐는데, 그 이야기가 꽤 좋다면 과감히 주제를 바꿀 수도 있습니다.

우리가 인터뷰를 정리할 방향을 정하지 못하는 것은, 너무 많은 정보(이야기)가 한꺼번에 쏟아져 들어왔기 때문일 때가 많습니다. 인터뷰는 사람을 통해 이야기가 들어오기 때문에 인터뷰가 끝나고 나면 사람의 잔상과 이야기의 잔상이 섞입니다. 생각이 많아지죠. 그럴 때는 원래의 목적, 인터뷰 이전으로 돌아가보는 것이 도움을 줍니다. 이 과정에 너무 오랜 시간을 들일 필요는 없습니다. 인터뷰 전 목적, 인터뷰 전 기획안이라는 것은 바뀌기 위해 만들어진 것이니까요. 이제부터 조금 다른 시선이 필요합니다. 지금부터 우리는 '인터뷰의 목적'이 아니라 '인터뷰 콘텐츠의 목적'을 생각해야 합니다.

인터뷰의 목적과 인터뷰 콘텐츠의 목적이 다른가? 네, 다릅니다. 관점이 달라집니다. 지금부터 한번 비교해볼게요.

먼저 '목적'에 대해 생각해볼게요.

"~때문에 둥글 씨를 만나보고 싶다."

이건 인터뷰의 목적입니다. 인터뷰어가 인터뷰 전 인터뷰이를 만나고 싶었던 이유죠.

인터뷰 콘텐츠의 목적은 어떻게 달라져야 할까요.

"인터뷰를 본 사람들이 둥글 씨를 만나보고 싶게 만들고 싶다."

관점의 변화가 느껴지시나요? 인터뷰의 목적이 '나'의 호기심이나 궁금증에서 시작됐다면, 우리가 만들 인터뷰 콘텐츠의 목적은 인터뷰를 볼 사람들의 호기심이나 궁금증에 맞춰져야 합니다.

그래서 '방향'도 이렇게 바뀝니다.

"둥글 씨에게 ~가 궁금하다."

이건 인터뷰의 목적입니다. 내가 둥글 씨에게 묻고 싶었던 것, 듣고 싶었던 것이죠.

인터뷰 콘텐츠의 목적은 이렇게 달라집니다.

"사람들은 둥글 씨에게 어떤 점이 궁금할까?"

인터뷰의 목적이 내가 묻고 싶은 것을 묻는 것이었다면, 인터뷰 콘텐츠의 목적은 인터뷰를 볼 사람들이 어떤 것을 묻고 싶고 듣고 싶을지에 맞춰져야 합니다.

이렇게 관점을 바꿔보면, 인터뷰에서 오간 많은 이야기(정보) 중에 어떤 것을 중심으로 정리하고, 어떤 것은 아쉽지만 마음속에만 간직해야 할지 기준을 세울 수 있습니다. 이상적인 인터뷰는 인터뷰 전 가장 궁금했던 것이 인터뷰 후에도 가장 보여주고 싶은 것이 되는 경우겠지만, 인터뷰 전후의 목적과 방향이 달라져도 괜찮습니다. 그만큼 살아 있는 인터뷰, 뻔하지 않은 인터뷰를 했다는 뜻이니까요.

여기까지 생각해보셨다면, 아마 조금은 뚜렷한 윤곽

이 보였을 겁니다. '역시, 이 방향이었어' 할 수도 있고, '새로운 길로 떠나보자' 할 수도 있습니다.

자 이제, 조금 지루한 작업을 시작해야 할 때입니다. 인터뷰 때 녹음한 내용을 처음부터 들어보는 작업입니다. 영상이 있다면 영상을 다시 볼 수도 있습니다. 영상이 없다면 녹음파일을 틀어놓고 '그날'로 돌아갑니다.

우리의 뇌는 꽤 편파적이어서, 기억하고 싶은 대로 기억합니다. 충격적이거나 인상적인 장면과 말은 또렷이 기억할 수도 있지만, 그 외의 것들은 쉽게 흐려지고 왜곡될 수도 있습니다. 그날 어떤 감정을 강하게 느꼈다면, 감정의 그림자가 짙게 드리워져 실제의 대화가 조금 다르게 기억되기도 합니다. 기억의 왜곡은 꼭 나쁜 것만은 아닙니다. 그만큼 우리가 인터뷰에서 무언가를 느꼈다는 뜻이기도 하니까요.

녹음파일을 들어보면 그날 우리가 무엇을 놓쳤는지 확인할 수도 있고(이런 대화를 했었나? 여기서 인터뷰이가 이런 감정이었네), 기억 속에서 멀어진 것을 다시 찾을 수도 있습니다.(맞다 맞다! 이런 얘기를 했었는데, 깜빡했네.) 무엇보다 그날 인터뷰의 분위기를 다시 한번 확인할 수 있습니다. 그때 내

가 느꼈던 감정들, 상대방과 나눴던 교감(혹은 어색함)까지. 현장에 있을 때는 몰랐던 점들도, 마치 제삼자가 된 것처럼 새로운 시선으로 다시 볼 수 있습니다. 인터뷰 콘텐츠를 정리하기 전, 인터뷰 콘텐츠를 볼 독자(시청자)의 마음에서 미리보기를 해보는 겁니다. 종종 엉켜 있던 생각들이 반듯하게 펴지는 느낌이 들기도 합니다.

이제 녹음파일을 들으며 '나만의 녹취록(문서파일)'을 만듭니다. 과거에는 녹음파일을 직접 컴퓨터에 받아 치며 필사하듯 인터뷰이의 말을 기록했지만, 요즘은 AI의 도움으로 몸이 많이 편해졌습니다. 저는 핸드폰이나 녹음기를 이용해 인터뷰 때 녹음한 음성파일을 네이버 음성인식 프로그램인 '클로바노트'에 업로드합니다.

클로바노트는 음성대화에 참여한 사람의 수, 대화의 내용(강연, 인터뷰 등)을 미리 지정할 수 있고 그에 맞춰 음성을 문자로 정리해줍니다. 저는 보통 '인터뷰'로 설정하고, 대화에 참여한 사람의 수만 바꾸는 편이에요. 다른 형식으로 설정해도 크게 문자화의 질이 달라지는 것을 느끼진 못했습니다. 꼭 클로바노트가 아니어도 괜찮습니다. 각자 편한 프로그램을 이용해서 녹음파일을 있는 그대로 글자

로 옮긴 녹취록을 1차로 만든 후, 녹음파일을 직접 듣고 수정하며 2차 녹취록을 만들어봅니다.

AI 성능이 점점 더 좋아지고 있긴 하지만, 발음 문제나 소음 때문에 엉뚱한 단어로 기록하기도 하고, 사투리나 속어 등은 짚어내지 못할 때도 있습니다. 때문에 반드시 그날의 녹음을 다시 들으면서 나만의 완성본을 만들어야 합니다. 이 과정에서 음성을 문자로 기록하는 것 외에도 그날의 느낌을 메모하기도 합니다. '이때 인터뷰이가 2~3초간 침묵했다' '잠시 하늘을 보았다' 등등.

클로바노트 등 AI 프로그램으로 바로 녹음을 하면 인터뷰가 끝남과 동시에 문자로 정리한 파일을 받을 수 있습니다. 인터뷰의 주요 내용을 정리해주는 기능도 있지만, 참고만 하기를 권합니다. 그날의 이야기를 요약하는 것은 인터뷰를 기획하고 대화를 나눈 사람이 직접 하는 것이 맞다고 생각하기 때문입니다.

생각이 더해진 2차 녹취록이 완성되면, 처음부터 찬찬히 읽어나갑니다. 문을 열고 인터뷰 장소에 도착해 인터뷰이를 처음 만난 순간으로 다시 돌아간 것처럼. 이때

부턴 연필, 색연필, 형광펜, 마스킹테이프 등을 동원해 중요한 부분에 열심히 표시합니다. 책 읽을 때 밑줄 긋기와 필사하는 분들은 이해하실 거예요. 녹취록을 한 권의 책이라고 생각합니다. 밑줄을 긋고, 표시를 하고, 중요한 말은 따라 써보기도 하고, 중요한 말끼리 연결 지어보기도 합니다. 새로운 질문이 생기면 질문도 써봅니다.

밑줄 그은 말, 메모한 말들을 뽑아보면 그 자체로 인터뷰의 맥락이 보입니다. 그날 우리는 이런 이야기를 나눴구나. 그날 우리의 마음은 이렇게 흘러갔구나.

여기까지 한 뒤, 다시 좀 멀어져봅니다. 컴퓨터를 끄고 녹취록 뭉치를 뒤집어두고 눈을 감거나 기대앉아서 가만히 머릿속에 떠오르는 생각들을 들여다봅니다.

나는 왜 이 인터뷰를 하고 싶었지?
나는 이 인터뷰에서 무얼 얘기하고 싶지?
인터뷰 이전과 이후에 가장 달라진 건 뭐지?
사람들은 이 인터뷰에서 무엇을 기대할까?
인터뷰의 목적과 인터뷰 콘텐츠의 목적은 어떻게 달라져야 하지?

그리고 마지막으로 이 질문을 잊지 말아야 합니다.

인터뷰이는 무얼 말하고 싶었던 걸까. 나라면 어떻게 기록되고 싶을까.

1. '인터뷰의 목적'과 '인터뷰 콘텐츠의 목적' 구분하기.
• 인터뷰의 목적 : ~때문에 둥글 씨를 만나보고 싶다.
• 인터뷰 콘텐츠의 목적 : 인터뷰를 본 사람들이 둥글 씨를 만나보고 싶게 만들고 싶다.

• 인터뷰의 목적 : 둥글 씨에게 ~가 궁금하다.
• 인터뷰 콘텐츠의 목적 : 인터뷰를 보는 사람들은 둥글 씨에게 어떤 점이 궁금할까.

2. 나만의 녹취록 만들기
① 1차 녹취록을 만든다.(클로바노트 등 AI 프로그램 이용 가능)
② 녹음파일을 처음부터 재생하면서 1차 녹취록의 오류 수정.
③ 녹음파일을 들으면서 떠오르는 상황, 인터뷰이의 목소리나 표정 변화, 인상적인 장면 등을 메모해 2차 녹취록을 만든다.
④ 2차 녹취록을 처음부터 읽으면서 흐름을 파악한다. '한 문장' 또는 '한 장면'으로 꼽을 만한 부분에 표시한다. 중요한 부분끼리 연결 짓거나, 새로운 질문을 써넣는다.
⑤ 녹취록을 잠시 덮고, 다음의 질문들을 점검한다.
나는 왜 이 인터뷰를 하고 싶었지? 나는 이 인터뷰에서 무얼 얘기하고 싶지? 인터뷰 이전과 이후에 가장 달라진 건 뭐지? 사람들은 이 인터뷰에서 무엇을 기대할까? '인터뷰의 목적'과 '인터뷰 콘텐츠의 목적'은 어떻게 달라져야 하지? 인터뷰이는 무얼 말하고 싶었던 걸까?

인터뷰를 담을 그릇

인터뷰를 멋진 요리라고 생각해봅시다.
우리의 인터뷰는 어떤 그릇에 담길 때
최고의 맛을 표현할 수 있을까요.

이제 우리의 인터뷰를 어떻게 표현할 것인지 생각해볼게요. 인터뷰 콘텐츠 형식은 기획 단계에서 이미 결정할 때도 있고, 인터뷰를 마친 뒤 편집 과정에서 바뀌기도 합니다. 큰 틀을 결정한 상태에서 진행한 인터뷰라도 표현 방식은 마지막까지 고민해야 하는 부분입니다. 인터뷰 콘텐츠 형식을 결정할 때 기준은 크게 세 가지입니다.

첫째, 인터뷰의 주제를 효과적으로 전달할 수 있는가.
둘째, 인터뷰이의 매력을 잘 보여줄 수 있는가.
셋째, 인터뷰를 볼 사람들에게 친절한 형식인가.

인터뷰를 하나의 여정으로 생각해본다면 이렇게 나눌 수 있습니다. ① 인터뷰어가 자신의 고민과 호기심, 궁금증을 갖고 기획을 시작해 함께 이야기를 나눌 인터뷰이를 찾아나섭니다. ② 인터뷰이와 함께 인터뷰를 완성합니다. ③ 여정의 끝엔 독자(시청자)가 기다리고 있습니다. 우리는 이제 우리의 인터뷰를 볼 사람들과 함께 콘텐츠를 완성합니다. 실시간으로 피드백을 받아 만들어야 한다는 얘기는 아니에요. 인터뷰를 할 때까지의 관점이 '나→인터뷰이'로 이동했다면, 마지막은 '나→인터뷰이→보는 사

람'으로 이어져야 한다는 뜻입니다. 나라면 이 주제, 이 사람(인터뷰이)에게서 어떤 콘텐츠를 보고 싶을까. 어떻게 표현된 콘텐츠가 보기 좋을까. 어떻게 표현된 콘텐츠에 더 많은 사람이 공감할 수 있을까. 이 질문들이 우리의 인터뷰 콘텐츠 형식을 결정짓는 마지막 퍼즐입니다.

실제 진행한 인터뷰를 예로 들어보겠습니다. 같은 주제, 같은 사람(인터뷰이)이지만 기획 단계에서 구상한 형식 그대로 만들기도 했고, 인터뷰를 마친 후 원안을 뒤엎고 새로 만들기도 한 경우입니다.

인터뷰 프로젝트 〈우리가 명함이 없지 일을 안 했냐〉의 두 번째 인터뷰이는 우리 사회에서 오랫동안 '집사람'이라고 불러온 전업주부 장희자 씨와 인화정 씨입니다. 두 분은 결혼과 동시에 직장을 그만두었고 육아와 살림을 전담했습니다. 그러나 '집사람'이라는 호칭과 다르게 바깥일도 쉰 적이 없습니다. 틈틈이 부업과 아르바이트로 돈을 벌었고 양가의 가족을 돌봤습니다. 가족뿐 아니라 이웃까지 두루두루 챙기는 삶을 살았습니다. 희자 씨와 화정 씨는 30년 전 서예교실에서 만나 오랜 우정을 나

눈 사이입니다. 두 분의 이야기는 어떤 형식으로 표현됐을까요.

영상 : 도란도란 토크쇼 형식(명함 만들기)

희자 씨와 화정 씨가 직접 명함을 만드는 과정을 영상 인터뷰로 만들었습니다. 두 분이 그동안 어떤 일을 해왔고, 명함을 만든다면 어떤 단어를 넣고 싶은지 선택하는 과정을 대화 형식의 인터뷰로 담았습니다. "그때 그 일도 했잖아!" "맞다! 그런 일도 있었지!" 서로를 누구보다 잘 아는 두 분이 함께하니 과거는 좀 더 촘촘하고 유쾌하게 복원됐습니다. 총무, 맏언니. 맏며느리, 노인요양보호사, 소통전문가, 육아전문가, 한식조리사, 베스트 드라이버, 한자사범 등등. 인터뷰 초반 명함에 쓸 게 없을 것 같아 걱정이라던 두 분은 어느덧 명함이 모자랄 정도로 그동안 해온 많은 일을 떠올렸습니다. 인터뷰 마지막 희자 씨는 이렇게 말했습니다.

"이거(인터뷰와 명함 만들기) 하면서 나 괜찮은 사람인 것 같아, 이런 생각이 들게 해줘서 고마워요."

이 콘텐츠 형식을 앞서 말한 세 가지 기준에 따라 정

리해보겠습니다.

첫째, 인터뷰의 주제를 효과적으로 전달할 수 있는가.

→ 인터뷰의 주제는 명함은 없지만 전업주부들이 얼마나 많은 일을 했는가를 보여주는 것이었습니다. 실제로 명함을 제작하는 방식을 통해 명함이 이분들에게 어떤 의미인지, 명함 속 직접 고른 단어들을 통해 어떤 일을 해왔고 그 일들은 각각의 삶에서 어떤 의미였는지 표현할 수 있었습니다.

둘째, 인터뷰이가 가진 매력을 잘 보여줄 수 있는가.

→ 희자 씨와 화정 씨는 말씀을 맛있고 재미있게 하는 분들이에요. 특히 30대에 만나 60대가 될 때까지 인생의 터널들을 함께 건너왔기 때문에 진한 우정을 느낄 수 있었습니다. 격려도 하고 농담도 하며 지난날을 돌아보는 모습을 두 분의 목소리와 말투, 함께 있는 장면 그대로 표현하면 좋겠다는 생각이 들었습니다. 두 분은 카메라 앞에서도 크게 긴장하지 않고, 따뜻하고 즐거운 이야기를 풀어주었습니다.

셋째, 인터뷰를 볼 사람들에게 친절한 형식인가.

→ 인터뷰를 보는 분 중에는 희자 씨와 화정 씨처럼 오랫동안 '명함 없는 노동'을 한 사람들이 많을 거라고 생각했습니다. 그분들도 자신의 노동을 어떻게 기억하고 평가할지, 나라면 내 명함을 어떻게 만들지 상상하며 볼 수 있다면 좋겠다고 생각했습니다. 영상 속에서 두 사람은 '맏언니' '맏며느리' '손주를 키우는 할머니'가 명함에 당당히 적을 수 있는 자신만의 업이라는 것을 깨닫습니다. 꼭 어떤 조직에 소속해 있거나 그럴듯한 직위나 직함이 없어도 생활의 많은 부분에서 '전문가'라는 점도요. 영상 인터뷰가 공개된 뒤 "이분들이 정말 전문가다" "우리 엄마에게도 명함을 만들어드리고 싶다"는 반응이 있었습니다.

글 : 독백 형식

글로 쓴 인터뷰 콘텐츠는 희자 씨와 화정 씨가 각각 자신의 삶을 이야기하는 듯한 어투로 정리했습니다. 기획 단계에서는 두 분의 이야기를 함께 에세이 형식의 글로 정리하려고 했지만, 인터뷰 후 생각을 바꿨습니다. 오랜 친구이고 비슷한 삶의 궤적을 살아왔지만, 두 분은 각각 자신만의 특별한 이야기를 품고 있다는 생각이 들었습

니다. 두 분의 이야기를 하나의 글로 정리하려면, 각각의 고유함을 지키기 어려울 것 같았어요. 유쾌한 영상 인터뷰와는 다른 톤으로 두 분의 인생 여정을 담고 싶기도 했습니다. 그래서 두 분의 말투를 그대로 살려, 독백하는 듯한 형식의 글로 정리했습니다. 이 글에는 제가 개입한 부분은 거의 없고, 인터뷰 녹취록에 있는 내용들을 순서대로 정리만 했습니다.

〈희자 씨를 담기에 '집사람'은 너무 작은 이름〉

장희자. 1960년생이에요. 전후 세대죠. 우리 집은 원래 강원도였어요. 찐빵으로 유명한 안흥 아시죠. 거기가 제 태를 묻은 곳이에요. 세 살 때쯤 충남 공주로 가서 국민학교 2학년까지 다녔어요. 아버지가 쌀장사를, 엄마는 충남상회라는 가게를 하셨어요. 도로 옆에서 차표랑 여러 가지 것들을 파는 작은 잡화점이었어요. 비교적 풍족했던 것 같아요. 친구들은 책가방을 보자기로 했는데, 나는 진짜 가방을 메고 구두를 신고 학교를 다녔으니까요.

〈글 쓰는 사람, 인화정〉

자기소개요? 참 난감하네.(웃음) 안녕하세요. 저는 아주 좋

은 라이프스타일을 갖고 있는 인화정입니다. 1958년생. 충남 예산이 고향이에요. 8남매의 막내랍니다.

어릴 적 꿈은… 막연히 영화배우가 되고도 싶었고, 그러다 고등학교 때부터 서예가가 되고 싶었어요. 고등학교 2학년 때 담임 선생님이 민태원의 '청춘예찬' 한 구절을 붓글씨로 써서 교실에 딱 붙여놓은 거예요.

_『우리가 명함이 없지 일을 안 했냐』(경향신문 젠더기획팀 지음, 휴머니스트)

이 형식 역시 앞의 세 가지 기준으로 분석해보면 다음과 같습니다.

인터뷰의 주제를 효과적으로 전달할 수 있는가.

→ 명함 없이 다양한 일을 해온 두 사람의 인생 여정을 시간 순서대로 담담하게 보여준다.

인터뷰이가 가진 매력을 잘 보여줄 수 있는가.

→ 인터뷰이의 말투를 살리고 자신의 삶을 되돌아보는 생각의 과정을 있는 그대로 보여준다.

인터뷰를 볼 사람들에게 친절한 형식인가.

→ 제삼자의 개입 없이, 마치 한 편의 모노드라마를 보는 것 같은 느낌으로 몰입도를 높인다.

앞서 소개했던 〈굿바이, 브라〉 역시 글과 영상 인터뷰로도 제작했습니다. 글은 탈브라를 경험한 31명의 이야기를 '나'라는 한 명의 페르소나를 내세워 정리하는 형식으로 썼고(실제 이야기를 바탕으로 쓰되, 한 명의 페르소나를 만들었다는 것을 밝혔습니다), 영상 인터뷰에서는 두 명의 여성이 직접 나와 '브래지어에게 작별편지 쓰기'를 하며 탈브라 경험을 얘기하는 형식으로 제작했습니다.

같은 주제, 같은 사람이라도 이렇게 표현하고 싶은 방향에 따라 형식은 달라질 수 있습니다. 자, 여러분이 한 인터뷰는 어떤 형식으로 표현하는 것이 가장 어울릴까요.

1. 도란도란 토크쇼 형식

제삼자도 마치 지금 인터뷰 현장에서 대화를 보고 듣는 것 같은 느낌을 주는 형식입니다. 질문과 답변의 형식으로 정리하고, 현장에 대한 스케치를 넣고 배경지식을

설명하는 방식으로 구성할 수 있습니다.

2. 지식인과의 대화(정보성) 형식

한 사람의 생각과 경험보다는 우리가 궁금한 지식과 정보를 전달하는 데 초점을 맞춘 인터뷰. 최대한 많은 지식을 전달할 수 있도록 구성하는 경우입니다. 문답식으로 정리할 수도 있고, 기사체로 정리할 수도 있지만 어렵거나 복잡할 수 있는 지식과 정보를 최대한 친절하고 쉽게 전달하는 것이 중요합니다. 대화를 나눈 주제를 카테고리별로 묶을 수도 있고, 이해를 돕기 위해 그래픽이나 통계 자료 등을 함께 배치할 수도 있습니다.

3. 독백 형식

인터뷰이가 화자가 되는 형식입니다. 실제 인터뷰에서는 인터뷰어가 적당한 질문을 하고 그에 대한 답으로 진행됐겠지만, 콘텐츠에는 인터뷰어의 존재와 개입을 드러내지 않고 인터뷰이가 스스로 자신의 이야기를 전달하는 방식입니다. 영상 인터뷰에서도 독백 형식을 사용하는 경우가 많습니다. 질문은 편집하고, 인터뷰어의 목소리만 담습니다.

4. 동행, 혹은 관찰 브이로그 형식

인터뷰를 위한 인터뷰가 아니라, 인터뷰이가 있는 현장을 있는 그대로 보여주면서 그 장면을 관찰하고 사이사이에 대화하는 방식입니다. 마치 인터뷰이의 원래 일상을 보듯 자연스럽게 표현하는 것이 핵심입니다. 함께 길을 걷기도 하고, 일하는 모습을 관찰하기도 하고, 운전할 때 옆좌석이나 뒷좌석에서 함께할 수도 있습니다. 인터뷰이가 하는 일을 방해하지 않으면서, 말풍선을 하나씩 꺼내듯이 그때그때 인터뷰이가 그 일을 하는 이유나 하고 있는 생각과 감정들을 담아냅니다.

5. 식사를 하며, 혹은 술을 마시며 형식

'도란도란 토크쇼'의 다른 버전이라고 할 수 있습니다. 인터뷰를 위한 인터뷰이지만, 함께 음식을 먹으면서 또는 술을 마시면서 이야기를 나누는 형식입니다. 친구들과 맛있는 밥을 먹고 즐겁게 술을 한잔하며 수다를 떠는 것은 대화를 하는 가장 보편적인 방식이죠. '인터뷰를 한다'는 어색함과 부담감을 줄이고, 보는 이들에게도 편하고 자연스러운 모습을 보여줄 수 있습니다. 이때는 인터뷰어와 인터뷰이 사이에 어느 정도 친밀감과 공감대가 형

성되어 있는 것이 좋습니다.

6. 다큐멘터리 형식

영화 장르의 하나인 다큐멘터리 중에는 한 인물을 깊게 조명한 경우가 많습니다. 다큐멘터리도 그 안에 다양한 형식이 있지만, 한 사람의 삶을(삶의 어떤 부분을) 생생하게 보여준다는 공통점이 있죠. 인터뷰 역시 이런 형식으로 표현할 수 있습니다. 장기간 진행한 인터뷰를 시간 순서나 주제별로 묶어서 편집할 수도 있고, 관찰기를 담을 수도 있습니다.

넷플릭스에서 방영한 〈어른 김장하〉의 경우 인터뷰 실패기이자(인터뷰이가 계속 정식 인터뷰는 거절했지만 거절하는 것 자체가 인터뷰이의 성품과 매력을 보여주며 인터뷰 콘텐츠의 주제가 됐죠. 그리고 몇 번의 우연한 인터뷰가 등장합니다), 주변 사람들과 여러 현장의 이야기를 기록한 관찰기입니다. 인터뷰를 어디까지로 보느냐를 두고는 여러 의견이 있을 수 있지만, 이 콘텐츠 역시 훌륭한 인터뷰라고 생각합니다.

다음의 형식들은 보편적이진 않지만 시도해보면 어떨까요.

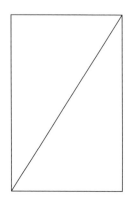

같은 주제, 같은 사람이라도 표현하고 싶은

방향에 따라 형식은 달라질 수 있습니다.

여러분이 한 인터뷰는

어떤 형식으로 표현하는 것이 가장 어울릴까요.

7. 편지 형식

인터뷰이에게 보내는 편지 형식의 콘텐츠입니다. 그날의 대화(인터뷰)가 어땠는지, 어떤 이야기를 나눴는지, 어떤 생각을 하게 됐는지 등을 편지 형식으로 정리하는 겁니다. 『젊은 베르테르의 슬픔』을 비롯해 소설에는 종종 편지 형식의 콘텐츠를 볼 수 있죠. 수신인이 정해져 있지만, 인터뷰를 보는 사람도 화자가 전하려는 이야기를 충분히 알 수 있습니다.

8. 사진엽서 형식

때론 긴 말과 글이 필요하지 않을 수도 있습니다. 인터뷰이와 그날의 현장을 잘 보여줄 수 있는 한 장(또는 여러 장)의 사진을 고르고, 그 사진을 설명하는 짧은 글을 써서 엽서 형식으로 만들어보는 건 어떨까요.

9. 에세이 형식

한 사람을 만나고 돌아오는 것이 하나의 여행처럼 느껴질 수 있도록 에세이 형식으로 표현하는 겁니다. 인터뷰어의 생각과 감정이 많이 드러날 수 있는데요. 인터뷰의 주제나 인터뷰이의 매력을 보여주는 것을 방해하지 않

는 선에서, 인터뷰 내내 느꼈던 마음을 자연스럽게 풀어낼 수 있도록 합니다. 소설로 보자면 '일인칭 관찰자 시점'이면서, 이야기의 중심은 인터뷰이가 될 수 있도록 하는 겁니다.

인터뷰를 멋진 요리라고 생각해봅시다. 어떤 요리는 오픈 키친을 통해 재료 손질부터 만드는 과정을 생생하게 보여주면서 시작합니다. 어떤 요리는 먹는 동안에도 온도가 유지될 수 있도록 보온 기능이 있는 그릇에 담깁니다. 어떤 요리는 음식이 놓인 모습 자체가 맛의 일부를 구성한다고 보고 멋에 신경을 씁니다. 어떤 요리는 네모나고 평평한 그릇에, 어떤 요리는 동그랗고 투명한 그릇에 담기는 게 어울립니다. 초록색 바탕에 흰색 점이 박힌 옛날 떡볶이 가게 스타일의 레트로 접시가 다시 판매되고, 라면 그릇이 양은냄비 모양으로 제작되는 것도 이런 이유라고 생각합니다.

우리의 인터뷰는 어떤 그릇에 담길 때 최고의 맛을 표현할 수 있을까요.

1. 인터뷰 콘텐츠 형식을 결정하는 기준 세 가지

첫째, 인터뷰의 주제를 효과적으로 전달할 수 있는가.

둘째, 인터뷰이가 가진 매력을 잘 보여줄 수 있는가.

셋째, 인터뷰를 볼 사람들에게 친절한 형식인가.

2. 인터뷰 콘텐츠 형식 종류

도란도란 토크쇼 형식 / 지식인과의 대화(정보성) 형식 / 독백 형식 /
동행, 혹은 관찰 브이로그 형식 / 식사를 하며, 혹은 술을 마시며 형식 /
다큐멘터리 형식 / 편지 형식 / 사진엽서 형식 / 에세이 형식 등.

안녕하세요? 호모 에디팅쿠스입니다

우리에겐 편집(에디팅)의 시각이 필요합니다.

어떤 내용이 인터뷰의 주제, 인터뷰의 본질에

가까운지 선택하고 이에 맞지 않거나 방해되는

요소들은 과감히 버릴 수 있어야 합니다.

인터뷰 콘텐츠가 '받아쓰기'나 '녹취록'과 다른

이유가 여기에 있습니다.

사진이나 영상에 등장한 내 모습이 낯설어 보일 때가 있습니다. '내가 아는 나'와 달라 보이는 것에서 오는 낯선 감정 때문입니다. 같은 사진을 보고도 타인이 보는 나와 내가 보는 나는 다르게 해석될 수 있습니다. 나는 오늘 처음 마주한 나의 낯선 점(주로 단점으로 보이는 것들)에 주목하고 놀라워하지만, 타인의 눈에는 나의 두 턱과 불룩 나온 뱃살과 굽은 등은 잘 보이지 않고, 기쁘게 활짝 웃어 보이는 모습(이때 우리는 우리의 선홍색 잇몸의 방대함에 더 주목하겠지만)에 초점을 맞출 가능성이 높습니다. 그리고 우리의 좋은 친구는 이렇게 기억할지 모릅니다. "내 친구는 웃는 게 참 예쁘다."

'음, 낯선 게 아니라… 아무리 봐도 사진이 좀 이상하게 나온 것 같은데. 그러니까 나는 아무래도 '사진발'이 안 받는 사람 같아.' 이런 생각이 들 수도 있습니다. 유난히 사진이 잘 나오는 사람도 있고, 그렇지 않은 사람도 분명히 있습니다. 사진과 실제 모습이 아예 다른 사람처럼 나오는 경우도 종종 있죠. 이건 왜 그럴까요? 렌즈의 왜곡 때문입니다.

입체적인 우리의 모습을 렌즈가 정확히 구현하는 데

는 한계가 있습니다. 영상으로 찍는다 해도 우리는 다시 평면적인 모니터 패널을 통해 보기 때문에 실제의 모습과 차이가 생깁니다. 요즘 많은 분이 애플리케이션이나 포토샵 등으로 사진을 보정하죠. 보정을 해야 실제의 나와 비슷하다고 느끼는 분도 많습니다.

사진가들도 보정을 합니다. 필름사진 작업을 많이 하는 한 사진가에게 왜 보정을 해야 하는지 물어봤습니다. 그분은 이렇게 대답했습니다.

"실제 모습이 렌즈를 통해 왜곡되는 부분이 있기 때문에, 제가 현장에서 본 인물의 이미지나 인상을 기억해서 최대한 그 느낌이 구현되도록 보정합니다."

미용 목적의 보정이 아니라 실제의 모습에 최대한 가깝도록, 렌즈의 왜곡을 줄이도록 보정이 필요하다는 뜻입니다. 인터뷰 콘텐츠를 위해 편집을 할 때도 이런 사실을 먼저 기억하는 것이 좋습니다.

인터뷰 녹취록을 보면 의외의 사실을 발견하게 됩니다. 많은 사람이 주술 호응이 안 되는 비문으로 말하고, 한 문장을 끝까지 완벽하게 말하는 경우가 적다는 점입

니다. 그건 그 사람의 문제라기보다는 우리의 대화가 문자언어가 아닌 음성언어로 이뤄졌기 때문입니다. 끝까지 문장을 다 맺지 않아도, 서로의 표정을 통해서 즉 비언어적 수단으로 이미 공감을 하면 서술어를 생략하는 경우가 많습니다. 문자메시지나 이메일, 채팅이었다면 완성된 문장으로 소통할 가능성이 높지만, 직접 만나서 대화를 하다보면 일상의 대화든 인터뷰든 끝부분이 '그렇다 치고' '무슨 말인지 알겠고'의 영역으로 넘어가 사라지곤 합니다. (인터뷰 경험이 많은 전문가들의 경우 완벽한 문장을 구사하기도 합니다. 제한된 시간에 영상 촬영을 주목적으로 인터뷰할 때는 미리 질문과 답변을 '대본'처럼 만들어 외우듯이 진행하기도 하죠. 이 책에서는 자연스러운 인터뷰를 지향하므로 평범한 인터뷰를 기준으로 얘기할게요.)

이야기의 주제가 왔다 갔다 하기도 합니다. A에 대해 이야기하다 갑자기 (B도 C도 아닌) F가 생각나서 건너갔다가, 다시 A로 돌아오기도 합니다. 처음 질문했을 때는 이만큼만 말했는데, 다른 이야기를 하다보니 아까 받은 질문에 관련된 이야기가 생각나서 덧붙이기도 합니다. 가끔 내용을 정정할 때도 있습니다.

말버릇도 알게 됩니다. 어떤 단어든 '막 –'을 붙이거나, 모든 대화를 '말하자면'으로 시작하기도 합니다. 말 중간중간 '큼큼'거리기도 하고, '쩝쩝' 소리를 낼 때도 있죠. 습관적으로 '어 –' '음 –'을 붙이거나, 모든 말에 '글쎄요'라고 하는 것 등등. 비속어가 튀어나오기도 합니다. 이런 말버릇은 그저 인터뷰이의 습관인 경우가 많습니다. 저는 제가 인터뷰이가 된 인터뷰 녹취록을 읽다가 '되게'라는 말을 되게 많이 발견했습니다. 저는 정말, 매우, 많이, 어마어마하게, 아주 등의 부사들을 제쳐두고 압도적으로 '되게'라는 말을 '되게' 좋아하는 사람이더라고요. 만일 인터뷰 콘텐츠에 제가 말한 모든 '되게'가 실린다면 어떨까요. 아마, 인터뷰를 보는 분들은 '되게' 많이 튀어나오는 '되게'가 거슬려 인터뷰의 본질에 집중하기 어려울 겁니다. 어휴, 이 사람 되게를 되게 많이 쓰네. 되게 보기 싫다!

우리는 지금부터 호모 에디팅쿠스가 되어야 합니다. '호모 에디팅쿠스'를 아시는 분? 없으실 거예요. 방금 제가 만들었거든요. '호모 에티쿠스(윤리적 인간)'를 따라해보았습니다. 인터뷰 콘텐츠를 만들 때, 우리에겐 편집(에디팅)의 시각이 필요합니다. 어떤 내용이 인터뷰의 주제, 인

터뷰의 본질에 가까운지 선택하고 이에 맞지 않거나 방해되는 요소들은 과감히 버릴 수 있어야 합니다. 인터뷰 콘텐츠가 '받아쓰기'나 '녹취록'과 다른 이유가 여기에 있습니다. 우리가 만드는 인터뷰 콘텐츠는 라이브 방송과는 달라야 합니다. (라이브 콘텐츠는 라이브만의 매력과 쓰임이 있지만, 이번 장의 목적은 편집의 필요성과 중요성을 얘기하는 것이므로 제외하겠습니다.)

그럼 호모 에디팅쿠스는 어떻게 콘텐츠를 만들어야 할까요? 에디팅은 대체 어떻게 해야 하는 걸까요? 저는 다음의 원칙을 지키려고 노력합니다.

첫째, 인터뷰의 주제가 줄기가 되도록.
둘째, 시간순이 아니라 의미별로.
셋째, '들은 대로'가 아니라 '느낀 대로'.
넷째, 인터뷰이의 고유함을 살리지 않는 말버릇과 비속어는 최소한으로.

첫째, 주제를 가장 먼저 생각합니다. 이 인터뷰 콘텐츠의 목적은 무엇인가. 주제는 줄기가 됩니다. 줄기를 중

호모 에디팅쿠스가 되려면

자주 자리를 바꿔 걸어보려는 마음이 필요합니다.

왼쪽 얼굴도 오른쪽 얼굴도

뒤통수마저도 찬찬히 바라봐주는 마음.

입 밖으로 나오지 못한 마음도 들어보려는 마음.

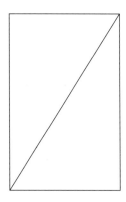

심으로 다른 이야기들을 배치합니다. 주제를 생각했을 때 꼭 보여줘야 하는 내용은 뭐지? 흥미롭지만, 주제와 상관 없어서 버려야 하는 이야기는 뭐지? 생각합니다. 여기서 이 인터뷰를 잘 보여줄 수 있는 '한 문장' 또는 '한 장면'을 찾는 것이 유용합니다. 한 문장이나 한 장면을 인터뷰 콘텐츠의 시작으로 잡아도 좋고, 줄기로 잡아도 좋습니다. 잊지 말아야 할 것은, 인터뷰 콘텐츠의 주제를 중심으로 편집해야 한다는 것입니다.

둘째, 인터뷰에서 실제 대화가 진행된 순서대로 콘텐츠를 풀어내는 것을 원칙으로 하되, 주제를 가장 잘 전달할 수 있는 순서인지 고민해봅니다. 어떤 디자이너를 만나 '현재 하고 있는 작업' '쉴 때 취미생활' '학창 시절' '미래에 대한 고민과 계획' 등의 이야기를 나눴다고 가정해볼게요. 대화를 하다보면 네 가지 주제가 다 섞여서 실제로는 주제별로 정확히 인터뷰가 진행되지 않았을 가능성이 높습니다. 그러나 콘텐츠를 전달할 때는 최대한 같은 의미를 가진 것들끼리 묶는 것이 좋습니다. 그래야 이야기를 맥락에 맞게 전달할 수 있으니까요.

이렇게 하려면 녹취록을 보며 인터뷰의 내용을 의미

(키워드)별로 묶어보는 것이 도움이 됩니다. 이중 어떤 것이 주제와 가장 잘 연결되는지 분류해보고, 어떤 키워드와 어떤 키워드가 이어지면 자연스러울지 살펴보며 배치합니다. 전하고 싶은 주제에 따라 디자이너의 어린 시절에서 시작해 지금에 이르기까지를 풀어내는 것이 좋을 수도 있고, 현재 만들고 있는 작품에서 시작해 미래에 대한 고민을 먼저 다룬 뒤 어린 시절의 꿈 이야기로 마무리하는 것이 더 좋을 수도 있습니다.

셋째와 넷째는 한 쌍입니다. 말이나 행동, 표정에 담긴 인터뷰이의 고유함이나 정체성을 최대한 있는 그대로 살리도록 노력하고 이를 방해하는 요소들은 삭제합니다. 어떤 인터뷰이가 '대박'이라는 수식어를 많이 쓴다고 해볼게요. 표준국어대사전은 대박을 "어떤 일이 크게 이루어짐을 비유적으로 이르는 말"이라고 정의하고 있습니다. 실생활에서 대박이라는 말은 더 다양한 상황에서 쓰입니다. 원하던 일이 바라던 대로 잘됐을 때도 쓰이고, 좋거나 기쁘거나 크게 놀랄 만한 상황에서도 쓰입니다. 사업이나 투자가 잘됐을 때도 쓰이고 그저 운이 좋다고 여겨질 때도 씁니다.

원래 의미와 상관없이 보편적인 용어가 된 '대박'이라는 말을, 인터뷰 중에 여러 번 썼을 때 현장에서 귀로 들은 사람에게 '대박'은 스쳐지나가는 단어겠지만 '인터뷰'라는 무대 위에 오른 사람이 쓰는 '대박'을 보거나 들은 제삼자에게는 이 단어가 유난히 튀어 보일 수 있습니다. 아니, 대박이라고 한 걸 그럼 대박이라고 하지 어쩌라는 것이냐! 생각할 수도 있습니다. 다 삭제하라는 것은 아닙니다. 다만, 지나치게 반복된다면 그중 몇 번은 편집(삭제)할 수 있다는 뜻입니다. '대박'을 자주 말하는 것이 그의 캐릭터를 잘 설명할 수 있다면 오히려 살려도 괜찮지만, 큰 의미가 없거나 오히려 대화의 흐름을 방해한다면 없앨 수 있습니다. '대박'을 자주 쓰는 것이 그의 중요한 특징으로 느껴졌다면 느낀 그대로, 그러나 정체성이나 인터뷰 주제와 크게 상관이 없다면 '들은 대로'가 아니라 '느낀 대로' 편집하는 게 좋습니다.

앞서 소개한 유튜버 박막례 님의 인터뷰 때도 이런 편집 방법을 사용했습니다. 말씀드린 것처럼, 이날의 인터뷰는 제가 준비한 순서대로 진행되지 않았어요. 70년 넘는 삶을 나누다보니 과거와 현재의 이야기가 섞이고 왔다

갔다 할 수밖에 없었어요. 직접 개발한 음식 레시피, 즐겨하는 장신구 하나에도 오랜 인연과 이야기가 담겨 있었기 때문에 대화의 주제도 정확히 분리하기가 어려웠습니다. 그렇다고 열심히 이야기를 하는 인터뷰이에게 "이제 그만! 지금 이 주제니까 그 얘기는 조금 이따 해주세요!"라고 할 수도 없었습니다.

인터뷰 때는 막례 님이 생각나는 대로 자유롭게 이야기하시도록 하고 콘텐츠로 만들 때는 이야기의 흐름에 맞게 순서를 조정해 배치했습니다. 보는 사람들이 막례 님의 인생 이야기를 막례 님이 겪은 순서대로 따라가고 공감할 수 있도록 했습니다.

막례 님은 사투리를 쓰고, 욕(비속어)도 아주 재밌게 하시는 분이었어요. 습관처럼 쓰는 말투도 있었고요. 그 모든 말을 다 살리진 않았지만, 억지로 막례 님의 말을 표준어로 바꾼다거나 특유의 어투를 다 없애지도 않았습니다. "오매오매 이게 뭔 일이여. 오홍홍홍홍" "환장하겄대" 등의 말투는 분명 표준어가 아니지만, 막례 님의 유쾌한 정체성을 잘 보여주는 말투라 그대로 살렸습니다. 그리고 인터뷰 콘텐츠 앞머리에 이런 안내글도 달았어요. "이 인

터뷰에는 박막례 할머니 특유의 비속어와 사투리가 포함돼 있습니다."

무의미한 단어들은 지우지만, 의미 있는 침묵은 기록할 수도 있습니다. 녹취록에는 아주 잠깐의 묵음으로 남았겠지만(무음구간 삭제를 누르면 그조차도 기록되지 않죠), 현장에서 우리가 본 그의 잠깐의 망설임이나 답할 말을 고르는 그 시간도 의미가 있다면 중요한 스케치로 넣습니다.

마지막으로, 제가 가장 중요하게 생각하는 원칙이 하나 더 있습니다.

나라면 어떻게 기록되고 싶을까.

앞에서도 여러 번 강조한 원칙이지만, 편집할 때 가장 중요합니다. 인터뷰 콘텐츠를 통해 어떤 주제를 전달하고 싶은 인터뷰어의 마음과 콘텐츠를 보게 될 독자(시청자)의 마음도 중요하지만, 그만큼 인터뷰이의 마음에서도 생각해봅니다. 그날 인터뷰이는 어떤 마음으로 이야기했을까. 그 이야기를 하고 어떤 기분이었을까. 나라면 어떻게 기록되기를 바랄까.

호모 에디팅쿠스가 되려면 자주 자리를 바꿔 걸어보려는 마음이 필요합니다. 왼쪽 얼굴도 오른쪽 얼굴도 뒤통수마저도 찬찬히 바라봐주는 마음. 입 밖으로 나오지 못한 마음도 들어보려는 마음. 편집은 참 애틋하고 아름다운 일입니다.

1. 인터뷰의 주제가 줄기가 되도록 한다. 인터뷰 콘텐츠의 목적을 중심으로 이야기를 배치한다.

2. 시간순이 아니라 의미별로, 들은 대로가 아니라 느낀 대로 내용을 묶는다.

3. 인터뷰이의 고유함이나 정체성을 최대한 살리도록 노력한다.

4. 대화의 주제와 인터뷰이의 정체성을 표현하는 데 방해하는 요소들(비속어, 의미 없는 말버릇 등)은 최소한으로 두거나 삭제한다.

5. 가장 중요한 원칙은 '나라면 어떻게 기록되고 싶을까' 생각해보는 것.

우리의 마지막은 아쉬워야 해요

뻔한 위로 따윈 하지 않겠습니다.

초고를 쓴 여러분, 우리가 해야 할 다음 일은

다시 쓰는 것, 다시 만드는 일뿐입니다.

초고는 '토고'라고들 합니다. 토할 것 같거든요. 너무 좋아서일 때도 어쩌다 있긴 하지만, 대체로는 '어쩌자고 이런 걸 쓴 거냐'라는 생각이 들 때가 많습니다. 어쩌자고. 정말 어쩌자고. 30년 넘게 사랑받고 있는 소설가 김연수 씨는 『소설가의 일』에 이렇게 썼습니다.

"내가 쓴 초고를 보면 내 머리통은 무슨 음식물 쓰레기통처럼 느껴진다."

처음부터 일필휘지로 마음에 드는 글을 써내는 분도 어딘가에 있겠지만, 저는 "글은 반드시 고칠수록 좋아진다!"고 믿습니다. 영상을 제작하는 프로듀서들은 "(영상)편집은 완성하는 게 아니라, 멈추는 것"이라고 하더라고요. 그만큼 더 잘 만들고 싶은 욕심은 끝이 없죠.

그래도 어떻게든 초고를 쓰고 나면 기분이 참 좋습니다. 뭔가를 만들어야 하는 사람들에겐 무서운 것이 두 가지 있습니다. 하나는 마감, 다른 하나는 빈 모니터(백지)입니다. 초고를 쓰고 나면 '백지(모니터)에 뭔가 까만 것(글자)들이 있긴 있네' 하는 안도감이 듭니다(저게 다 엉망은 아니겠지, 설마). 내용을 찬찬히 다시 읽어보면 둘 중 하나입니다. '와, 이렇게 쓰면 안 되겠구나!'를 깨닫는다. '그래도 건질

부분이 조금은 있네! 초고치고 이게 어디냐'라고 스스로를 대견해하며 술을 사러 간다.

　인터뷰 콘텐츠의 초고를 쓰셨나요? 첫 편집을 마치셨나요? 수고하셨습니다.(저는 기지개를 켠 뒤 일어나서 저에게 박수를 쳐줍니다. 짝짝짝! 그런 뒤 마늘을 먹고 인간이 되려는 곰이 그 옛날 냈을 것 같은 소리를 지릅니다. 우아아와아아으아크아우아앙!) 잠도 좀 주무시고, 맛있는 것도 좀 드시고, 맛있는 걸 드셨다면 바로 누우시고, 누워서 밀린 OTT도 보시고…

　그리고 이제 다시 씁니다.

　뻔한 위로 따윈 하지 않겠습니다. 초고를 쓴 여러분, 우리가 해야 할 다음 일은 다시 쓰는 것, 다시 만드는 일뿐입니다. 그러니 정 힘이 안 나신다면 마음에 드는 펜이나 마우스, 또는 키보드도 하나 새로 사시고, 대신 술은 멀리하시고, 정상이 바로 저 앞이라는 말을 믿으시고

　씁니다. 다시.
　쓰려면 써야 합니다.

이 과정은 철저히 홀로 견뎌내야 합니다. 첫 문장을 쓰고 다시 두 번째 문장을 쓰고, 혹은 첫 문장부터 지우고 새로운 문장을 채워놓고. 지금 쓴 문장이 다음 문장을 데려오도록, 마중 나가고 초대하는 마음으로. 그렇게 하나씩 써나가는 것 말고는 방법이 없습니다.

다행히 우리에겐 초고가 있습니다. 엉망진창처럼 보여도 한 번 쭉 써본 경험과 기억, 근육이 있기 때문에 두 번째는 일단 쓰기 시작하면 처음보다는 확실히 덜 막막합니다.

막막한 바다 위에 홀로 있는 마음일 여러분을 위해, 몇 가지 도움이 될 만한 것들을 말씀드리려 합니다. 초고를 쓴 뒤 저는 이런 기준으로 리뷰합니다.

주제 : 뭘 전하고 싶었어?

인터뷰 콘텐츠의 주제가 무엇인지 다시 생각해봅니다. 이 콘텐츠를 통해 전달하고 싶은 이야기가 무엇인지, 방향을 다시 확인합니다.

첫 문장 : 이 문장이 정말 첫 문장이어야 할까?

이 문장이 첫 문장이어야 하는 이유를 생각합니다. 여

러 고민 끝에 첫 문장을 고르셨을 겁니다. 인터뷰 콘텐츠의 주제가 될 문장일 수도 있고, 독자들을 콘텐츠로 끌어들일 만한 매력이 있는 한 문장일 수도 있습니다. 어떤 현장의 묘사일 수도 있고, 질문을 던지며 시작했을 수도 있습니다. (저는 퀴즈를 낸 적도 있습니다.) 우리는 전체를 다 쓰고 나서도 이 문장이 시작에 어울리는지를 생각해봐야 합니다. 처음엔 이런 마음으로 이렇게 시작했는데, 다 쓰고 전체 내용을 보니 어색하게 느껴질 수 있거든요. 전체적인 톤에 맞는지, 이 첫 문장이 과연 전체의 이야기를 여는 문장으로 괜찮은지 되짚어봅니다.

드라마나 영화 같은 콘텐츠에서는 소위 '떡밥(단서) 회수'가 잘 되었는지가 콘텐츠의 완성도를 판가름하는 기준이 되기도 합니다. 앞부분에 나온 복선이 이야기의 끝에서 논리적으로 맥락에 맞게 잘 연결되고 매듭지어졌는지 보는 거죠. 인터뷰 콘텐츠도 마찬가지입니다. 용두사미가 되진 않았는지, 쓰다보니 장르가 달라지지 않았는지, 이야기가 다른 동네로 가진 않았는지 찬찬히 살펴봅니다.

스토리라인 : 이야기를 끌고 가는 힘이 있어?

인터뷰 콘텐츠에도 스토리라인이 존재합니다. 짧은

얘기, 지식과 정보가 중심이 되는 콘텐츠라고 해도 인터뷰는 '사람'의 생각을 또 다른 '사람'과의 대화를 통해 전달하는 것이기 때문에 반드시 서사가 생깁니다. 여기서의 서사는 '발달—전개—위기—절정—결말'과는 조금 다릅니다. 인터뷰에서 내가 가장 보여주고 싶은 부분에 이르기까지 연결이 어색하지 않았는지를 보는 겁니다. 호모 에디팅쿠스로서 우리는 이미 선택을 했을 겁니다. 어떤 이야기를 중심으로 둘 것인가. 어떤 이야기를 조금 더 큰 비중으로, 어떤 이야기를 보다 작은 비중으로 전달할 것인가. 이야기 간의 연결성이 자연스러운지를 보는 겁니다. 읽는(보는) 사람의 관점에서 이야기의 흐름이 매끄러운지를 확인하는 거죠.

여기서 스스로에게 반드시 건네봐야 할 질문이 있습니다. "나라면 끝까지 읽을까?" 가장 보여주고 싶은 내용을 글의 3분의 2 정도 지점에 배치했다고 생각해볼게요. 과연 그때까지 이야기를 끌고 가는 힘이 있는 글인가? 생각해봐야 합니다. 보는(읽는) 사람이 알고 싶거나 기대하는 이야기가 있는데, 앞에서 너무 지루하게 늘어진다거나 연결성이 없어 보인다면 바쁜 현대인들은 우리가 준비한 그 중요한 내용을 보지 않고 떠납니다. 중요한 이야

기를 앞부분에 배치한 경우도 마찬가지입니다. 앞에서 가장 중요한 내용을 보여줬다면 이후의 이야기는 어떻게 채워야 할까요. 그 중요한 이야기가 대체 어떻게 나오게 된 것인지, 어떤 의미가 있고 배경에는 무엇이 있는지 풀어줘야 합니다. 그러나 역시 바쁜 우리 현대인들은 제일 중요한 정보를 이미 취득했기 때문에, 초시계를 재는 마음으로 (발을 까딱거리며) 다음의 이야기를 볼 겁니다. 잔뜩 흥미로운 이야기들만으로 그들의 마음을 붙잡을 수는 없습니다. 연결과 흐름. 앞의 이야기가 뒤의 이야기로 자연스럽게 이어지는 스토리라인을 만들어야 합니다. 재밌어서, 유익해서, 궁금해서, 속상해서, 충격적이어서, 따뜻해서, 멋있어서… 이야기를 끌고 나갈 수 있는 힘은 다양합니다. 우리는 냉정하게, 우리의 콘텐츠는 어떤 서사를 가졌는지, 끝까지 사람들의 마음을 붙잡을 힘을 품고 있는지 판단해야 합니다.

마지막 문장 : 마지막으로 남기고 싶은 건?

자, 이제 마지막 문장이 남았네요. 마지막 문장은 첫 문장만큼 중요합니다. 우리는 마지막 문장에서 무엇을 남기고 싶은지를 고민해야 합니다. 사람들이 인터뷰이의 다

음 이야기를 궁금하게 할 것인가, 그를 응원하게 할 것인가, 혹은 새로운 질문이나 화두를 던질 것인가, 위안을 줄 것인가, 파문을 던질 것인가. "응? 뭐야? 이렇게 끝나는 거야?" 하는 허탈함을 주지 않도록 마지막 문장 역시 전체 주제, 톤과의 연결성을 생각해봅니다.

제목 : 그래서 제목은?

콘텐츠를 만들기 전 먼저 제목을 정하고 시작하는 경우도 있고, 다 쓰고 난 뒤 제목을 쓰는 경우도 있습니다. 저는 제목을 떠올린 뒤 그에 맞춰서 쓰고, 다시 그 제목을 점검하는 편입니다. 순서는 상관없습니다. 제목의 역할은 다양합니다. 인터뷰에서 나온 가장 중요한 말이 제목이 되기도 하고, 주제를 압축한 표현을 쓰기도 하죠. 무슨 내용이 담겼을지 아리송하지만 호기심을 끌 수 있는 제목을 만들기도 합니다.

(진부한 표현이지만) 제목은 간판입니다. 같은 떡볶이집인데도 어떤 간판은 괜히 들어가보고 싶게 하고, 어떤 간판은 망설이게 합니다. 우리의 콘텐츠에 어울리는 간판은 무엇일까요. 인터뷰 콘텐츠의 주제와 연결되면서도 독자들의 오감을 자극하도록 향기까지 담을 수 있다면 참 좋

겠죠. 좋은 제목을 짓고 나면 그 제목에 기대어 많은 결정을 할 수 있습니다.

〈우리가 명함이 없지 일을 안 했냐〉 프로젝트는 인터뷰 전부터 제목을 짓고 시작한 경우였습니다. 인터뷰를 하고 콘텐츠를 만들며 여러 고민과 우여곡절이 있었지만, 그때마다 제목이 아주 단단하고 묵직한 등대가 되어주었습니다. 지금 나의 이 글은 제목과 어울리는가, 이 제목은 나의 글과 어울리는가. 제목 덕분에 많은 것을 덜어낼 수 있었습니다.

콘텐츠를 발행한 후, 제목에 대한 반응이 뜨거웠어요. 제목만 보고 울었다는 분들, 읽기 전부터 "이건 내 얘기다. 이건 우리 엄마 얘기다"라고 공감해주신 독자분들이 많았습니다.

처음부터 '간판'을 만드는 게 어렵다면, 작은 초대장 하나를 떠올려볼까요. 제목은 누군가에게 나의 콘텐츠를 보라고 건네는 초대장입니다. 우리의 콘텐츠를 보러 오게 할 멋진 초대장을 만드는 마음으로 제목을 지어봅시다.

자, 콘텐츠를 리뷰하는 방법을 말씀드렸습니다. 초고를 쓰고 나서도, 완성본을 쓰고 나서도 위의 기준으로 리

뷰해봅니다. 그리고 최종마감을 한 뒤, (사실은 '최최종마감', '최최종마감', '최최최최최종마감', '진짜정말최최최최최최종이맞긴하냐' 버전을 거치지만) 저는 최종 리뷰를 합니다. 세 가지 질문을 던져봅니다.

첫째, 인터뷰에서 나눈 대화 중 콘텐츠에 쓰지 못한 질문과 답변이 있다면… 왜지?

콘텐츠를 만들면 쓰지 못한 대화들이 생깁니다. 삭제한 이야기 중 이번에는 주제와 맞지 않거나 분량의 문제로 쓰지 못했지만 기억하고 싶은 내용이 있다면 기록해둡니다. 이렇게 기록해둔 것에서 다음 인터뷰 아이디어를 얻은 적도 많습니다.

둘째, 인터뷰를 다시 한다면?

인터뷰가 끝나면 '아! 다시 하면 정말 더 잘할 수 있을 것 같은데!'라는 생각이 들 수 있습니다. 혹시 다시 할 수 있다면 어떤 점을 보완하고 싶은지 생각해봅니다. 꼭 이번 인터뷰에 남은 아쉬움만 기록하는 것은 아닙니다. 이번에는 이런 주제로 인터뷰를 했는데, 다음에는 다른 주제로 인터뷰해봐도 좋겠다는 생각이 들 때도 있거든요.

이번에는 이런 형식으로 인터뷰를 했는데, 다음에는 다른 형식으로 해봐도 좋겠다고 상상하기도 합니다. 같은 주제로 시간이 조금 흐른 뒤 다시 해보면 어떨까 하는 생각도 해봅니다. 이렇게 '기획 주머니'에 아이디어 하나를 저장해놓습니다.

셋째, 시즌 2를 만든다면?

'시즌 2'란 무엇이냐. 예를 들어보겠습니다. 〈우리가 명함이 없지 일을 안 했냐〉의 제작 마지막 단계에서 저는 아차! 싶었습니다. 정말 멋진 분들을 만나 제가 생각했던 것보다 더 훌륭한 인터뷰를 나누었지만, 이 프로젝트의 인터뷰이 모두가 소위 '정상가족'의 정체성을 가진 분들이라는 자각 때문이었습니다. 인터뷰한 모든 분이 한국에서 나고 자란 비장애인 이성애자로 결혼을 하고 아이를 낳은 분들이었습니다. 결혼을 하지 않았거나 아이를 낳지 않았거나, 장애가 있거나 이주민이거나 다른 성정체성을 가진 분들은 섭외조차 하지 않았습니다. (기획 단계에서 서른 분 이상을 접촉했는데 그분들도 모두 같은 정체성을 갖고 계신 분들이었습니다.) 3개월이라는 비교적 짧은 시간 안에 많은 분을 인터뷰해야 했고, 실명으로 자신의 삶을 공개할 수 있

는 분이라는 쉽지 않은 조건을 따르다보니 저는 그때 되도록 빨리 인터뷰할 수 있는 분들부터 만났습니다. 그러다보니 다양한 정체성을 가진 분들을 만나지 못했고, 그분들의 이야기는 놓쳤습니다. 한국에서 차별받는 정체성을 가진 채 살아온 노인 여성들의 일 이야기는 지금의 〈우리가 명함이 없지 일을 안 했냐〉와는 다른 결의 이야기를 담을 수 있을 거라고 생각합니다. 기회가 될지 모르겠지만, 언젠가 시즌 2를 만들고 싶고 거기엔 반드시 우리 사회의 다양한 구성원들의 이야기를 담고 싶다고 생각했습니다. 인터뷰를 기획할 때도(087쪽) 우리는 시즌 2를 생각해봤습니다. 콘텐츠를 만든 후에도 '시즌 2를 만든다면'이라는 렌즈를 통해 다른 가능성, 다른 시선으로 점검해보는 것이 도움이 됩니다.

토할 것 같은 초고를 거쳐 꽤 만족스럽게 쓰인 최종 마감을 하고도 아쉬움은 남습니다. 마감 때는 보지 못했던 단점들이 툭툭 튀어나오기도 합니다. 다른 사람들은 다 괜찮다는데, 유난히 내 눈에는 결점으로 보이기도 합니다. 우리는 이런 아쉬움을 반가워해야 합니다. 아쉬워할 줄 아는 마음에는 처음 인터뷰를 했을 때, 처음 콘텐츠

를 만들었을 때보다 한 뼘 더 성장한 내가 담겨 있습니다. 10년 전에 만든 콘텐츠, 1년 전에 만든 콘텐츠에서도 아쉬움을 발견할 수 없다면 그건 내가 조금도 성장하지 못했다는 뜻입니다.

초고를 씁시다. 다시, 또다시 씁시다. 그리고 한껏 아쉬워합시다. 아쉬워하는 마음에서 새로운 아이디어가, 아직 만나지 못한 더 좋은 콘텐츠가 태어납니다. 우리의 마지막은 정말로 아쉬워야 합니다.

1. 초고는 원래 이상하다. 초고를 써낸 나에게 박수를 보내며 다시 쓴다.

2. 초고를 리뷰할 때 유용한 다섯 가지 질문
- 주제 : 뭘 전하고 싶었어?
- 첫 문장 : 이 문장이 정말 첫 문장이어야 할까?
- 스토리라인 : 이야기를 끌고 가는 힘이 있어?
- 마지막 문장 : 마지막으로 남기고 싶은 건?
- 제목 : 그래서 제목은?

3. 최종 리뷰할 때 확인할 것들
- 인터뷰에서 나눈 대화 중 콘텐츠에 쓰지 못한 질문과 답변이 있다면… 왜지?
- 인터뷰를 다시 한다면?
- 시즌 2를 만든다면?

나의 물음표에서 시작한

인터뷰 여정이 이렇게 마무리되었습니다.

그날의 이야기는 이제 누구에게, 어떻게 가닿을까요.

오늘의 밑줄, 오늘의 물음표

"너는 어때?"

17년 동안 다닌 회사를 그만두고 저는 한동안 멍하니 있었습니다. 생활과 생존을 위해 꼭 해야 하는 일들만 하고, 특별히 어떤 것도 계획하지 않은 채 흘러가는 대로 두었어요. 그때 겪었던 마음이 '번아웃(몸과 마음의 힘이 모두 소진된 상태)'이라는 것은 나중에 알게 됐습니다. 우울증과는 다른 것 같은데 뭐라고 이름 붙여야 할지도 알 수 없고, 어떻게 설명해야 할지 모를 마음속에서 한동안 무심히 저를 그냥 두었습니다. 그러다 깨달았어요. 내가 나를 참 모른다는 사실을.

2005년 늦가을 신문사에 입사해 기자라는 명함을 갖게 된 뒤 저는 줄곧 '좋은 질문'을 고민했습니다. 좋은 질문의 뜻은 상황마다 달랐어요. 어떤 때는 상대를 압박해서 감추고 있는 진실을 털어놓게 해야 했고, 어떤 때는 다시 기억하기 싫을 끔찍한 일들을 물어봐야 했습니다. 어떤 멋진 일을 한 사람의 이야기를 물어볼 때는 대체로 즐거운 마음이었지만, 혹시 과장되거나 거짓이 있진 않은지 확인하는 질문도 함께해야 했습니다. 질문은 늘 어려웠지만 저에겐 참 중요했죠. 늘 질문과 살아왔습니다.

그런 제가 어느 날 이런 질문을 해봤습니다.

"너는 어때?"

마음이 뒷걸음치려 들었습니다. 한 번도 받아보지 못한 공격처럼 느껴졌습니다. 혼자 있으면서도 입 밖으로는 차마 내뱉지 못한 말 속에 낯설고 두려움이 서렸습니다.

너.는.어.때.

이 네 글자를 아무리 뜯어보아도, 앞으로 달려가며 보거나 뒷걸음치며 보거나, 안 보는 척 곁눈질로 보거나, 비행기를 타고 가다 보아도, 공격성 같은 건 찾을 수 없었습니다. 그저, 한 번도 받아보지 못한 질문 앞에서 저는 이상한 균열을 느꼈던 겁니다.

셀 수 없을 만큼 많은 사람을 만나고, 그들에게 질문을 건네고, 그들의 빛과 그림자를 발견하는 일을 했지만 정작 스스로에겐 아무런 질문을 하지 않았다는 사실을 깨달았습니다.

인터뷰할 때, 어떤 인터뷰이들은 평범한 질문 앞에서도 종종 길을 잃습니다. 집에 돌아가선 했던 대답을 후회하거나 정정을 요청하기도 합니다. 그건 마음이나 생각이 변해서가 아니라, 그런 질문을 받는 것이 낯설었기 때문이라고 생각합니다. 우리는 평소에 스스로에게 질문하지 않으니까요. 타인의 시선, 타인의 생각은 궁금해하지만 내 마음속에 무엇이 들어 있는지는 잘 살피지 않습니다. 그러기엔 우린 너무 바쁘고, 조금 오그라들기도 하고요.

저는 조금 안타까운 마음이 들었습니다. 그렇게 많은 질문을 했으면서, 나한테는 왜 아무것도 물어봐주지 않았어? 평소에 하나씩이라도 차근차근 물어봤다면, 번아웃을 조금 덜 힘들게 겪지 않았을까, 이게 번아웃이라는 것을 조금 더 일찍 알아채지 않았을까, 하는 자책이 들었습니다.

그래서, 매일 하나씩이라도 저에게 질문을 해보기로 했습니다. 셀피 대신 셀프 인터뷰를 하는 거죠. 오늘의 얼굴을 기록하기 위해 셀피는 찍으면서 왜 마음은 찍어두지 않나 싶더라고요. 나라도 나에게 물어봐주자. 하루 하나라도.

결심은… 우렁차게 했는데, 그게 또 그렇게 쉽진 않았어요. 매일 질문하는 일을 했으면서도, 스스로에게 질문하는 건 그렇게 막막하고 어색할 수가 없더라고요. 오글거리기도 했고요.

그래서 질문 대신, 우선 밑줄을 그어보기로 했습니다. 책을 읽을 때 멋진 문장을 발견하면 밑줄을 긋고 페이지 끝을 접어두잖아요. 나의 삶을 한 권의 책이라고 생각하고, 오늘이 내 인생의 한 페이지라면 어떤 곳에 밑줄을 그을 수 있을까 생각해봤습니다. 하루를 그냥 흘려보내지 않고, 기억하고 싶은 순간에 밑줄을 그어보는 거예요.

결심은… 우렁차게 했는데, 그게 또 그렇게 쉽진 않았어요. 살다보면 하루가 다 비슷비슷하잖아요. 별로 특별한 일 없이 흘러갈 때도 많고요. 아무리 생각해도 '하이라이트'가 없는 것 같았어요. 그래서 기준을 조금 낮췄습니다. 에라 모르겠다. 그냥 오늘 하루 중 생각나는 순간 아무거나 적어! '에라 모르겠다'의 힘은 참으로 큽니다. 이걸로 제가 또 책 한 권을 쓸 수도 있을 것 같지만, 일단 여기선 줄이고요. 정말 아무거나 적기 시작했습니다.

맛있는 떡볶이를 먹었다.

기다리던 택배가 왔다.

버스에 자리가 나서 앉아서 갔다.

운동하기 싫었는데 그래도 했다.(10분이면 어때.)

멀쩡한 길에서 넘어졌다.(아무도 못 본 것 같고, 나는 잽싸게 일어났다.)

진짜 맛있는 떡볶이를 먹었다.

마감이 미뤄졌다.(신이시여!)

부모님 건강검진 결과가 잘 나왔다.(휴)

이렇게 적기 시작하니까, 적을 것들이 점점 더 늘어났어요. 여러분도 이 글을 보면서 하나씩 떠올려보실까요. 에라 모르겠다, 아무거나.

시험을 망쳤다.(그래서 친구가 위로의 맥주를 사줬다.)

상사가 출근을 안 했다.(야호)

품절됐던 신발이 재입고됐다.

아무거나 쓰다보니, 자연스레 그 안에서 의미를 발견하기 시작했습니다. 변명 같기도 하고 정신승리 같기도

하지만 나쁜 일이 생겼을 때 덕분에 일어난 좋은 일도 있다는 것을 발견하기도 하고요. 어제 먹은 점심 메뉴도 한참 생각해야 기억이 나곤 하다가, 이렇게 한 줄씩 밑줄을 그어보니 모든 하루가 조금씩 다르게 다가왔습니다. 그리고 점점 '그래도'로 시작하는 밑줄이 늘어났어요.

그래도 냉이된장국을 끓여 먹었다.
그래도 한 줄을 썼다.
그래도 화를 내지 않고 참았다.
그래도 날이 조금 따뜻해졌다.

'그래도 일기'를 쓰는 날은 뭔가 힘든 일이 있던 날이었지만, '그래도'를 앞에 붙이고 밑줄 긋는 마음으로 한 줄씩 써보니 엉망진창 같던 하루에 귀여운 반창고 하나를 붙여주는 느낌이 들었습니다. 이제, 이 밑줄들을 질문으로 만들어보았습니다. 마침표를 물음표로 바꿔보았어요.

맛있는 떡볶이를 먹었다.
→ 그 떡볶이는 왜 맛있었지? 맵기의 정도? 떡의 쫄깃함? 가게 분위기가 좋아서? 함께 나온 튀김이 맛있어서?

너한테 맛없는 떡볶이가 있긴 한 거냐?

기다리던 택배가 왔다.
→ 물건은 마음에 들었나? 왜 주문했더라.

버스에 자리가 나서 앉아서 갔다.
→ 앉아서 뭐 했지? 창밖을 보았나. 핸드폰을 봤나.

운동하기 싫었는데 그래도 했다.(10분이면 어때.)
→ 10분 운동하니까 어땠어? 생각보다 좋았어? 매일 하루 10분이라도 하는 걸 목표로 삼아볼까? 나한텐 어떤 운동이 어울리지?

멀쩡한 길에서 넘어졌다.(아무도 못 본 것 같고, 나는 잽싸게 일어났다.)
→ 오, 나 순발력 있었어! 아주 민첩했어. 근데 나 왜 넘어졌지? 넘어지면 왜 아픈 것보다 창피한 것에 신경이 더 쓰일까?

마감이 미뤄졌다.(신이시여!)

→ 무슨 질문이 필요해. 마감은 늦을수록 좋은 것이다! 음… 과연 그럴까? 다음 마감 때까진 다 쓸 수 있겠지?

부모님 건강검진 결과가 잘 나왔다.(휴)
→ 그래도 유의할 점은? 내 건강은?

시험을 망쳤다.(그래서 친구가 위로의 맥주를 사줬다.)
→ 시험 끝나고 마시는 맥주는 왜 이렇게 맛있을까. 근데 나 시험 왜 망쳤지. 안 망친 거 아닐까?

상사가 출근을 안 했다.(야호)
→ 상사가 출근을 안 해서… 나는 왜 좋을까? 그 사람이 싫은가, 회사가 싫은가. 아무리 좋은 사람이어도 상사는 한 번씩 없는 게 좋지! 무두절 만세! 나는 어떤 상사가 될까… 걱정.

품절됐던 신발이 재입고됐다.
→ 살 수 있다, 살까? 아직도 갖고 싶어?

사소한 밑줄들은 하루하루 물음표와 느낌표로 기록

됐습니다. 이렇게 일주일, 한 달, 1년을 기록한다면 어떻게 될까요. 나에 대한 훌륭한 아카이브가 될 수 있지 않을까요.

몇 년 전부터 '퍼스널 브랜딩'이 중요해졌어요. 성향과 기질을 분석하는 MBTI 테스트도 인기고, 자신의 얼굴과 분위기에 맞는 '퍼스널 컬러'를 찾는 것도 대중화됐습니다. 모두 나를 알고 싶은 마음이 커져서, 혹은 나를 어떻게든 규정하거나 무언가에 연결하고 싶어서라고 생각합니다. 테스트나 전문 기관의 상담을 받는 것도 좋지만, 우선 오늘의 일상에 밑줄과 물음표를 만들어보는 건 어떨까요. 누군가 나를 읽어줬으면 바라지만 말고, 내가 나를 읽어줍시다.

이 책을 통해 타인을 인터뷰하는 것을 얘기했지만, 실은 나와의 인터뷰가 가장 중요하다는 것을 꼭 말씀드리고 싶었어요. 내가 품어본 질문, 내가 대답해본 질문을 타인에게도 할 때 우리의 인터뷰는 조금 다른 차원이 됩니다. 나를 관찰하고, 나를 눈치채주고, 나를 보듬고, 나를 챙기고, 나를 이해하고. 내가 나를 궁금해하는 마음이 멋진 인

터뷰의 시작이라고 믿습니다. 에라 모르겠다, 오글거리지
만 한번 해보세요.

너는 어때?
너 오늘 어때?
너 지금 어때?

타인을 인터뷰하며 마음속에 그렸던 그 말을 이제 나
에게도 해볼까요.

누구나 삶의 관찰자가 필요하다.
당신은 어쩌다 그런 당신이 되었습니까.
나라면 어떻게 기록되고 싶을까.

(감사의 말)

한 권의 책을 만들기까지 많은 이들의 마음이 모였습니다.
함께라면 우주평화도 이뤄낼 수 있을 것 같은 에디터 희님,
언제나 천둥번개 같은 응원과 우정을 나눠주신 덕분에 뚜벅뚜벅
써나갈 수 있었습니다.
제 글의 결을 아름다운 디자인으로 완성해주신 소중한 동료,
스튜디오 고민의 두 분께도 진심으로 감사드립니다.
이 책은 멋진 사람들이 잔뜩 모인 커뮤니티 HFK의 〈인터뷰글방〉
에서 나눈 이야기들이 씨앗이 됐습니다. 이 책의 탄생을 응원하고
기다려준 인터뷰글방의 멤버들에게 책을 보여드릴 수 있어
기쁩니다. 인터뷰글방을 만들고 함께 키운 슬기 님과 재윤 님께도
감사드립니다.

책을 쓰면서 인터뷰를 하며 만난 많은 분들을 떠올렸습니다.
이 책은 저에게 시간과 마음을 내어주셨던 그분들과 함께 쓴 것이나
다름없습니다. 부족한, 이상한 질문도 많이 하는, 여러 가지로 귀찮은
구석이 많은 저를 넉넉한 마음으로 받아주신 소중한 분들에게 깊은
감사의 말씀을 드리고 싶습니다.

가족들의 따뜻하고 한결같은 사랑이 저에겐 언제나
가장 큰 힘이 됩니다.
저도 누군가에게 힘이 되는 글을 오래오래 쓰고 싶습니다.
하나의 문이 닫히면 반드시 새로운 문이 열린다고 믿습니다.
인터뷰라는 문을 연 여러분, 온 마음으로 환영합니다.

다정하고 늠름한 마음을 담아,
장은교 드림

인터뷰하는 법

2024년 7월 15일 초판 1쇄 발행
2024년 8월 30일 초판 4쇄 발행

지은이 장은교
펴낸이 김보희
펴낸곳 터틀넥프레스
등록 제2023-000022호(2023년 2월 9일)
주소 서울시 영등포구 도영로2-5 101-204

홈페이지 turtleneckpress.com
전자우편 hello@turtleneckpress.com
인스타그램 instagram.com/turtleneck_press
뉴스레터 〈거북목편지〉 turtleneckpress.stibee.com

디자인 스튜디오 고민
제작 제이오
물류 우진물류